Gaspar Pedro González

EL RETORNO
DE LOS MAYAS

Segunda Edición

FUNDACIÓN YAX TE'
2000

La primera edición de esta obra fue editada por la
Fundación Myrna Mack
Guatemala, 1998

Diseño de la portada: Gaspar Pedro González

Yax Te' Foundation
3520 Coolheights Drive
Rancho Palos Verdes, CA 90275-6231, U.S.A.
Tel/Fax (310) 377-8763
Correo electrónico: pelnan@yaxte.org
Internet: www.yaxte.org

PREFACIO

Los que conocimos a Luin, heroico protagonista de *La otra cara*, quedamos sedientos de más belleza literaria de Gaspar Pedro González, su creador, padre e hijo a la vez, según la tradición cíclica de los nombres q'anjob'ales. Lo que hemos esperado con tanta anticipación se nos presenta ahora: El retorno de los mayas. Esta segunda novela de Gaspar Pedro González nos abre una ventana histórica y cultural para que presenciemos otro capítulo de la historia maya. Es un capítulo tejido de una profunda y poderosa tristeza llena de desafío y de celebración: «Canto ahora ... porque mañana quién sabe si podré hacerlo, si podré recordar el idioma, las tonadas ... Canto ahora, porque mañana quién sabe si me dejarán cantar».

Aunque esperáramos más de la visión utópica que nos dejó al final de *La otra cara*, los que conocemos la realidad guatemalteca tendríamos que haber presentido esta advertencia de nuestro narrador: «Quisiera en este relato de remembranzas, narrarles cosas agradables y bellas. ... Pero esta vez no puedo.» Desde un principio, entonces, el lector está consciente de que va a tener que enfrentar pasajes históricos dolorosos y verdades crueles. Sin embargo, desde su título optimista hasta sus últimos capítulos, esta novela es un testimonio a la fuerza y la resistencia de la cultura maya. El retorno nos parece imposible pero a la vez inevitable; es un retorno físico, espiritual, cultural, político y literario.

El tema de la orfandad, abordado también en *La otra cara*, hace acto de presencia más fuerte en esta novela narrada en primera persona por el «*meb'ixh*» (huérfano). El autor nos presenta un tapiz relumbrante de simbolismo maya por medio de la historia del *meb'ixh*, que es a la vez la historia de su pueblo. Con fuerte y conmovedor lenguaje metafórico nos

narra la historia maya, la historia del gran árbol «partido en pedazos» por el rayo de la invasión española.

Los ecos del colonialismo resuenan tanto en esta obra literaria como en la sociedad guatemalteca, los esfuerzos por robar, borrar y destruir las raíces de una cultura milenaria. Gaspar Pedro González escribió esta novela en español – el idioma del invasor. Algunos han dicho que un texto escrito en este idioma importado no puede contar la historia de los oprimidos, ya que por siglos el idioma ha sido un arma más utilizada con violencia contra las culturas indígenas del continente. Pero ahora expresado desde una perspectiva maya, este idioma, antes ajeno, se convierte en herramienta libertadora en la lucha por rescatar las raíces y reivindicar la cultura maya. Gaspar Pedro González hábilmente combina la tradición maya con la occidental, así rechazando la hegemonía del colonialismo literario, político y cultural y reclamando la libertad del creador maya.

En estas páginas conocemos el triste camino de los que tuvieron que huir, a buscar el amparo de sus hermanos mayas, al otro lado de una línea absurda, inventada por los sedientos del poder y de la división. El camino parece tan largo, quizás porque el viaje ha llevado ya más de cinco siglos, mientras el *meb'ixh* nos lleva de la mano por pasajes que ningún ser humano, sobre todo ningún niño, debiera tener que pasar.

Y el destino hacia el cual avanzan es un destierro que amenaza destruir con valores extraños y devastadores la colectividad mantenida a fuerza de sangre y de dolor durante tantos siglos. Una de esas costumbres amenazantes es otro sistema de medir el tiempo, que «no proporciona esa solidez que proviene del tiempo maya... ya no tiene nombres ni apellidos mayas, sino que pertenece a otra cultura, la cultura de la violencia». Como su pueblo, el *meb'ixh* se esfuerza por recordar la riqueza de su cultura amenazada: «No soy de los

que olvidan. ... No debe haber olvido, porque el pasado me alimenta». Hay que unir «esos cabos sueltos y volver a decirle al mundo que nuestras raíces no han muerto». La poética prosa de Gaspar Pedro González luce una rica mezcla de pasado y presente, de acuerdo con estilos narrativos mayas. En esta novela, como en la sociedad maya, el pasado vive en el presente.

Y nuestro narrador-niño se hace hombre, primero en experiencia y después en edad. Reflexiona sobre la guerra civil de su país - sus orígenes, su (supuesto) fin, y sus efectos en el pueblo maya. Aunque los que somos partidarios de un grupo u otro quisiéramos que el autor-narrador se declarara a nuestro favor, este valiente e independiente creador se niega a ser usado por los que quisiéramos apoderarnos de su voz. Como el hermoso quetzal, símbolo de su país, Gaspar Pedro González no se deja enjaular, ni por un solo grupo político ni por las limitaciones de una sola tradición literaria. Alza la voz que cinco siglos de opresión no han podido sofocar. Esta voz resiste al odio tanto como resiste a la tentación de quedarse estancado en el pasado. El autor ha utilizado su conocimiento de dos mundos para sacar y sintetizar lo mejor de cada uno, creando así algo que es nuevo y a la vez milenario.

El creador que en *La otra cara* nos exhortaba a «amasar las tortillas de la nueva sociedad» nos sigue animando a que construyamos una pirámide, un tapiz, una brillante mazorca compuesta de un grano de cada uno de nosotros, testimonio a la vitalidad del pasado y a la unidad del futuro. En Gaspar Pedro González vive la rica y valiosa mezcla de presente y pasado; es hombre del futuro, escritor de todos los tiempos.

<div align="right">

Susan Giersbach Rascón
Lawrence University

</div>

BAB'EL TUQAN

PRIMERA PARTE

EL ÉXODO DE YICHKAN

Yo vengo de allá.

De un allá lejano y sin nombre. Yo tampoco tengo nombre: ni apellidos, ni papeles, ni identidad, ni patria, ni tierra, ni pueblo, ni familia, ni padres, ni hermanos. Ellos se fueron quedando en el camino por diferentes lugares y épocas mientras yo seguía adelante, cuando me fui de aquí de este lugar llamado Yichkan, en donde principió todo.

La ruta del destino estaba trazada para mí, desde más allá de mi nacimiento; no podía negarme a ser arrastrado por la corriente hacia el túnel oscuro de la vida desde mi tierna edad. Todo lo he perdido, me lo han arrebatado todo. Lejos de aquí dejé enterrada mi niñez y eso que llaman adolescencia. Quedó bajo los escombros de una vida como se entierran las malas yerbas entre los surcos de la milpa. Se encargaron de diluir y de borrar mi imagen sobre la faz de la tierra y bajo la faz del cielo.

Vengo rastreando las huellas petrificadas de mis ancestros los mayas, recorriendo una vez más su sendero de dolor, descubriendo las huellas de sus pies en el polvo del tiempo, en la cara de la piedra, en la cara del barro, en la cara de los hombres, tratando de reconocer nuevamente los caminos por donde pasaron.

Quisiera en este relato de remembranzas, narrarles cosas agradables y bellas. Quisiera contarles aventuras de héroes y dioses de mi mundo mítico y legendario que aún queda de este pueblo antiguo. Quisiera contarles sobre las construcciones de ciudades fantásticas, de templos y pirámides con prolongadas escalinatas que suben hasta los cielos e imponentes monumentos y estelas erigidas en medio de la verde jungla en donde habitaron los *ajmaya'*, mis ancestros. Quisiera abordar los temas de las bellezas de la naturaleza de esta parte del mundo en donde me tocó nacer y llevarles trozos de paisajes verdes entre guacales, los lagos color de jade que

reflejan sobre su espejo los viejos volcanes que lanzan por siglos el humo hacia lo alto, cual fumadores gigantes y guardianes eternos; me gustaría, amigos, invitarlos a disfrutar de los colores de la primavera permanente; de lo enigmático de los pueblos bellos incrustados como piedras de colores en las faldas de las cordilleras; de la policromía de las flores y pájaros, y venados pastoreados por los dueños de los cerros en las entrañas de la tierra; de los pueblos como nacimientos de Noche Buena y del sabor de mis tradiciones como las fiestas patronales y de la música de marimba y de todo lo propio de mi gente. Cómo no quisiera llevarles retazos de leyendas, fábulas, mitos de mi mundo archivados en la punta de las lenguas de mi oralidad y pasar horas hablándoles de ello, de mi mundo espiritual que heredé de ellos, los abuelos de mis abuelos, los padres de mis padres, los *maya' winaq* (hombres mayas). Cuánto me gustaría narrarles sobre su escritura, sobre su arte, sobre su cosmovisión y sobre su filosofía: lo que ellos pensaron, lo que ellos dijeron, lo que ellos sintieron, lo que ellos hicieron y lo que fueron. Pero esta vez no puedo.

Debo hablar de lo que he visto, de lo que he vivido y de lo que me han hecho para que quede constancia, para que quede memoria de ello. Debo narrarles los testimonios de las obras de los hombres para exterminar una raza, una cultura y un pueblo, mi pueblo. Y mi testimonio es la verdad, una verdad negada por otros. Una verdad pintada sobre mi propia piel de pueblo martirizado, aquí, en donde se observan las cicatrices aún frescas de lo que me han hecho. Quiero esta vez hablar por mí mismo. Ya me cansé de que otros, los charlatanes, hablen por mí, ya me cansé de que otros usen mi nombre para falsear mi imagen, para tergiversar la verdad sobre mi historia, para sacar provecho propio de mi desgracia y mi dolor. «Ya no hay mayas», suelen vociferar. «Ellos se regresaron; hace mucho tiempo que retornaron hacia otros planetas» dicen.

*corthió la
rebin*

Mi nombre ha sido instrumentalizado para beneficio de muchos. Permítaseme esta vez tomar la palabra. Esta palabra aunque no es la mía, sin embargo la tomo para decir lo que siento y lo que pienso. Un día lo diré en mis propias palabras mayas, *q'anej*, cuando en este país las hayan valorado; pero eso será en otra oportunidad cuando también hayan aprendido mi idioma, cuando hayan aprendido a escucharme, cuando el lenguaje de los hombres prevalezca sobre el lenguaje de las armas que me han ensordecido durante este último k'atun. Sé que lo harán algún día, cuando hayan comprendido que somos iguales y que tenemos las mismas aspiraciones.

Desde que se abrió la puerta de mi existencia, comencé a huir permanentemente. No he sabido lo que es el descanso ni la tranquilidad; no he sabido lo que es tener un lugar seguro y fijo sobre la faz de la tierra; a fuerza de tanto sufrir me fui haciendo insensible a la austeridad de la vida. Salieron los callos en mis pies como la corteza en la piel de los árboles, también mi espíritu sensible endureció con el tiempo.

Ahora soy un producto que construyeron durante más de treinta años, que refleja toda una historia cruel. Quedé *meb'ixh* (huérfano) cuando apenas comenzaba a sentir la necesidad de tener una madre, un padre y una familia; no sé cuántos años tenía entonces, ni sé cuántos años tengo exactamente. Ahora, un *k'atun* después, han transcurrido veinte *hab'il* (años). Los cargadores del *q'inal* (tiempo), se encargaron de transportar sobre sus espaldas este trecho pesado y largo del tiempo desde que salí de este lugar llamado Yichkan, cuando aún era niño. También para mí estos veinte años han sido una carga pesada que tuve que transportar sobre mi existencia, con un mecapal de cuero crudo que dejó ceñida la frente de mi infancia, que oprimió mi inteligencia bajo la oscuridad de la ignorancia y que me dejó ciego para el resto de mis días grises. ¡Yichkan! (Ixcán en forma castellanizada), lugar de

profundos contrastes. Lugar adonde ahora arriban muchos pueblos como una tierra prometida; Yichkan, punto de convergencia de dos dimensiones de la naturaleza: *yich*, 'base, raíz, a los pies de; *kan,* 'cielo, firmamento, espacio infinito'. Esta palabra compuesta q'anjob'al quiere decir donde se inicia el firmamento o la raíz del cielo. Es que desde allá arriba, por las tierras altas de los Cuchumatanes, las tierras de los mayas q'anjob'ales, se divisa un extenso horizonte que forma una línea tendida entre el cielo y la tierra. En el fondo se levanta la inmensa cortina azul, el *kan*, el firmamento en cuya base *(yich)*, se extiende la alfombra verde de la vegetación. ¡Yichkan, escenario de dolor y de sangre! Si estas tierras hablaran, si tuvieran boca, si tuvieran voz, cuántas cosas guardan en su memoria, en sus entrañas.

Allá también se inició mi triste historia. *Yich syelal* se dice en mi lengua, es decir el origen del dolor. Allá en Yichkan están enterradas las historias de miles de hombres y mujeres, de niños como yo, y de ancianos que jamás llegarán sus voces al mundo. Quedaron sepultados bajo el silencio de las ametralladoras y Yichkan es apenas un fragmento de esta gran geografía maya que sufrió el flagelo de una guerra de etnocidio.

Ahora, un *k'atun* más tarde, una ola gigantesca del destino se encargó de arrojarme, después de este naufragio en la mar de la vida, hasta estas playas grandes y playas pequeñas de Yichkan nuevamente, desde donde comienzo ahora a reconstruir los fragmentos del rompecabezas de mi vida, fragmentos que voy recolectando aquí y allá como restos de harapos de una vida, que quedaron dispersos, prendidos de las espinas en las orillas de los caminos recorridos o como pedazos de pellejos que quedaron restregados sobre las piedras filudas del camino. Vengo a redescubrir ahora de grande, lo que fue mi primer asentamiento, en donde había dejado

esparcidos sobre la tierra mis primeros sufrimientos que de nuevo vengo a recoger en canastos, como cosecha tardía de una existencia malograda.

Veinte años después, la vida se repite en el lugar en donde había dejado sembrada mi raíz, mi semilla, mi historia y mi ombligo. Una parte de mí está enterrada aquí, la otra parte quedó untada sobre otros mundos adonde tempranamente me llevó el destino. La historia de mi vida no es ficción. Es testimonio de una realidad, de una verdad viviente como la de otros miles de hermanos míos, que ahora se multiplican allá en los basureros de mi patria. Una patria que no es nuestra, porque patria es donde el hombre se siente libre y puede crecer soñando con un progreso, mas no ese primitivo egoísmo de acaparamiento del mundo entre pocas manos.

Ahora que trato de revisar el pasado, muchos recuerdos vienen a mi memoria en costaladas, como tapizca de sueños horribles; fascículos inconclusos de un gran libro negro; pasajes entrecortados de una pesadilla; retazos de existencia remendados sobre otros remiendos de mi vida triste.

Muchos de estos fragmentos son borrosos, son imprecisos, son faltos de transparencia y exactitud debido a mi corta edad en que ocurrieron aceleradamente. A veces son como cuadros surrealistas que se diluyen en la perspectiva de una lejana pesadilla. Como hechos abstractos difíciles de descifrar en un lenguaje tardío y ajeno. Como películas detrás del reverberar de lejanos caminos en mi memoria.

No puedo recordar con precisión y exactitud los lugares, ni los nombres; pero aquí están las marcas sobre la piel de mis sentimientos y sobre mi realidad. Son como marcas de los fierros que les ponen a los animales, que también les pusieron a mis ancestros en la época de la colonia que aún no finaliza para mí, allí están reflejados en los espejos vivientes de los miles de huérfanos como yo.

No pude nunca soñar a colores; siempre fue en blanco y negro. Algunas veces este claroscuro se torna hacia la penumbra de acuerdo a la intensidad de las experiencias que tuve de niño. Mi eterna compañía fue el miedo pegado a mi piel que me acompañaba a todas partes. En los primeros años de conciencia de la vida, cuando el terror llegaba a su más alto grado, mi mente ya no soportaba más. Se tornaba como un profundo cansancio y entonces venía el sueño y cerraba mis ojos, unas veces todavía en la espalda de mi madre; otras, en la soledad del rancho de paja en donde caía vencido bajo un sopor forzado por el miedo que me cubría como un manto negro que mi propia resistencia humana ponía entre mi conciencia y los horrores de la vida, mecanismos psicológicos de defensa.

No recuerdo por cuánto tiempo me ausentaba del escenario de la violencia en que se desarrollaban esas primeras vivencias. Algunas veces cuando despertaba, estaba en otro lugar y en otro ambiente, quizá una noche o un día de ausencia. La oscuridad es algo que siempre ha causado honda soledad en mi vida; es como un vacío sin asidero en que a uno lo abandonan; es como un pozo sin fondo hacia donde lo lanzan a uno; es como estar perdido en la tupida vegetación, huyendo de los espectros de la noche tenebrosa. ¡Espere un momento! Creí escuchar ruidos iguales a los de aquella época de la persecución.

En mi memoria de ahora, apenas si logro retener las imágenes huidizas, ante la resistencia de mi mente a volver a recrear y revivir aquellos pasajes conflictivos de mi vida, que al tratar de recordarlos ahora, se torna un verdadero esfuerzo doloroso. No por su olvido, sino por una resistencia inconsciente dentro de mí. Todo mi ser se opone a tener que recorrer de nuevo aquel viejo camino. Si narro mi testimonio, lo hago para que las generaciones venideras no permitan que

esto ocurra nunca más. Para que el mundo de los seres civilizados evite que esto se repita. Lo hago porque soy parte de este género humano maltrecho e inmolado en muchas partes del planeta por la ambición de unos pocos.

No sé a qué edad, tal vez cinco años o antes que la mayoría de los niños tengan memoria de su vida pasada. Mi madre llevaba el conteo de los *hab'il* que yo iba cumpliendo, pero son otros *hab'il*, los nuestros, por medio del *txolq'in* (ordenamiento del tiempo). Eran los *hab'il* acompañados de humo de copal, de lugares sagrados, del conteo del tiempo nuestro. Un abanico de injusticias se desplegó ante mi llegada al uso de razón. No conocí más que esa lóbrega faceta de la existencia desde muy temprano. Sólo conozco una cara de la vida, que es el lado oscuro.

En una oportunidad, en aquellos albores de mi memoria, recuerdo que mi madre me llevaba cargado en su espalda envuelto en una sábana de colores como un arco iris, un *iqb'alej*. Iba mucha gente de la comunidad. Todavía no habían asesinado a mi padre; iba con nosotros. Íbamos a una marcha de protesta por lo que oía hablar a la gente adulta. Eran protestas por los abusos y las arbitrariedades que cometían las autoridades y los poderosos contra nosotros, al parecer. Salimos de madrugada; mi padre me llevaba cargado porque no podía caminar muy bien como ellos. Luego viajamos en un camión de corral. Fue mi primera impresión de andar en esas máquinas. Me dormí durante algún tiempo del camino, hasta que llegamos a un gran pueblo en donde se juntó mucha gente de otras comunidades. Ellos gritaban en castilla y caminaban hacia la misma dirección. Yo, en la espalda de mi madre, envuelto en aquella sábana, era una mañana llena de sol. ¡Qué manera de ir por primera vez a la capital! Era agradable para mí pues eso de ir cargado en la espalda de mi madre, era frecuente.

Al menos, tenía la dicha de haber crecido en contacto con ella; sentía su calor, sus movimientos que me mecían, sus caricias y su amor: ese amor que muchos niños no reciben de sus madres. He sabido después que muchos niños los abandonan en casas cunas desde tierna edad y que no tienen la oportunidad de recibir de sus mamás lo que yo recibí de la mía. Mi corazón palpitaba junto al de ella; su calor me lo transmitía. Cuando tenía pequeños espacios de descanso en medio de sus múltiples quehaceres, se ponía en cuclillas en cualquier rincón para darme el alimento que necesitaba, su propia vida. Mientras mamaba, ella me acariciaba la cabeza. ¡Qué bien me sentía! Me hablaba, me cantaba en ese idioma que aprendí de ella, esas tonadas que quedaron grabadas en mi memoria como ésta.

Kitzini tzinini, tzinini tzinin.

Kitzini tzinini, tzinini tzinin.

Lo repetía una y otra vez en diferentes tonalidades como caminitos musicales con sus bajadas y subidas que me adormecían, hasta que yo me abandonaba en su regazo. Este era un lenguaje lleno de amor que no tiene traducción por supuesto, tan sólo se guarda en el corazón para rumiarlo en los momentos de soledad. Ya cuando ella no se encuentra a mi lado, siento una doble soledad, es una doble evocación que se aguanta con las lágrimas del alma.

Esa mañana que salimos ella y yo a las calles de la ciudad bajo los ardientes rayos de aquel gran sol, que hacía reverberar el ambiente y me quemaba entre los trapos en donde iba envuelto, ocurrió algo que dejó para siempre una de esas primeras marcas en mi existencia. Tal vez fueron de mis primeras experiencias de niño que recuerdo con mayor claridad.

Mi madre iba descalza. Pobrecita, brincaba de un lado a otro esquivando las piedras y los hoyos en el camino que

tuvimos que recorrer. Nunca hubo suficiente pisto para comprarse unos caites, siempre fuimos muy pobres, según escuchaba en sus comentarios por las noches alrededor de la fogata en nuestra covacha.

Luego, ¡Muuucha gente! Nunca había visto tanta gente junta. ¿Hacia dónde íbamos? Por lo que escuchaba, la gente iba a una marcha de queja por aquellos abusos en contra de nosotros los campesinos. A hacer uso de un «derecho», que según ellos, les permitía algo que llamaban ley. Seguimos caminando, más bien siguieron, por las calles en la ciudad, hasta que llegamos a una gran plaza rodeada de grandes casas, una de ellas parece que era la casa del Señor Gobierno. La gente quería expresar su inconformidad ante aquellos representantes del pueblo, que el pueblo mismo había puesto en esos cargos, pues.

Pero en ese momento vimos venir una gran cantidad de hombres sobre nosotros. Venían uniformados, con armas, palos y escudos. Traían el odio en sus caras, traían la furia en sus miradas; eran la fuerza de la violencia caminando contra nosotros; eran los pies, las manos y la mirada de ese gobierno contra nosotros, su pueblo. En seguida se lanzaron contra la gente; gente con las manos desnudas, manos sencillas como las de mi madre que sólo sabían hacer el trabajo y las tortillas para que nosotros comiéramos. Tan sólo llevaban su palabra y su voz para protestar contra aquellos abusos. Al rato todos corrían, lloraban y gemían bajo los golpes que los hombres descargaban sobre ellos. Yo cerré los ojos en la espalda de mi madre que corría conmigo. Me agarro con fuerza del güipil de ella y comienzo a gritar lo más fuerte que puedo para que no nos siguieran golpeando, pero nada. Mi madre quiso correr más, pero en el intento se enredó en su corte y tropezó contra un ladrillo levantado y cayó sobre el pavimento que quemaba; lo sentí en mi cara. Fue cuando nos alcanzaron y comenzamos

a recibir garrotazos por todas partes; uno de los golpes fue contra mi cabeza y lanzó lejos la gorra roja que traía puesta. Después, se apagó el sol y ya no supe más.

No sé cuánto tiempo pasó, ni me di cuenta cómo regresamos a nuestro pueblo y nuestro ranchito. Aquella gorra roja era obra de sus manos, ella la había tejido y era nueva. Sólo me la ponían para ir al pueblo. Varios de los señores de nuestra comunidad, quedaron presos bajo muchas acusaciones de parte de las autoridades en aquella oportunidad.

Poco después, no sé si días o semanas, porque en ese tiempo todavía no sabía contar los *xajaw* (lunas), llegaron una tarde al ranchito unos hombres; eran cinco, llevaban sus armas.

«Aquí vive el comuni'ta fulano de tal?»

«Sí, señor, aquí vive.»

«¿Dónde e'tá eje hi'ueputa? Venimo' a matarlo.»

«Fue al pueblo.»

«A qué hora' viene?»

«No sabemos, a veces viene tarde.»

«Le avisá' que de encontrarlo tenemo'. E'te e' una semilla muchá, no hay que dejar que cre'ca, e' tuyo vo', Mulato.»

¡Pam, pam , pam!

«¡Ay. Dios mío! *¡Chwal, wune'!*»

Mi madre se abalanzó sobre el cuerpo de mi hermano de doce años, bañado en sangre, tendido en un rincón de la pared de bajareque en aquella especie de corredor. De nuevo di unos gritos fuertes, lo más que pudieron mis pulmones. Pero mi madre vino a callarme por temor de que corriera la misma suerte. Era el único recurso con que contaba, la voz, mi garganta, pero a veces no me era permitido usarla. Hubiera querido ser adulto, poder defender a mi hermanito o tener el poder de Dios para tapar la boca de las armas que escupían esa maldad que quita la vida a las personas indefensas. Fue la primera vez que vi la muerte, los mensajeros de la muerte,

los *ajkamom* (dueños de la muerte), cuya actividad es la muerte.

Nos quedamos solos, la gente andaba sola, tenía miedo que por visitar a los deudos de los muertos, los denunciara el comisionado militar ante los del destacamento. Nadie se atrevía a consolar a los familiares públicamente por temor a ser considerados cómplices. Los vecinos nos visitaban de noche. Al amparo de la oscuridad llegaban a darle ánimo a mi madre que era la única que se mantenía con nosotros.

Contra ella desembocaban todos los ríos de dolor de cada uno de nosotros. Yo no sé cómo ella aguantaba tanto sufrimiento, porque nuestros dolores y peligros los absorbía ella con paciencia. Simulaba con una actitud falsa de seguridad para que nosotros no vislumbráramos todo el efecto del rigor de esos peligros.

Mi padre llegó esa noche ya tarde. Supo lo de la muerte de mi hermano; no se atrevía a acercarse al ranchito porque pensaba que los señores lo podían estar esperando allí. Uno de mis tíos fue a llamarlo y llegó. No hablaba, sólo lloraba sobre el cadáver de mi hermanito. Yo allí estaba temblando, no sé si de frío o de miedo. Se hizo un velorio; llegó poca gente; todos tenían miedo. Habían preparado una caja rústica con cuatro tablas de pino. Ya no le echaron la pintura de anilina que acostumbraban, pues no había en la comunidad ese colorante.

Pusieron dos arcos hechos con ramas de ciprés sobre el cadáver; hojas de pino y algunas flores silvestres en el suelo, sobre las cuales un plato de peltre descascarado para que la gente pusiera sus ofrendas, según la costumbre. Esa misma noche había cuatro velorios en la comunidad y por la misma causa. En una de las casas habían matado a dos hermanos, una mujer y un muchacho.

Toda la gente estaba desesperada. Cuatro candelas ardían

alrededor de mi hermano inmóvil, me quedé viendo cómo palpitaban las llamas en la parte que ardía. No comprendía qué era lo que hacía que ese fuego estuviera allí; cómo es que existía y daba luz. Me acerqué a tocar la llama; no tenía cuerpo ni se sentía que era materia, pero allí estaba y quemaba. Alguien la encendió y alguien la puede apagar. Pero era la luz, era lo que daba claridad al ambiente; era buena. De pronto me puse a pensar que así debía ser la vida. Mi hermano hacía un rato, durante el día había jugado conmigo, me había regalado una naranja que había traído del monte adonde había ido a trabajar, habíamos hablado. Ahora era un cadáver, tirado allí, no me oía, ni me hablaba, ni podía moverse. Por voluntad de otros que le apagaron la vida, me dejaron sin mi hermanito; me lo quitaron en un momento. Vi cómo cayó y ya no se pudo mover por su propia voluntad. La sangre salía por las heridas que le habían causado, como pequeños ríos por donde se le iba la vida.

Al día siguiente, lo levantaron entre cuatro, y se lo llevaron para siempre. Yo, en la puerta de la covacha le dije «*Chil hab'a.*» (Te cuidas.). Caminaron hacia donde caía el sol. Nos quedamos solos con mi madre; ella en cuclillas en un oscuro rincón gemía apretando el recuerdo de mi hermano contra su pecho con las dos manos impotentes.

Después de lo ocurrido, mi padre ya no dormía en la casa. Salía a dormir casi todas las noches a diferentes lugares para no ser capturado por los señores. Unas veces se iba a un ranchito que teníamos en el monte, en donde nos resguardábamos de la lluvia cuando íbamos a trabajar; otras veces se llevaba su chamarra y se metía entre unas grandes rocas entre los árboles, donde decía que pasaba las noches sin poder dormir porque los animales no lo dejaban. Lo querían atacar y tenía que defenderse con su machete.

Una mañana fueron a esperar a mi padre en el ranchito.

Llegaron de madrugada y nos encerraron a nosotros y no nos permitían salir. Cuando amaneció obligaron a mi madre a darles de comer; eran varios. Y a la hora que salía el sol, llegó con su chamarra al hombro. Yo lo estaba viendo por una rendija de la pared de bajareque, o sea *b'itz'ab'*. Quiso correr cuando se dio cuenta de la presencia de ellos. Se metió en la milpa, pero pronto lo alcanzaron entre todos. Lo llevaban amarrado a la casa.

«Con que venís de trabajar de noche, cabrón!»

¡Poch!

«Dónde están esos tus padres, tus compañeros? ¡Hablá!»

¡Poch!

«Yo ando huyendo de ustedes, por eso salgo a dormir lejos.»

«Enseñando el comunismo, porque ustedes los catequistas, son comunistas, son unos desgraciados.»

¡T'eb'! ¡Poch!

¡Tx'en! ¡Tiq'!

Yo tapé mis oídos y cerré mis ojos para ya no seguir oyendo y viendo las veces que le daban con la culata y la bayoneta a mi padre. Ya me quité de la rendija en donde podía ver algo. Me hacía mucho daño. Sentía que cada golpe, eran corrientes eléctricas que terminaban por las puntas de los dedos de mis manos y mis pies. Se encogía mi cuerpo al sentir los golpes y ver la sangre que corría por la cara de mi padre. Toda su ropa estaba salpicada de rojo. Lo pateaban; estaba revolcándose en el suelo lleno de tierra. Su cabellera era una pasta de sangre, tierra y lodo. Gritaba, pedía auxilio, pero nadie se atrevía a ayudarlo. Los hombres de la comunidad cuando sabían de eso, salían a esconderse a lugares lejanos. Vi que su figura triste desaparecía por el final del caminito que se iba a la milpa. Era un caminito recto, largo, que se hacía pequeño. Desaparecía una y otra vez por las pequeñas colinas. La figura

borrosa de mi padre se iba haciendo cada vez más chiquito. Se iba diluyendo entre la bruma de la mañana gris; a lo lejos el humo de la aldea formaba una cortina azulada. Mis ojos cada vez lo perdían en la distancia por más que me restregara, hasta que se fue para siempre y desapareció como un recuerdo, como un sueño triste. Lo último que recuerdo de él era cuando lo llevaban arrastrado como un tronco de madera. Salgo corriendo al patio y recojo su sombrero de petate que había quedado tirado. Mi madre lo agarró; lo estrujó contra su pecho como parte de él. Después entramos y lo guardamos como único recuerdo.

Según supe con el tiempo, que fue lo último que me confió mi madre antes de morir, el cuerpo de mi padre lo encontraron colgando de la rama de un árbol en la montaña. Ya no estaba completo; era un esqueleto carcomido por las aves de rapiña. Eso fue varios días después de que se lo llevaron.

De aquella época dolorosa para la comunidad, se podrían escribir muchas de estas historias negras. Cada rincón del Yichkán, cada recodo en los caminos del Yichkan, cada rincón de la patria sangrante, cada paraje fue testigo mudo de masacres, de torturas. La tierra, la cara de la tierra fue salpicada con sangre de sus hijos. Los ríos se convirtieron en las venas de las comunidades por donde corría la sangre de las personas hacia el mar de lo desconocido. Fue como talar árboles de un gran bosque. Las montañas respondieron a los ecos de los lamentos y de los quejidos de las víctimas. Sólo Dios sabe cuánta crueldad, cuánta creatividad inhumana para inventarse las torturas, cuánta saña hay en el corazón de los hombres. Las comunidades se iban acabando; su ceniza se iba esparciendo sobre la lóbrega campiña. Más de cuatrocientas aldeas borradas, hechas ceniza que el viento se llevaba, dicen ahora los informes de las estadísticas. La gente era atacada por los dos bandos. Si llegaba el ejército a nuestros lugares,

uno o dos días después aparecían los *ajxolaqte'* (los que vivían en el monte), es decir los guerrilleros, para ir a matar, a pedir comida y a llevarse a los hombres por la fuerza. Al saber aquéllos que éstos estuvieron en la aldea, regresaban a exterminar a pueblos enteros. Solamente elevábamos nuestras plegarias a Dios, a los dueños de los montes, a los espíritus de nuestros muertos y a las deidades para que nos ayudaran y nos protegieran contra nuestros perseguidores. No había nada más que hacer.

Los pocos que quedábamos en la comunidad, especialmente los adultos, entraron en consenso para buscar la última alternativa. Hicieron consejo, pues, con los ancianos como es la costumbre. Y la única alternativa, era arriesgada pero había que jugar la última carta: huir, salir de allí y dejarlo todo. Eso implicaba perderlo todo: la casita, el solar, los animales, y sobre todo ese contacto con la tierra, la madre tierra en donde uno había nacido. Qué importaba, si se estaba perdiendo la vida misma.

Eso es duro, pues es como arrancar de raíz una mata de milpa y trasladarla a otro clima, a otro lugar lejos. Sabían los adultos que mucha gente comenzaba a salir hacia el Otro Estado, hacia el exilio, pero no teníamos idea por dónde quedaba ese lugar. De esos arreglos no participábamos nosotros los niños, se hacía en secreto entre los mayores. Cuidaban de que el comisionado no se diera cuenta para que no hubiera un «chillo», según lo que yo alcanzaba a oír de su plática. Se alistó casi toda la comunidad, que en realidad a esas alturas ya no quedaba mucha gente. Pocos hombres quedaban; había una mayoría de mujeres y niños. Se habló de la fecha. Se pidió que no se llevaran pesadas cargas ni se llevaran a los enfermos o los demasiado ancianos: que se los recomendaran con algunos parientes o vecinos de otras comunidades cercanas.

Esto me lo contó después mi madre cuando íbamos en camino. No hubo necesidad de tantos preparativos. ¿Qué podríamos preparar si carecíamos de las cosas más indispensables? La violencia nos había reducido a la más absoluta pobreza, sin dinero, sin trabajo, sin cosecha, sin salud, sin libertad de movilizarnos para ir a trabajar a otros lugares como antes; sin derecho de disponer del tiempo, ya que debíamos dedicarles tiempo a las llamadas Patrullas «voluntarias» de Autodefensa Civil, en cada aldea, en cada cantón y municipio; sin tranquilidad y con zozobra constante. Aquella tarde en el más absoluto secreto, mi madre se veía más abatida que otros días y otros meses anteriores; pues por lo que yo miraba, sus preocupaciones habían llegado al límite de sus fuerzas. Conocía bien a mi madre, medía en su mirada los distintos grados de su estado de ánimo. Toda esa tarde evadía mis preguntas.

«Mamá, ¿te duele la cabeza otra vez?»

«Mamá, ¿te ayudo a traer la leña?»

«Ya no, hijo.»

«Mamá, ¿no vas a comer? Ya cantó el gallo.»

«No, hijo, no tengo hambre.»

Debo aclarar que toda comunicación verbal con mi gente, lo hacía en idioma maya q'anjob'al, por eso encontrarán en este relato palabras y construcciones de acuerdo al estilo de mi idioma y mi pensamiento. Opté por no hacerle más preguntas. Ella no hablaba, no deseaba hablar. Algo andaba peor ahora, pues la actitud de mi madre delataba una situación fatal. Qué extraño, si mientras más leña, era mejor para ella. Nunca me dijo que era suficiente la leña y ahora ese «ya no», era muy significativo para mí. ¿Por qué ya no? Pasado el mediodía me pidió que la acompañara a hacer un mandado.

Yo siempre disimuladamente la vi dirigirse al rincón de la covacha, al *ch'olan*, decimos nosotros. Buscó unos centavos

viejos que estaban guardados en el fondo del morralito ennegrecido por el humo. Luego se dirigió a diferentes lugares de la casita, miraba para arriba como buscando algo que se le había perdido. Se quedaba como absorta en las cosas, en las partes de la casa, la solera, las vigas, las varas *(xuxul)*, los pilares de madera, las paredes. Eso hacía también en otras circunstancias; les hablaba a las partes de la casa cuando ella hacía el *txaj* (rezo), cuando con su brasero llenaba de humo de copal todo el recinto, y convertía las partes de la casa en seres animados que escuchaban sus plegarias. Pero esa vez era diferente; era como una inspección en silencio. Su mirada a través de la claridad de la puertecita se fugaba hacia el infinito azul de la tarde. Luego suspiraba profundo; se ponía la mano sobre el pecho. Yo estaba preocupado, no había persona adulta en la casa; a lo mejor ella estaba enferma o tenía algún dolor que no me quería confiar. ¿Y si algo le pasaba? Nosotros niños solos con ella. En mi cabeza hacía muchas conjeturas.

«Mamá, ¿por qué no vamos a visitar a mi tía Antil?»

«No, hijo. Vamos a visitar a otras personas, quizás por última vez. Vamos a pedir que nos ayuden. Me interesa que vayas a despedirte de tu *k'exel* (tocayo), para que te bendiga.»

Mi *k'exel*, ¡qué extraño!

Debe ser mi abuelito que está en el cementerio. Estaba enterado algo sobre eso, que soy su *k'exel*, pues qué alegre que así sea. Creo que no lo conocí en vida; no recuerdo su cara. Tal vez sea alguno de mis antepasados que aparece en mi sueño haciéndome caricias en la cabeza cuando yo lo saludaba. Había algunos señores de cabellos blancos que me visitaban en mi sueño y que me llevaban a lugares maravillosos. Pasamos a una tienda camino al cementerio. Iba a preguntar hacia dónde nos dirigíamos, pero mis sospechas se estaban confirmando. Me gustaba eso de

adelantarme a los hechos, de adivinar los pensamientos de las personas adultas, de mi madre especialmente. Por eso, muchas veces me dijo ella que tal vez cuando sea adulto iba a ser un *ajtxum*, adivino. Parece que esta vez no alcanzó el pisto para mi acostumbrada golosina; un dulce aunque sea no me faltaba cuando visitábamos las tiendas.

«*Jun kantela lajuneb', chikay.*» (Una candela de a diez, señora)

«*Hinye.*» (Bueno)

«*Chil hab'a.*» (Se cuida).

Definitivamente no hubo golosina para mí, en esos casos no hay que pedir, porque uno no sabe si hay pisto o no. Los adultos saben lo que hacen; los papás de uno nunca le van a negar algo a uno por gusto. A veces las cosas no se pueden, pues hay que conformarse. Ella cuando buscó el dinero sólo encontró ese puño de centavos viejos de metal enmohecido. Pues, qué se va a hacer; yo me daba cuenta que mi madre desde hacía algunas semanas ya no disponía de dinero para comprar, por eso ya no iba al mercado los días de plaza, porque desde la muerte de mi padre y de mi hermano, ya no había quién le diera el dinero. Terminó vendiendo todas sus gallinas, sus cerdos y algunas pertenencias personales como sus cortes y algún güipil que le quedaba para poder comprar el maíz, que era lo principal para la alimentación.

«Mamá, ahora no es día de *Komam Ora*», le digo. [día del calendario maya]

«Todos los días hay un *Komam*», me dice.

En el cementerio había un silencio pesado como las noches sin luna. Tal vez el silencio de los muertos. Prendió la vela, hizo unos movimientos y signos en la cara con ella. Se agachó a besar el suelo. Me hizo señas para que me arrodillara cerca de ella. Así lo hice en actitud de respeto. Soplaba un aire frío que hacía mover los altos cipreses que rodeaban aquel lugar.

Comenzó a llorar, eso me puso muy asustado. Comenzó a hablarles a mis abuelitos, porque los dos están enterrados en el mismo lugar, debajo de unos montículos.

«ul walkan hintoj ayex.» (Vengo a despedirme de ustedes).

Pero esta fórmula de despedida es poco acostumbrada, eso se dice cuando se va la persona para siempre, cuando ya no hay retorno. «*Mamin*, me llevo a tu *k'exel*», dijo, y continuó en q'anjob'al:

Les vengo a pedir su protección para que nos cuiden en el camino, hagan su milagro para que no haya heridas, fracturas, dolores en las subidas y bajadas de los caminos. Que el contra, que el perseguidor quede desconcertado y extraviado entre los diferentes caminos, entre los equivocados caminos para que no nos alcancen, para que no nos hagan daño. Vamos a dejar la covachita, el santo lugar en donde ustedes pasaron a descansar; a vivir en este *yib'an q'inal* (concepto del mundo): ese mismo lugar en el que ustedes estuvieron, en donde sus ojos miraron la claridad del mundo, sus oídos escucharon los sonidos del mundo, en donde tal vez gozaron o sufrieron; no lo sabemos. Eso que ustedes nos dejaron como nuestro asentamiento, como nuestra base, como nuestra raíz para que fructificáramos con nuestros retoños, con nuestras ramas que son nuestros hijos, ahora lo dejamos. Ustedes saben los motivos, miran las causas, oyen el rugir de la muerte que nos acecha día tras día, noche tras noche. Por eso, ahora pues, van a perdonarnos porque los vamos a dejar. Los vamos a abandonar en la más absoluta soledad de este cementerio en donde solíamos traerles de cuando en cuando sus candelitas, sus florecitas, sus alegrías en los días sagrados de nuestros padres.

Pero perdonen pues, hagan su corazón grande pues, ya

ven sus ojos, oyen sus oídos. Si nos vamos no es por nuestro puro deseo, no es por desobediencia ante nuestros padres los Señores Oras, sino que es por salvar nuestras vidas con nuestros indefensos hijitos. Algún día nos juntaremos allá en el otro *kamb'al*, (más allá de la muerte); algún día nos veremos con ustedes, con su *pixan* allá en otro *yib'an q'inal* en donde ustedes ya se encuentran ahora. No sabemos por qué caminos, hacia qué direcciones, por qué lugares, por qué pueblos tendremos que ir a pedir posada como *meb'ixh,* como sin padre como sin madre. No sabemos si llegaremos o nos quedaremos en los caminos de Tioxh, Dios, en los senderos en donde lucharemos para salvar nuestras vidas. Solamente el Ajaw, solamente ustedes pueden hacer su fuerza, hacer su bendición sobre nosotros para encontrar en alguna parte del mundo gente buena, gente compasiva que nos dé posada, que nos dé licencia para vivir, para existir sobre la madre tierra.

Les rogamos hasta allá donde se encuentran ustedes, Katal Anton, Lukaxh Pelnan, Torol Wisen, Matin Elnan, Ewul Kuin, Xhepel Ixhtup, Tumaxh Mekel, Lotaxh Kaxhin... (Mencionó la lista de los antepasados muertos.) Ustedes nuestros padres, nuestras madres, ustedes nuestras raíces de donde partimos. Ahora pues, entren en consulta, en consejo, en junta para poder deliberar sobre nuestras vidas, por nuestro destino sobre la madre tierra, bajo el *yib'an q'inal*. Que este camino, que este *b'ekalab'* (recorrido), que vamos a iniciar ahora, tenga un término feliz, un final menos doloroso para nuestras almas, para nuestros cuerpos. Porque ya son suficientes nuestras penas, nuestros dolores. Pobres de nosotros; ustedes se dan cuenta de nuestros sufrimientos desde que somos pequeños. ¿Qué necesidad hay de que nuestros pequeños hijitos estén presenciando a tierna edad toda clase de atrocidades.

Ustedes hagan su milagro, ustedes que están cerca del Corazón del Cielo y Corazón de la Tierra, pidan por nosotros. Se dan cuenta, no es como en otros tiempos, en otras épocas, ahora no les pude traer más que esta *k'itan* (líquida) *kantela*, pero no es por tacañería ni por falta de voluntad, es porque ustedes se dan cuenta, ya no tenemos nada, carecemos de todo.

Al finalizar el rezo de mi madre entre llantos, pidió que ellos, nuestros antepasados, nuestro árbol genealógico, todos, nos dieran su bendición:

Txajoneqteq, bendígannos», dijo. «Bendigan a este pobre niño que sólo sabe de sufrimientos, no es justo que siga esta vida de dolor para él», dijo por mí.

El sol desapareció una vez más sobre las montañas del Yichkan, quién sabe si mañana amanecerá para nosotros. Quién sabe cuánta gente de esta o de otras comunidades ya no verán la luz de un nuevo día de ese mañana incierto. También yo repetí a instancia de ella, «*Txajineqteq*» bendíganme. Ellos se quedaron solos, nosotros partimos hacia esa casita que abandonaríamos esa misma noche. Caía la noche como una leve llovizna sobre la aldea.

ESCENARIO EN LLAMAS

Esa misma noche que fuimos a despedirnos de los abuelos, coincidió con el día previsto para el éxodo. Ya la gente sabía la hora en que se tenía que juntar en unos zanjones en las afueras de la aldea. Mi madre también lo sabía; teníamos que llegar uno por uno sin levantar sospecha entre los pocos que se iban a quedar, entre ellos el comisionado, quien controlaba

los movimientos de la comunidad. Nuestra casita era un sencillo y pequeño refugio contra las inclemencias del tiempo: el aire, el agua, el sol, la intemperie. Pero era nuestra casita, era el lugar en donde yo había pasado mis primeros años de vida; allá dormía, jugaba y me alimentaba. Allá estaba sembrada la raíz de mi existencia. Le había puesto cariño a ese pedazo de mundo, mi mundo. Me resistía a dejarlo; me resistía a pensar que debía alejarme de él; no podía concebir otro sitio en donde ir a vivir. Paredes de caña con lodo, techo de paja, piso de tierra y nada más. Conocía cada rincón; conocía cada espacio en donde desarrollaba mi vida de niño: un rincón para dormir, en donde guardaba mis juguetes, en donde comíamos, en aquel patio en donde pasaba horas sentado jugando entre la tierra. ¡Y ahora, tener que dejarlo todo! Mi madre, mi hermana y yo, dejamos cerrado el ranchito por fuera, amarrando la tabla que servía de puerta con un mecate contra el clavo grande. Así lo hacíamos cuando salíamos a hacer mandados o cuando nos íbamos al pueblo. El chucho se enrollaba cerca de la puerta dentro de un hoyo hecho en la tierra, para cuidar la casa. Esta vez se quedaba solo para siempre; quién sabe qué seria de él. Se llamaba «B'alam», jaguar. Le dejamos unas tortillas dentro de un tiesto y agua para que bebiera.

Pocas cosas: un costal en la cabeza de mi madre, la niña en su espalda y un tanate en una mano. Yo, un morral que llevaba en la espalda, mi sombrero de petate y un palo para guiarme en aquel caminito que se iba esfumando. Tuvimos que tirarle piedras al perro para que regresara. Pronto nos reunimos con el resto de la gente en las afueras de la comunidad, hasta donde no había casas.

Pero seguramente que hubo una denuncia, porque pronto llegaron hombres a la aldea. Los perros que habían quedado como fieles guardianes, pronto iniciaron en su lenguaje una

guerra de ladridos contra los extraños, lo que las personas no se atrevían a hacer. Más tarde, agazapados desde los zanjones presenciamos cómo iban apareciendo las primeras claridades en aquel escenario con fondo negro de la noche. Poco a poco fue aumentando de intensidad y se generalizó hasta que el fuego iluminó todo el ambiente hasta la altura de nuestras vistas. Las siluetas de los actores se agigantaban ante nuestros ojos, eran siluetas con cascos y botas que se movían entre el fondo de la cortina negra de la noche teñido de rojo como la sangre y los espectadores que éramos. Fueron herencias que no se pueden borrar de nuestras mentes de niños. Eran figuras de actores que portaban esos palos que escupen la muerte. Tenían sed de sangre, semejantes a aquellas lenguas gigantescas de fuego que subían hacia las alturas, hambrientas de más combustible para devorarlo todo.

Nunca en mi corta edad había visto fuego a tanta altura, su color desde un anaranjado claro que casi llegaba al blanco, hasta un rojo púrpura que se diluía en el corinto y el café que se confundía con la negrura de la noche. Hacía un gran ruido de chisporroteo de la madera y la palma seca que se quemaba. El olor del humo llevado por el viento llegó a nuestras narices; era inerte y pesado por el *sib'aq* (hollín) de las casas. También se percibía un olor a carne quemada. Mis ojos se salían de sus órbitas ante semejante espectáculo. ¡El ranchito! ¡Mis juguetes que dejé guardados en el rincón dentro de mi único mueble, el canasto viejo! En un momento de impulso estuve a punto de iniciar la carrera para ir a sacar mis juguetes que estarían siendo consumidos por el fuego; les había puesto cariño como todo niño. Si no es por el coscorrón que recibí de parte de mi madre que adivinaba mis intenciones, seguramente lo hubiera hecho.

Permanecimos por bastante tiempo en aquel escondite, mientras se apagaba paulatinamente el fuego que aún daba

cierta iluminación al ambiente. Después nos pudimos dar cuenta que salieron a buscarnos hacia diferentes puntos por las lámparas que se veían mover hacia distintas direcciones. Se optó por iniciar el viaje hacia otra ruta que no había sido prevista, por donde casi ni había camino.

Según supe después, en las condiciones normales como se había planificado, comenzaríamos a caminar al entrar la noche, pues a esa hora nadie habría notado nuestra ausencia todavía, ya que desde que comenzaba a oscurecer, la gente atrancaba sus débiles puertas y ya nadie salía a hacer mandados o visitas. Pues en aquellos apartados rincones de la patria, imperaba un virtual estado de sitio. Pero no fue así, sino que hubo ese otro incidente que nos retrasó.

Es cierto que los campesinos tenemos cierta habilidad para andar en la oscuridad de la noche, pero en las condiciones en que se inició este recorrido fue mucho más difícil, sobre todo para nosotros los niños. Era una noche sin luna; era un viaje sin caminos, entre las raíces entrelazadas de los árboles, entre los bejucos que bajaban desde lo alto, entre ramazones que nos rayaban la cara, hojas espinosas y chichicastes donde topaban nuestras manos ciegas entre la oscuridad, entre lodazales y piedras filosas. Era una huida con unos enemigos pisándonos los talones. Salimos pues, llegada la hora fijada por los guías. La comitiva estaba compuesta quizá por unas sesenta personas o más; oía decir que éramos como *oxk'al*, que quiere decir tres veces veinte o tres manojos de veinte. Nuestro sistema de conteo es así, de veinte en veinte; de esta manera contaban los padres de nuestros padres. Había más mujeres y niños que hombres adultos, ya no quedaban muchos hombres en la comunidad.

Entre los que orientaban el camino y daban los consejos estaban los ancianos y ancianas. Recuerdo una pareja: Xhuxhep la señora y Kuin el señor. Tenían las cabezas blancas

como las nubes que bajan sobre los cerros. Su palabra tenía mucha importancia entre la gente; él era uno de nuestros oráculos, es decir, el *ajtxum*, y la gente creía en sus orientaciones y pronósticos. En los momentos de mayor crisis para el grupo, ellos siempre con mucha tranquilidad iban orientando sobre lo que debía hacerse en cada caso. Les guardábamos mucho respeto; por su edad caminaban con dificultad prendidos de sus bastones, especialmente en la oscuridad de la noche cuando solíamos caminar para no ser vistos. Su orientación se basaba en el conteo de los días de nuestros abuelos y nuestras abuelas; pues ellos lo guardaban con mucho cuidado para transmitirlo a las generaciones jóvenes y lo utilizaban en todas las actividades de la vida.

Así cuando se fijó el día de la salida, aunque en forma precipitada, siempre fue bajo la orientación de los días sagrados que llamamos nosotros *Heb' Komam Ora* (Nuestros Padres Oras). Yo fui instruido desde niño en este sistema de vida espiritual, siendo ahora una de las grandes pérdidas que lamento haber sufrido debido a los problemas que tuve que afrontar durante aquellos años de mi vida. Cuánto lamento haber perdido la práctica de algo que me enseñaron en el seno de la familia y de la comunidad. *Heb' Komam Ora* son el conjunto de seres espirituales que controlan el sistema de vida de los hombres y de los seres en el mundo maya a través del tiempo, desde los días hasta la eternidad; es decir, desde siempre en forma cíclica de vida y muerte: noche y día, pasado y presente, dentro y fuera, arriba y abajo en un sistema donde todo se complementaba, todo bajo la mirada de los Ajaw (dueños) que son los creadores y los formadores, es decir *Heb' Yib'an Q'inal,* El Corazón del Cielo y Corazón de la Tierra.

Cuando mis abuelos mencionaban este nombre, lo hacían efectuando con la mano derecha un círculo en el aire

abarcando la totalidad del universo. Éste constituye el concepto más grande de la vida de nosotros los mayas. Ante Él se doblan nuestras rodillas; se inclinan nuestras cabezas hasta tocar el suelo; ante Él elevamos el humo de nuestras ofrendas y nuestras palabras, porque es el Ajaw supremo, la esencia del mundo, el que conforma los horcones sobre los que descansa la tierra y el universo, de quien se desprenden las otras ramales de las deidades que controlan el devenir del tiempo y de los días, que son los *Mam Ora*. Son los intermediarios entre el Gran Espíritu y los hombres y las cosas. Ellos llevan el nombre de los elementos que existen en la naturaleza como *Iq'* el aire, *Imox* la tierra, *Tz'ikin* los pájaros, *Chej* el venado, *Kixkab'* los terremotos, todos deificados. Yo ya no recuerdo los significados de todos, porque en la escuela ya en el exilio, me enseñaron un sustituto que es el calendario con que se cuentan los días, un calendario carente de contenido para nosotros: un simple desgranar días, meses y años en forma vacía y estéril.

Aprendí de niño que el Gran Espíritu o sea el Corazón del Cielo y Corazón de la Tierra, es el núcleo del universo, así como el corazón es el órgano central que le da vida al hombre. Y como Ajaw es también quien le da existencia a todo, especialmente a los *winaq*, personas humanas, que constituyen partículas de Él. Le decimos *komam,* que significa 'nuestro padre'. El prefijo *ko* nos abre las puertas de ingreso a la posesión del padre Ajaw, es decir a integrar parte de su naturaleza. En el fondo, yo no me siento tan huérfano, es decir, de carencia total de padres, puesto que ese *komam* me permite sentirme hijo del padre más grande que existe en todo el *yib'an q'inal* (universo). No sólo nos hace partícipes de su propia naturaleza, sino también propietarios de su riqueza y usufructuarios de los valores que provienen de Él. Por lo tanto los movimientos del *winaq*, el hombre, están controlados

dentro del plan del Ajaw, sus movimientos están predeterminados sobre la mesa del *q'inal,* el tiempo, que se manifiesta en el elemento unitario *k'u.* Cada *k'u,* día, tiene su nombre en el conjunto del tiempo, los cuales están bien identificados dentro de toda la eternidad mediante numerales que les otorgan grados de importancia. Estos numerales oscilan entre el uno y el trece, números sagrados dentro de la cultura. Se originan de las trece veintenas de la gestación de un ser humano. En el calendario que me enseñaron después en la escuela, en lugar de los Señores aparecen nombres de santos; pero los santos no nos representan a los mayas. Tampoco hay santos mayas porque los pobres y los indígenas, como nos identifican, no podemos tener santos ni mártires, aunque nuestras vidas sean un constante martirio. Los santos vinieron junto con los invasores de nuestras tierras y masacradores de nuestros padres. Esos santos eran los símbolos de lucha y de victoria que venían acompañando a los soldados que nos arrebataron todo. Hay muchos ejemplos de santos que encontramos en todos los países invadidos, montados a caballo y con la espada en la mano, adornando las iglesias y los templos coloniales. Son santos de violencia y de despojo que facilitaron el sistema colonial y la invasión, porque los otros padres les enseñaron a nuestros padres a venerarlos como seres con caracteres dignos muy importantes que venían en nombre de Dios, igual que los que traían las otras espadas para matarlos. Esos designios de Dios había que aceptarlos con resignación y con humildad; así se aceptó la invasión de nuestras tierras y despojo de nuestras riquezas en nombre de Dios y de aquellos santos que hicieron posible el milagro de la «conquista».

Yo nací en un *Lajun Kixkab',* Diez Terremoto. Según la tradición, en realidad, éste debió ser mi nombre, pero a causa de este proceso que hemos sufrido, trajeron nuevos nombres de santos y fue parte de lo que nos impusieron. Por eso, el

nombre que llevamos es como un vacío; no llena nuestras necesidades de identidad, porque no conocemos su origen, la historia, ni el significado de nuestros nombres. Aún más, constituye como una traición a nuestra autenticidad y nuestra herencia cultural, porque estamos llevando un sello con que fuimos invadidos, es decir, los elementos que se utilizaron para facilitar nuestra derrota. Así me cuentan los ancianos de la comunidad. Ellos no dejan de hablar el idioma, ni dejan los trajes y sobre todo los valores de nuestros mayores que es lo que nos hace diferentes a los demás.

Durante mi niñez aprendí también que el ordenamiento cronológico de los días sagrados predetermina el destino de cada individuo sobre la faz de la tierra. Aprendí desde niño los nombres de los veinte Señores, aunque el complicado funcionamiento de su trabajo no está al alcance de las personas comunes como yo, sino que está destinado a ser manejado por los Mamin, los *ajtxum*. Ellos controlan la vida de la comunidad y orientan lo que hay que hacer en los diferentes acontecimientos y situaciones. Los abuelos—me refiero a los ancianos en general—dispusieron entonces el día y la hora en que la comitiva debía partir de Yichkan hacia el exilio. Esto debía de ser pronto, puesto que había mucho peligro para el pueblo, pero bajo el amparo de uno de los Señores favorecedores, ya que hay otros Señores que por su naturaleza poseen influencias negativas. Esta herencia cultural nos la dejaron los otros abuelos de nuestros abuelos que así llamamos a los antepasados mayas. De aquí en adelante, para dejar el registro de nuestro calvario durante los días que tardamos en caminar hacia el destierro, he de mencionar los nombres de cada día cronológicamente desde que salimos hasta que llegamos. No sé cuántos días tardaremos, no sé si llegaremos a nuestra meta o si moriremos en el camino. Cuando escribo ahora mucho tiempo después, frecuentemente lo hago en

tiempo presente, porque es como si lo estuviera viviendo nuevamente el acontecimiento. Así hablamos en q'anjob'al.

WAXAQ LAMB'AT
8 LAMB'AT

Éste fue el día que nos tocó salir. Fue el día en que presenciamos el incendio de nuestra aldea, el día en que también murieron nuestros ancianos que quedaron. Era ya entrada la noche, pues ya presentíamos que nos tocaría la desgracia en cualquier momento, y esa noche fue. La gente venía anunciando, pronosticándolo: hoy quemaron tal aldea; hoy masacraron tal comunidad; hoy se llevaron a tantas personas de tal lugar, oíamos. Éramos como aquellos pollitos débiles, que sólo esperan la hora y el momento de la llegada del gavilán. Desde días antes se había previsto la salida, según supe ya de grande, por parte de aquellos abuelos que manejan las «Oras». Porque *Lamb'at* es uno de los cargadores del tiempo, es bueno para socorrer a los que andan en peligro de todo tipo; además es hostil para con sus adversarios, pero tiene poder de proteger a aquellos que se acogen bajo su amparo.

El grado octavo en la escala secuencial ascendente, hace que sea favorable en sus influencias, porque los cargos cuatro, ocho y doce se asocian tanto con el que precede al Señor, como al que le sigue en el orden ascendente (7 y 9) constituyendo números cabalísticos en la escala maya, cuyos efectos de su acción se traducen en beneficio en alto grado.

Del punto de partida dependía en gran medida el logro de los objetivos ante los Señores del *txolq'in*, porque de aquí, el resto del viaje continuaría sin poderlo modificar. Sería cuestión de perseverar en la plegaria y las ofrendas para que ellos, los Señores nos pudieran conducir en medio del peligro. Pero uno de los valores que aprende uno desde niño, es a confiar en el poder del Ajaw como ser supremo que tiene controlado el destino de cada hombre, que mueve el orden del universo como un gran pensamiento, que otorga, mantiene y alimenta la vida de los seres. El Ajaw es un ser bueno y poderoso y su voluntad es siempre el bien.

En otras comunidades lingüísticas mayas se conocen por otros nombres, como el *Tzuultaq'a* entre los q'eqchi'es. El período de un *k'u*, comprendido bajo la advocación de un Señor es de un día completo que da inicio y termina al alba, a eso del segundo o tercer canto del gallo; probablemente nuestros abuelos tenían un control mucho más exacto sobre este tiempo, por lo que a eso de las diez de la noche cuando iniciamos el viaje aquel día, correspondía todavía al tiempo bajo el control de Ocho *Lamb'at*. El *k'u* es la unidad elemental del tiempo maya.

Esa primera noche no fue tan difícil, pues los guías conocían algunos senderos entre el monte por los que podíamos caminar sin mucha dificultad, ya que estábamos todavía en territorio de nuestra región y a una distancia no muy lejos de nuestra comunidad. Nos favorecían todavía las fuerzas bajo nuestras pequeñas cargas al principio. Eran costales de miserias las que llevábamos sobre nuestras espaldas, no había nada de mucho valor: trapos viejos, alimentos de maíz, ponchos viejos, pañales para los pequeños, tecomates con agua.

Ahora que miro esta fila interminable de hormigas que no se sabe si vienen o van caminando bajo sus enormes cargas:

hojas secas, comidas, sus huevos y larvas, y otros objetos que llevan a cuestas, así íbamos entre la espesura de la montaña por las angostas veredas. Parecíamos fantasmas con nuestros bultos cargados en medio de la noche. Muchos no teníamos el sentido de la orientación hacia donde nos dirigíamos. Los guías llevaban en la mano derecha su machete desenvainado, y en la otra, el palo largo que servía de báculo. En medio, las mujeres, los niños y los ancianos que quisieron o pudieron venirse con nosotros, pues algunos ya no tenían las fuerzas necesarias para caminar. Prefirieron quedarse a esperar la muerte al amparo de las chozas como débiles sombras de tristezas aisladas en el monte. Las mamás nos acallaban a cada momento, especialmente a los más pequeños que yo. No se nos permitía hacer ningún ruido, y cuando alguien intentaba llorar o toser, le decían: «*¡Hoq'el pum!*» (¡Va a hacer booom!). Que si hacíamos ruido entonces vendrían a hacer estallar las bombas, lo que desde nuestra tierna edad constituía un horrible terror. Otro método era el del amordazamiento que le ponían a los niños, mediante trapos bien amarrados. A los niños de pecho por lo general les tenían la boca tapada con las chiches, más para que no pudieran hacer ruido que por darles de mamar. En esas primeras horas debíamos tomar todo tipo de precaución, ya que nuestros perseguidores sabían muy bien que los que habían quedado carbonizados bajo los techos de paja en el centro de la aldea, no era la totalidad de la gente que vivía allí. Nos andaban buscando a los que nos habíamos escapado; eso no les había gustado. Nos estarían buscando en otras comunidades cercanas en donde habían practicado también la acción del fuego contra los indefensos aldeanos, al parecer por el reflejo de las llamas que se veía en las nubes en lo alto del cielo así como el ruido del bombardeo que se oía a lo lejos.

Los niños pequeños como yo no podíamos avanzar al ritmo

de los adultos. Pronto los padres se hicieron cargo de las pequeñas maletas de sus hijos. Yo como ya no tenía padre que me ayudara, continué con el morral en la espalda con los pañales de mi hermanita y algunos alimentos que pudimos sacar de la covacha antes de salir huyendo. Para mí llevaba otra mudada más rota que la que llevaba puesta; con eso no podía mi madre ayudarme; la pobre tenía suficiente trabajo con llevar un gran costal de cosas viejas en la cabeza y con mi hermanita colgada al cuello. Por ratos sentía que no podía continuar, pues mi carga cada vez pesaba más. Algunas veces ponía la pita del morral en la cabeza; otras, en los hombros. A cada momento nos decían. «*¡Yelk'ulal!*» (¡Rápido!). Si nos descubren va a ser por su culpa», nos increpaban los guías.

Ya llorábamos; sentíamos que aquello estaba fuera de nuestras posibilidades. Pero había que seguir adelante porque no podíamos dar marcha atrás, eso implicaría nuestra muerte prematura. Comencé a alejarme del grupo. Primero me fui quedando atrás, juntamente con una anciana que ya no podía caminar debido a su avanzada edad y a una persistente tos que padecía. Los demás siguieron caminando en la oscuridad tomados de las manos o agarrados de un lazo que pasaron entre todos como medio de contacto en medio de aquellas tinieblas. La señora me decía:

«*Asi, chwal.* (adelante mijo), sigue a la gente, porque si no, te vas a quedar perdido entre la maleza, no conoces el camino; yo definitivamente no puedo continuar y además ya soy vieja, ya viví muchos *xajaw* (lunas). ¿Para qué quiero más la vida así? Sólo les sirvo de estorbo, anda vete, déjame, aquí descansaré; algún animal salvaje se hará cargo de mí. En cambio tú eres un niño que comienza a vivir; debes luchar hasta el final y lograr llegar a ese otro lado a salvar tu vida», me decía.

«*¡K'amaq!* ¡No!» le respondía. «Caminemos, agárrese de

mi morral; tenemos que alcanzar a los demás.»

«*Asi'*», insistió ella.

Yo sólo lloraba con llanto mudo que se atoraba en mi garganta; sin emitir sonido alguno; ya habíamos aprendido a llorar en silencio; la negrura de la noche y el peligro eran manos que nos tapaban el sonido, la vista, el tacto; era una mano que venía desde el fondo de nuestros dolores.

Cada vez se iba alejando ella más de mí, cada vez sentía yo más la soledad en ese mundo tenebroso como dentro de una olla tiznada que se tapa herméticamente, me asfixiaba lo compacto de la oscuridad. En un momento no quise continuar y regresé al lado de la anciana, sorprendido por el abandono en ese mundo flotante de negrura, pero ella me regañó formalmente y me ordenó seguir adelante en dirección hacia donde se habían ido los demás. Antes de obedecerle como era debido a su autoridad, me llamó, me dio algo que traía apretado en una mano. Era un «ojo de venado», una semilla que había conservado desde mucho tiempo atrás, un amuleto y me dijo:

«Arrodíllate, *chwal.*»

Y me arrodillé sobre las piedras. Puso sus dos manos llenas de venas saltadas sobre mi cabeza, luego le besé las manos como es nuestra costumbre para con los abuelos, me dio la bendición en nuestra lengua.

«*Tiwal chach kan xin, chikay.* Te quedas pues, abuela; te cuidas y que el Ajaw te cuide», le dije en mis sentimientos y me fui hacia lo desconocido y ella se quedó sentada junto a una roca envuelta en el *aq'b'al*, la noche.

Mientras tanto, mi madre al ver que no iba yo en la comitiva, comenzó a pedir auxilio a los hombres y rogaba con las manos juntas que se detuvieran para que ella pudiera regresar a buscarme. No le hicieron caso, argumentando que cualquier pérdida de tiempo constituía peligro para el resto

del grupo que era la mayoría, pero al ver que no le hacían caso, amenazó con dar gritos fuertes en aquella soledad, sin importarle los peligros que ello representaba, ya que su amor de madre era superior a cualquier peligro, aun a costa de la propia vida. Los señores dispusieron detener la marcha para que fueran dos jóvenes a buscarme. Me encontraron atrapado en medio de las ramas de unos espinos ya a la orilla de un barranco a donde se había caído el morral con mis pertenencias. Les rogué que fueran un poco más atrás por la anciana. Uno de ellos fue hacia esa dirección mientras nosotros seguíamos adelante con el otro que me llevaba jalado de un brazo; pero nunca más se supo de los dos a pesar de haberlos esperado el grupo por largo rato. Se cree que aquel joven había desertado y se había regresado posiblemente a la aldea.

Habíamos caminado durante toda la noche. La mayoría de los niños no soportábamos el sueño; algunos padres llevaban a sus hijos ya dormidos en los brazos o a horcajadas sobre sus hombros. Yo sin carga iba con los ojos cerrados, como sonámbulo agarrado del lazo. Me dejaba llevar sin voluntad entre la gente. Ya en la madrugada, los ancianos y algunas mujeres abogaron por los que ya no podíamos caminar para que se detuvieran algunas horas mientras reponíamos un poco nuestras fuerzas. Hubo un altercado por ese motivo, porque había algunos que querían seguir adelante y otros que ya no podíamos continuar. Se concluyó que se buscara un lugar más seguro en medio de la maleza para esperar que amaneciera; mientras la gente podía descansar. Ése fue uno de los acuerdos más inteligentes y satisfactorios que recuerdo haber presenciado; de lo contrario no sé qué hubiera hecho esa noche. Los que conocían el sitio recomendaron bajar hacia un barranco que era un buen resguardo para esa ocasión. Se nombraron centinelas entre los hombres adultos para que vigilaran por turnos durante el resto de la noche, quienes darían

la voz de alarma si hubiera cualquier peligro, y también se acordó lo que debíamos hacer en esos casos.

Varias personas se lastimaron al deslizarse hacia lo empinado de la ladera del barranco y algunos perdieron algunas de sus pertenencias. Una vez ubicados allí, cada familia se acomodó para descansar debajo de los árboles y debajo de aquella bóveda del firmamento con infinidad de luces que brillaban en el cielo, un cielo negro cobijando al pueblo entero bajo el temor. Mientras yo comenzaba a cerrar los ojos, veía esos miles de puntos blancos, las estrellas que se asomaban entre las hojas, sentía otros tantos puntos en mi cuerpo que punzaban de dolor y cansancio. Así quedé tendido sobre la tierra, viendo hacia el cielo con mi cabeza recostada sobre las rodillas de mi madre que daba de mamar a mi hermanita, quien jalaba la punta de las chiches ya sin leche.

B'ALON MULU'
9 MULU'

El anciano *ajtxaj* (rezador o ministro espiritual), era un familiar lejano de mi finado padre. Creo que su influencia dentro del grupo ayudó para que yo pudiera sobrevivir en esas condiciones del viaje. Este señor de nombre Kuin, ya cuando consideraba que había menos peligro, nos narraba o más bien nos instruía en las cosas de nuestras tradiciones, especialmente a los niños y jóvenes que no conocíamos mucho de estas cosas. A la vez que servía de distracción para no

sentir mucho el cansancio, también servía de alegría para nuestro espíritu, porque nos narraba series de anécdotas, leyendas y las historias de nuestro pasado como pueblo. Aunque hay cosas que nos contaba que tenían relación con nuestros sufrimientos, él nos dio a conocer la historia triste que hemos venido arrastrando los mayas desde más de veinticinco *k'atun*, que surge cuando llegaron los primeros extranjeros a estas tierras de nuestros antepasados. Estas cosas han venido transmitiéndose de generación en generación. Al escucharlo no sentíamos tan doloroso el camino, pues nuestra imaginación nos hacía ver cosas que relataba el *ajtxaj*, como la creación de nuestros abuelos y abuelas; la aparición de la madre maíz; cuando los hombres se convirtieron en monos; cuando fueron creados los Señores Oras que veneramos ahora y nos guían en todo lo que hacemos; cuando fueron creados los hombres de barro; luego una generación de hombres de madera y por último el hombre de maíz; así como las esperanzas de una nueva era de paz y luz en el futuro según las profecías de nuestros mayores. Eran como lecciones que nos daba sobre una historia real.

Una vez, los guías nos llamaron la atención, pues sin querer nos reímos un poco fuerte de una anécdota jocosa que nos relataba el anciano, pero en ese momento se habían dejado escuchar unos ruidos cerca del lugar por donde íbamos. Casi en voz baja continuó enseñándonos sobre los destinos de los *nawal* o *pixan* (almas) de las personas que mueren; pues ellos van a un lugar hacia abajo, en donde no hay sufrimientos como en la tierra. Ellos no pueden salir de allí, porque están reunidos ante el Corazón del Cielo, tampoco necesitan salir porque están bien; pero desde ese lugar pueden ver a sus seres queridos que dejaron en la tierra, y pueden interceder ante el Corazón del Cielo por los familiares para evitar peligros o prestarles ayuda desde allá. Solamente salen una vez al año,

que es el Día de los Muertos, y por eso es cuando se les prepara alimentos y se arreglan las casas para que ellos puedan estar ese día con sus familiares y visitar sus lugares. Es bueno pedir la ayuda a los difuntos, al espíritu de ellos pues; por eso, vamos a los cementerios a prenderles candelas y a llevarles flores para alegrar su vista, su olfato. Ellos no se dejan ver, pero oyen nuestras peticiones; a veces se dejan ver en sueños y nos dicen algún mensaje o alguna advertencia cuando nos quieren ayudar. Eso me recordó mucho la imagen de mi finado padre, porque guardo su cara en mi memoria como se guardan las cosas valiosas en el fondo de un cofre, y quisiera verlo alguna noche aunque sea en sueño para poder saber si me mira desde donde está. Los relatos del señor Kuin a veces me transportaban hacia otros lugares y otros hechos ocurridos durante mi corta edad.

Debido al cansancio que siempre me acompañaba y a mis pocas fuerzas para caminar, yo me perdía muchas de esas enseñanzas del *ajtxaj*. Algo que no se me olvida es cuando daba la información sobre el *stxolil ora*, ordenamiento de los días que lo hacía por lo general por las mañanas, cuando nos reunía en círculo que indica comunidad y hacía las plegarias; sin hacer fuego la mayoría de las veces, puesto que no eran tiempos normales. Porque en tiempos tranquilos, no debe faltar el fuego en la ceremonia, ya que el humo de los copales y de los pomes eran elementos indispensables en estas tareas espirituales. Así se hizo el día que llegamos al Otro Lado ya sin nuestro *ajtxum*, el señor Kuin que había muerto, cuando celebramos una gran ceremonia en acción de gracias al Gran Espíritu. Sin embargo, don Kuin cuando creía oportuno, prendía la única vela que llevaba consigo para esta actividad, que tardó hasta poco antes de que llegáramos a nuestro destino.

Cuando partimos el segundo día, explicó esa mañana que el Señor *Mulu'* no era de influencias muy favorables, pues su

nombre mismo significaba algo así como *awas* (pecado). Bajo este signo hay tendencias a caer en el peligro, nos decía, y por eso era necesario tomar todas las precauciones. Este Señor *Mulu'* unido a otros tres más, constituía un cuarto de la unidad negativa que podía ser utilizada por la maldad en contra nuestra, si nosotros estábamos predispuestos o nos dejábamos llevar por nuestras debilidades, decía. Así fue que aquel segundo día se tuvo presentes las advertencias de nuestro guía espiritual, primero para no caer en eso que nosotros llamamos *awas*, pero sobre todo para evitar caer en las trampas de los enemigos.

Aparte de no ser un día favorable, amanecíamos con dolencias, cansancio y algunos con alguna enfermedad por haber pasado a la intemperie esa primera noche. Como en otras oportunidades, antes de iniciar el viaje, uno de los hombres se subió a un árbol alto para poder divisar a la redonda si no había algún peligro o algo sospechoso. Esta práctica de subir a los árboles, se hizo por lo general cada mañana o cuando se creía necesario durante el día para estar seguros de que no nos estaban buscando, ya que no había colinas altas en esa región. En varias oportunidades tuvimos que escondernos de emergencia por la proximidad de algún grupo de personas o ruidos que se escuchaban.

Después de haber comido algunas tortillas frías con agua que cogimos de un arroyo que pasaba lento en el fondo del barranco, y una vez llenos nuestros tecomates con más agua, proseguimos el camino siempre entre los bejucos, siempre bajo la penumbra de los árboles como una permanente maldición.

Había muchos aspectos del viaje que mi poca visión de niño no me permitía ver del conjunto de nuestros problemas. Caminaba como dentro de una corriente, no tenía claridad sobre el contexto de nuestra situación. Solamente era partícipe

de un terror colectivo; no comprendía los motivos de nuestra persecución, ni quiénes eran nuestros enemigos, ni por qué eran nuestros enemigos, ni cuáles eran nuestras culpas ante ellos. Probablemente era el pago por ser «indito», maya para nosotros. En mi mente sonaba permanentemente una música lúgubre, como un tambor triste en aquellos parajes solitarios llenos de vegetación. A pesar de no entender las causas, el rostro de mi madre era el espejo en el cual se reflejaba toda la profundidad de la angustia que aumentaba o disminuía según fuera el caso o las circunstancias de los peligros. Ese rostro fue mi termómetro para medir los altibajos de nuestra viacrucis, a pesar de que ella en muchas oportunidades pretendía disimular las cosas para que no me preocupara más de lo necesario, quizá. Pero yo podía leer muy bien en ese libro los distintos estados de ánimo provocados por lo que ella se daba cuenta.

En los momentos más críticos, yo percibía que eran como nubes negras que ensombrecían de pronto el rostro de ella; palidecía, se le iba la sangre de la cara, la respiración era más agitada y respiraba profundamente, sus manos entre las que iban las mías por lo general, comenzaban a sudar sin que ella se percatara; se ponían frías y temblorosas, dejaba de hablar, excepto un susurro que yo percibía, casi ininteligible. De sus pálidos labios salían palabras secas, agudas, sueltas;

«¡Mamin, Mamin! ¡Kolon, kolon!»

!Señor, Señor! Ayúdanos, ayúdanos!»

«Dios Pagre, Wirgen...», y así, esa plegaria como un S. O. S. de auxilio, mezclado con las características de un sincretismo religioso propio de nosotros en esta época. Por lo general, mi madre después de los grandes sustos, terminaba con unas grandes jaquecas que duraban hasta un día entero.

Los peligros eran variados, desde los bombardeos, las persecuciones, campos minados por donde pasábamos,

trampas, vuelos de aviones y helicópteros, grupos de hombres por los caminos, hasta grandes sustos que nos ocasionaban los animales de monte, como una vez que nos atacó una manada de monos zaraguates que salió de repente entre las tupidas ramas de unos árboles. De igual manera otro día fuimos atacados por una manada de jabalíes que al vernos incursionar en su territorio, una cueva, arremetieron contra nosotros. Algunas personas salieron heridas de las mordidas de los animales. Pero fue una buena caza, ya que nos encontrábamos en la mayor escasez de alimentos. Tres de los animales fueron muertos por los hombres y tuvimos así comida para un par de días.

Continuamos el camino hacia adelante, siempre hacia el norte por donde quedaba el Otro Lado, quizá buscando sin darnos cuenta como por intuición, como atraídos por el imán de las raíces ancestrales a la región en donde se asentaron las raíces de nuestros primeros padres, nuestras primeras madres; desde donde proveníamos originalmente; de Tulan según llegamos a saber ahora. Yo iba por inercia entre aquella masa de errantes, perseguidos, sin patria, sin estabilidad y sin base sobre el mundo. Un cuerpo social en movimiento, un pueblo que se desplazaba sobre un pantano, sobre arena movediza, sin asidero sólido en donde agarrarse. Empujados quizá por la esperanza de encontrar un lugar más pacifico, un lugar en donde nos dejaran vivir sin temores, un lugar distinto a nuestro querido y sangrante lugar de este lado en donde todavía nos encontrábamos pisando tierra guatemalteca. Era doloroso dejar lo nuestro, pero era necesario para la vida. Eso me animaba a dar un paso, más otro y otro a pesar del cansancio. Con la vista al suelo, caminábamos en fila y yo seguía los pasos de una persona adulta, no sé si hombre o mujer. Lo único que veía con la vista hacia abajo era el talón que selevantaba una y otra vez; se me iba en el camino, se me

alejaba. Yo luchaba por dar el mismo paso, avanzar la misma distancia, pero para mi desgracia era un niño en desventaja, cada paso me iba quedando un poco más y eso me indignaba, hubiera querido acelerar en aquellos días mi crecimiento y tener la edad de los adultos para hacer las cosas que ellos hacían.

Me preguntaba: ¿por qué los adultos toman ventajas sobre los niños? Eso no era justo. Iba contando los pasos, yo tenía que dar *oxeb'* (tres), mientras la persona que iba delante de mí sólo daba *kab'* (dos); en ese tiempo sólo podía contar en q'anjob'al. Cuántos miles de pasos faltarían, cuántas veces tendría que levantar aquellos pesados pies que llevaba arrastrados. Pero luego pensaba en mis adentros, para consolarme, que cada uno de esos mis pequeños pasos me alejaba del peligro, del ruido ensordecedor de las armas. Ya me traía loco el ruido; ya mis nervios estaban electrizados y mi cuerpo era un solo temblor cuando aquello empezaba. Esos mis cientos de miles de pasos, cada uno era una pequeña medida que acortaba la distancia, que me acercaba a ese Otro Lado, hacia donde íbamos; un lugar irreal, un lugar imaginario hasta ese momento que indudablemente sería diferente a este lado. No lo podía imaginar a mi corta edad, quizá sería mejor, comparado con el terror y el miedo del presente que eran mis puntos de referencia para calificar la vida. Al menos ésas eran nuestras esperanzas que había que comprar a un precio alto.

Ése era el precio que me tocaba pagar, sufrir y dar miles y miles de mis pequeños pasos con los que trazo una línea infinita sobre la cara de la tierra, en donde dejaba mi vida de niño, vida de campesino untada con sangre, con lágrimas, con dolores y tristezas, sin saber por qué motivos y razones. Esos pasos eran como los centavos viejos que había visto llevar mi madre en el puño para pagar la vela; eran precios menudos y por montón que caían en el fondo de una alcancía

que se llama injusticia, pero eran el precio de mi salvación. Era el recorrido de un calvario que se paga con sangre, con sudor, con lágrimas, por centavos, por mínimas unidades ensartadas unas contra otras. No era un martirio pomposo y resonante que mereciera la canonización o la erección de una escultura y monumento, no. Éste era un martirio a gotas, en el silencio de la montaña; bajo la penumbra de la vegetación, lejos de un mundo en donde se honra a los héroes y los campeones, mientras que nosotros en nuestro éxodo nos encontramos sumidos dentro del anonimato.

Yo mismo me daba ánimo para seguir adelante; me ponía a pensar en aquellas cosas buenas que podrían repetirse allá, como las que habían quedado atrás. Que tal vez volvería a hacer mis juguetes como los que en tiempos pasados hacía en mi pequeña casita que se estaba alejando en la distancia; más bien que ya no existía y que poco a poco se iba sepultando bajo la niebla del olvido; aquella casita sencilla que había sido parte de mí, parte de mi corta historia maltrecha de niño. Era un ranchito de paja que le llamaba casa, pero al fin era mi casa. *Te na* para nosotros es el símbolo real de existencia en un punto del universo.

No era la casita en realidad la que querían borrar, era a mí a quien querían borrar sobre la madre tierra. Pero cuando regresaba a la realidad, a mi realidad, me ponía a reflexionar, de qué me podían servir ahora los juguetes, de qué podría yo jugar de ahora en adelante, si ya no me sentía niño, si ya me habían madurado a la fuerza de tanto sufrir. Esa inocencia que los niños tienen a mi edad les permite jugar, imaginar, crear y ponerle alas a su intuición para darles vida a los juguetes ya sean comprados o hechos por ellos mismos. Esa etapa de la existencia en que cobra vida lo imaginario a través de juguetes entre las manos, había terminado para mí, o más bien nunca existió. En todo caso lo que imaginaría sería la

recreación de estos caminos que estoy pisando ahora, los seres infernales que sueño en las noches que me vienen persiguiendo bajo los árboles: figuras macabras y siluetas misteriosas que me sobresaltan en las horas y los trechos de descanso que me permite la vida. Y tendría que recrear los grupos fantasmagóricos, el éxodo en un caminar constante hacia adelante y eso prefiero no hacerlo porque me haría mucho daño recordar las cosas que estoy viviendo.

Los juegos son una alegría. Recuerdo cuando salía a jugar con los niños de la aldea. Pasábamos horas sentados en el patio de tierra, dándoles vida a nuestros juguetes de olotes, de pedazos de madera, trapos viejos, semillas, raíces, piedras que convertíamos en rebaños por las praderas de nuestra imaginación, por los campos floridos de nuestros jardines silvestres que nutrían nuestra creatividad de niños.

Creábamos nuestros centros ceremoniales, nuestros *ajtxum* que nos pronosticaban los días y los tiempos felices de la cosecha y la abundancia de los animales, nuestros *ajal* (trabajos cooperativos), nuestras pedidas de novias o casamientos. Así les dábamos vida a aquellos días de plaza en donde llevábamos nuestros productos a un intercambio, al regateo acostumbrado, a las entonaciones de voces que daban énfasis y realidad a nuestro mercado. Y nuestras mujeres, niñas, haciendo las tortillas calientes en los comales de lodo, utensilios de lodo, juguetes pequeños de niños soñadores; o lavando con jabón de coche nuestras ropas en los ríos diminutos en el fondo de los barrancos y lugares que reproducíamos con nombres toponímicos en nuestra lengua como Yichwitz, Mimanha', Nank'ultaq, Sjolomwitz, Yulcheq'an; o quizá, cuidando los hijos de ambos con ternura y con canciones en nuestro idioma materno... o afanosos diálogos como:

«¿*Ayachmi, chikay*?» ¿Estás, señora?

«*Ayin, txutx, okan.*» Estoy, mija, entrá.

«¿Qué dice tu mandado?»

«Mira lo que me pasa, señora, está enfermo mi hijito.»

«¿Qué tiene tu hijito, pues?»

«Sólo está hinchado su estómago.»

«¡Ay, pobrecita de ti!»

Pero ahora, eso no tiene importancia para mí. Esos simulacros de la vida real y felicidad de niño no pueden existir para mí, niño maya perseguido. Me toca realizar desde esta edad lo que tienen preparado para mí como pueblo, como sociedad marginada y excluida y debo seguir adelante. ¡Cuántos juguetes quedaron en el canasto viejo, en aquel rincón de la casita quemada! Era toda mi posesión: allá debe estar la ceniza, y yo aquí convertido en ceniza humana que el viento se lleva hacia donde sopla. El viento del destino que no tiene norte, que me conduce en remolinos huracanados, en torbellinos concéntricos de esta selva de sufrimientos cotidianos. ¡Cuántos recuerdos! ¡Cuántas ilusiones truncadas!

«Sigamos adelante», me decía a mí mismo, en un diálogo con el yo interior. Sigamos, vamos a reconstruirnos lejos de aquí, tendrás que trabajar como adulto de ahora en adelante, tendrás que tomar la responsabilidad de sostener a tu familia, tu madre y tu pequeña hermana, tendrás que rehacer ese ranchito que te estás imaginando, tendrás que trabajar la tierra y luchar igual que los demás hombres en alguna otra parte. Hace falta cultivar el maíz para que tu madre tenga que darle de mascar a la piedra de moler, para que puedas volver a saborear esas tortillas calientes con que sueña tu hambre, esa escudilla de barro con los frijoles recién cocidos, humeantes, con buen chile y tu batidor de café que saciaban tu hambre de niño voraz. Pero ahora hasta el hambre se me quitó, hasta el deseo de vivir la vida desapareció. En ese preciso momento, como en respuesta a mi imaginación hambrienta, el estómago

contestó: *ch'olololll, ch'olololll*, se escuchó el ruido del hambre que tenía, el aire que caminaba entre mis entrañas llenando el vacío de las tripas. Ya no recuerdo cuándo fue el último día que probamos bocado caliente.

«¿Cuánto falta para que lleguemos?» le pregunté a alguien que caminaba junto a mí.

«¿Ves aquella colina que se levanta allá en el fondo del firmamento?» me replicaba.

«¡Sí!» decía con alegría pensando que al fin aquellas colinas eran la meta.

«Detrás de esa colina quedan muchas colinas más, por esa dirección se va», me decían para mi desilusión.

Sin sentir aceleraba la carrerita para disminuir la ventaja que me sacaban a cada momento.

¡Ay, mis pies; ya no los aguanto! Siento como que he caminado sobre kilómetros de lija que me van desgastando la piel. Dos días de frotar mis pies sobre esta arena áspera que me hace sangrar; las piedras y las espinas me castigan constantemente los desnudos pies.

Al mediodía caían los rayos de sol en forma vertical como chorros de luz sobre nuestros cuerpos. La piel de los hombros que se asomaba entre los hoyos de nuestros andrajos, ya estaba tostada, levantadas como las costras como cáscaras tiesas. Nuestros guías buscaban conducirnos entre la vegetación por una parte para no ser vistos, y por la otra para evitar ser castigados por ese sol ardiente. Los zancudos y mosquitos no me dejaban en paz; a cada rato hacían *nuuuutz'* en mis oídos. De tanto restregarme, se me había infectado el ojo izquierdo y los mosquitos se amontonaban tercamente allí; no me dejaban ver el camino debido al lagrimeo constante, lo que provocó en varias oportunidades mi caída. Probablemente el olor del sudor en el cuerpo era lo que atraía a estos animales, porque pude comprobar que conforme pasaban los días, nos

perseguían con más insistencia. Este sufrimiento en los últimos días de nuestro viaje fue más agudo porque no teníamos ropa para cambiarnos, no teníamos jabón para poder bañarnos en los ríos, sólo nos echábamos agua en el cuerpo, pero la ropa estaba por lo general empapada del sudor y de la mugre, despedíamos un olor desagradable, especialmente los niños que no podían ser cambiados adecuadamente; en general había gran falta de higiene. Yo ahuyentaba los mosquitos de mi cuerpo con un manojo de hojas de monte, porque me desesperaba tener que rascarme y conforme me rascaba aumentaba la picazón en todo mi cuerpo; seguido terminaba llorando.

Qué bien me sentí cuando suspendieron la marcha a esa hora. Este rato fue aprovechado por mi madre para buscar entre sus cosas que llevaba, algunos trapos viejos para envolver mis pies en ellos. Había partes que estaban sangrando, como los talones y la punta de los dedos. Tenía una uña levantada porque me había tropezado contra una piedra.

Después de beber agua de nuestros tecomates, nos tendimos en el suelo. A mí me agarró pronto un pesado sueño, no sé por cuánto tiempo estuve dormido, estaba muy cansado. Hasta que de pronto me sacudieron insistentemente para despertarme. Era mi madre que casi a la fuerza me llevaba arrastrado hacia un lugar más oculto entre la maleza; ya no había nadie, todo el mundo se había ocultado. Alcancé jalar el tecomate y algún objeto para no dejar rastro de nuestra presencia.

En esos casos se había acordado y había sido advertido a las mamás que taparan las bocas de los niños pequeños mientras durara el peligro. Había que sujetarlos fuertemente si quisieran llorar; solamente se les dejaban libre las narices para no ahogarlos. Era preferible que sufrieran un poco y no

que por sus llantos o tos nos localizaran los que nos buscaban. Así se hizo. Mi madre depositó los objetos que llevaba en las dos manos para poder sujetar a mi hermanita. Yo me fijé que ella prefirió meterle la punta de su chiche en la boca de la niña y comenzó a acariciar su cabeza. Otros niños pataleaban en los brazos de las señoras.

Al buen rato oímos que se aproximaba un grupo de personas; eran hombres. Iban conversando en castilla, yo no entendía lo que decían; tampoco podíamos verlos porque fue en el caminito que pasaba como a una cuerda arriba de donde estábamos escondidos. Después quedó un trecho de silencio, pero nosotros seguíamos sin movernos. Ya creíamos que había pasado el peligro cuando de pronto se oyó nuevamente otro grupo de personas, hombres también que venían de la misma dirección y pasaron platicando. Eran guerrilleros, porque estos últimos llevaban armas según dijeron nuestros vigías. Iban como borrachos, pues por su tono de voz se oía como cuando los hombres toman la *kuxha* o la *chicha*. Uno de ellos tiró una piedra que cayó muy cerca donde estábamos nosotros. Los señores nos hacían señas de que continuáramos sin hacer ruido.

No supimos con certeza quiénes eran; por lo que comentaron algunas personas, parece que eran guerrilleros o contrabandistas entre México y Guatemala; contrabandistas mayas, porque los contrabandistas ladinos usan furgones y ayuda de altos jefes de los gobiernos y no andan a pie. Nosotros permanecimos escondidos en ese lugar toda la tarde. Comenzamos la marcha hasta que era ya de noche; y lo que más me preocupaba a mí era caminar de noche.

Los trapos enrollados en mis pies pronto se convirtieron en jirones que se enredaban entre las piedras del camino. Resultaron ser una molestia más para poder caminar libremente. Preferí quitármelos aunque eso representaba

seguir sangrando y seguir desgastándome la piel contra la lija del camino, era preferible. Toda esa noche caminamos con bastante lentitud. Avanzábamos muy poco, pues había señoras con niños como mi madre que ya no podían caminar; de igual manera los ancianos que sugerían mejor que se los dejara al abandono de su suerte. Ya en la madrugada nos pusimos a llorar los niños que ya no soportábamos, eso causó el enojo de la mayoría de los hombres; pero al final aceptaron detener la marcha a esa hora con cierto malestar entre la gente.

LAJUN ELAB'
10 ELAB'

Debajo del sombrero de petate de don Kuin, el *ajtxum*, ardía aquella vela en forma clandestina para que no se viera de lejos.

¡Ay, Mamin! (¡Ay, Señor!) de las cuatro esquinas del mundo, de los cuatro costados de la tierra; de los cuatro ángulos del *yib'an q'inal*, Señor de las alturas, de las profundidades; Señor Lajun Elab', aquí está nuestra palabra, nuestro sentimiento. Aquí estoy con mis hermanas y mis hermanos bajo tu cielo, bajo tus alas como la gallina que protege a sus polluelos. No tenemos con que alimentarte, con qué ofrendarte como desean nuestros corazones, pero tú sabes que andamos errantes sobre el *witz ak'al* (monte) como rebaños dispersos por el lobo que nos persigue. No tenemos ni para el copal, ni para la candela

con qué elevar nuestras plegarias a ti. No por eso pues, vas a apartar tu mirada de nosotros, vas a hacer a un lado tu cara de tus hijos. No por eso, pues vas a apartar tu mano o nos vas a abandonar en el peligro de los caminos para caer en las bajadas, para caer en las subidas de los barrancos. Aparta de nuestros caminos las serpientes venenosas, haz a un lado los depredadores, los *b'alam*, los *oq*, (jaguares, coyotes) sedientos de sangre. Pero sobre todo, aparta y confunde la mirada del hombre, que es peor que los animales salvajes que nos persiguen, porque él alimenta su corazón con la muerte de sus hermanos; construye su vida sobre la destrucción de otras vidas; sus caminos no son tus caminos. ¡Oh, Ajaw, líbranos de él!

Comenzamos de nuevo a caminar con el inicio del día. En el cielo, allá en Yichkan, la raíz del firmamento, se veía brillar la estrella grande *Puj* que indicaba el comienzo de un nuevo día; el firmamento oscuro era rasgado por estrellas fugaces; allá en otro punto del firmamento se veía *Motz* (Pléyades), un conjunto de estrellitas amontonadas; luego una constelación blanquecina que pasaba sobre nuestras cabezas como camino gris en la espesura del cielo. Mi corazón se hacía pequeño, porque de nuevo se apoderaba de él un intenso sentimiento de miedo, miedo de vivir una nueva jornada de peligros. Si hubiera podido irme lejos, hasta donde estaban aquellas estrellas para no estar en mi mundo de peligros, tal vez en aquellos mundos lejanos no hay coyotes, no hay *b'alam,* ni peligros, pensaba.

Don Kuin nos advierte que no es un día favorable, que las influencias negativas de *Elab'*, pueden generar el mal tiempo, que pueden haber malos aires y que era preciso comenzar la jornada con un espíritu de lucha y de sacrificios. «Qué más lucha que la que vengo realizando más allá de mis fuerzas»,

pensé en mi interior. Aquella madrugada habíamos consumido los últimos mendrugos de tortillas que nos quedaban. No sabemos qué va a ocurrir de aquí en adelante. El maíz es nuestro principal alimento, por eso nos enseñan a respetarlo desde niños, tenemos muchas historias de su aparición; sin nuestra madre maíz somos como seres abandonados en un abismo, con dirección hacia la muerte. Desde que somos niños aprendemos que este elemento de nuestra cultura es uno de los más indispensables para nuestra existencia; aprendemos muchas leyendas sobre el maíz. Toda nuestra vida la pasamos trabajando para cultivarlo y hacemos ceremonias para su siembra, su cosecha, su limpia. Su extinción, equivale también nuestra muerte.

Entre las orientaciones que recibimos de nuestros mayores acerca del maíz tenemos:

Hijos míos, cuando encuentren un grano de maíz en el camino, lo deben recoger con respeto, besarlo y guardarlo. No deben permitir que se queme el maíz. Cuando tomen una tortilla del canasto, deben soplar su mano para pedirle permiso y tocarlo. Jamás deben pisotearlo, tirarlo, desperdiciarlo.

Aquella mañana, se juntó entre todos lo poco que quedaba y todos comimos un bocado con respeto y con nostalgia, comenzando por nosotros los niños. Eran tortillas frías y tiesas que bajamos con agua fría a esa hora temprana; era como una despedida. Nuestros guías nos habían comenzado a acostumbrar desde ayer a familiarizarnos con los primeros mordiscos de yerbas silvestres, raíces y algunas nuevas alternativas de alimentos vegetales. Era obligatorio comenzar a practicar esta nueva actividad, pues de ello dependía nuestra supervivencia. Se impusieron fuertes castigos para aquellos

que no hicieran el esfuerzo de comerse aquellos montes y raíces, porque era necesario no tener enfermos graves de hambre, ya que no había tiempo para esperarlos ni para curarlos. Algunas personas se ofrecían voluntariamente a probar los distintos vegetales cuando se dudaba de sus propiedades venenosas. Recuerdo bien que la primera vez que comí unos palmitos tiernos, tuve que vomitar, porque no es lo mismo comérmelos crudos que cocidos. Mi madre me animó a intentar una segunda oportunidad y así nos fuimos acostumbrando a diferentes productos de la tierra, aunque algunas de las plantas que encontrábamos, ya las comíamos en nuestra comunidad, pero cocidas y con sal, como: el *k'ixtan*, el *mu*, el *sq'ab' tzitzil*, el *q'antzu*, el loroco, la pacaya, la malanga, el *tz'ikin itaj* que encontrábamos a orillas de los arroyos. Ahora teníamos que probar otras nuevas hierbas cuando no encontrábamos de aquéllas conocidas.

Con la carga en la espalda, el bastón en una mano y la otra libre, para agarrarse de los montes y las rocas para avanzar. De esta manera uno tras otro, uno más otro, uno junto a otro íbamos haciendo camino, construyendo una escalera de salvación, haciendo una unidad compacta y solidaria en aquella situación, caminando hacia una meta común. Nunca se experimenta tanta solidaridad sino en las condiciones difíciles como en las que nos encontrábamos.

Íbamos dispuestos a romper el alambre invisible, a anular los efectos de la línea imaginaria que los nuevos estados naciones han creado dentro de las regiones de los pueblos mesoamericanos; a reconquistar las tierras del Maya', en romería hacia los templos y los santuarios de nuestros ancestros, en donde quedó enterrada la cuna de la raza, de la sociedad maya. Estábamos en dificultades; íbamos a pedirles posada a los parientes, a los otros mayas de ahora, que también comparten la suerte de discriminación y de marginación del

presente. Pero teníamos esperanzas de encontrarlos; la sangre que llevan dentro de sus venas es una sangre común; nos reconocerían porque la sangre no se desconoce; nos ayudarían, porque esa herencia tradicional de hermandad no se ha perdido aún. Se lleva en los tejidos de la vida y está latente en el inconsciente social. Somos hijos de los mismos reyes, somos hijos de los mismos sacerdotes y científicos y nos enorgullecemos de descender de la misma dinastía. Provenimos de un mismo tronco, de un mismo abolengo. Nuestros parientes los tzotziles, los chamulas, los ch'oles, los tzeltales y todos aquellos hermanos nos tenderían las manos ahora para auxiliarnos como nos lo recomendaron nuestros padres. «Que todos se levanten, que se llame a todos, que no haya un grupo, ni dos que se queden atrás de los demás». Nos encontrábamos en apuros; por eso los buscábamos; íbamos camino a la casa de los abuelos, hacia el norte.

El día comenzaba a moverse en la selva; los sonidos y cantos de los pájaros que se posaban sobre las ramas eran tan variados; los coloridos de sus plumajes eran algo que nunca había visto de cerca en mi aldea. El canto de ellos era un canto colectivo al padre sol que salía del oriente y se colaba entre las hojas de aquel mundo verde, de aquella red de bejucos. Era como una oración de la naturaleza. Dichosos aquellos animales, pensaba en mi interior; dichosos porque sólo se canta cuando el espíritu está tranquilo, libre y alegre. No se puede cantar cuando lleva uno el miedo adherido al alma, cuando va uno huyendo, cuando todos los caminos terminan en el mismo punto de partida: la persecución en círculos sin fin.

En aquel silencio de palabras humanas, de acciones humanas, lejos del ruido momentáneo de las armas, pude apreciar lo dulce de la creación, lo agradable de la naturaleza, la tranquilidad de los seres vivientes en su ambiente que les

dejó el Ajaw. Sólo el hombre provoca desorden; sólo el hombre complica la vida y sólo en donde hay seres humanos existen los problemas. El resto del mundo es armonía, es belleza. Mi corazón de niño hubiera querido mezclarse en ese mundo de seres bellos y libres en su ambiente; hubiera querido ser pájaro, ser *q'uq'*, (quetzal) ser monte, ser aire invisible que vuela entre la vegetación, ser roca insensible ante los malos tratos, sin vista, sin oídos, sin tacto ni razón, ser agua que corre por siempre hacia el infinito, compartir la naturaleza de los otros reinos del universo que hacen la armonía y el orden en la creación. Pero no, no puedo romper la cadena, la ley que me obliga y me ata a mi propia naturaleza humana. Hay que seguir adelante, no puedo abstraerme, sustraerme ni ocultarme del destino.

De nuevo el calor, de nuevo los zancudos y los mosquitos, de nuevo el cansancio y las molestias. De nuevo todo eso me recuerda que soy un fugitivo, un perseguido, que soy la presa de esta caza de hombres, que me persiguen y me olfatean porque llevo el sello del pecado original de ser indio, de ser maya y de estorbar los planes de los que no me quieren.

Los ruidos eran bien claros, eran de unos helicópteros que se aproximaban de donde sale el sol. Los conocía; eran los mismos que sobrevolaban la aldea en muchas oportunidades, los que apagaban la sangre en los rostros de las personas; su presencia siempre traía temblor de cuerpo, susto y dolor. Eran aquellos pájaros que caían como aves de rapiña sobre los indefensos pollitos que revoloteaban asustados. Después de su paso allá en la aldea, nos daban a beber pocillos de agua con brasa apagada para el susto. Nos rociaban la cara con agua de ruda y llamaban a nuestro *nawal* para no enfermarnos.

También ahora, el corazón se hace chiquito; el pulso se acelera; la respiración se contiene y los pasos se tornan vacilantes, sólo que sin agua de brasa, sin ruda. Nuestros *nawal*

ya están extraviados por los montes. En cualquier momento aquellos pajarracos podían dejar caer sus huevos, sus hijos que nacían produciendo estruendosamente la muerte entre las personas.

Ya sabíamos lo que había que hacer, buscar lo más pronto posible las rocas, los árboles más frondosos, los matorrales y escondernos y desaparecer veloces, no usar prendas llamativas. Así lo hicimos. Pasó el primero, muy bajo, hasta se sintió el aire que agitó las hojas y ramas de los árboles. Nosotros seguíamos agazapados debajo de la maleza sin hacer ningún movimiento. Aquel aparato se fue alejando con su *pap pap pap pap p a p...* pero el eco queda en la memoria, en el pensamiento, en el oído como un mal sabor, como un zumbido molesto que late con el corazón. Después de un gran rato, de nuevo por donde había desaparecido aquel ruido, comenzó otra vez a aparecer su sonido en nuestros oídos. Conforme se acercaba, la sangre subía a mi cabeza y en el preciso momento de pasar sobre nosotros, sentía que las venas de mis sienes se reventaban de las pulsaciones aceleradas. Todo mi cuerpo en un desfallecimiento total que me debilitaba. Las caras de los demás eran pálidas por el miedo; los dientes castañaban y los ojos estaban desorbitados. Era un sentimiento de enfermedad y desfallecimiento colectivo.

El agua se había terminado en el fondo de mi último tecomate, pues el otro se había roto contra una roca cuando me caí en el lodo. La niña lloraba pidiendo agua y comida. Le ofrecíamos unas raíces parecidas a las papas; su sabor cortaba la lengua como el sabor de la cal; *laj* es el concepto en mi lengua, pero eran menos desagradables que las hojas crudas de los montes. Las mordíamos por pedazos con mi mamá, ella masticaba un buen rato y la masa se la daba a mi hermanita, pero la niña no quería tragárselo. Por la necesidad del hambre, yo me acostumbré a comer parte de esas raíces,

pero sólo cuando era demasiada mi hambr b'atz

| USLUK B'ATZ' | LAJKAW IYUB' | OXLAJUN B'EN |
| 11 B'ATZ | 12 IYUB' | 13 B'EN |

En la mera tarde del último día habíamos encontrado una cueva, ya bajo los aires huracanados y la tormenta, con la ropa empapada logramos llegar a la entrada de ella entre la montaña. Aquellos caminos pronto se pusieron pantanosos por lo plano de los terrenos en donde se estancaba fácilmente el agua provocando el lodazal en donde se hundían los pies hasta las rodillas. Las mujeres con los cortes largos, tuvieron que enrollárselos más arriba de las rodillas para poder caminar aunque con mucha dificultad. No había un espacio seco en nuestros cuerpos. No podíamos usar los plásticos de colores que llevábamos, siempre por precaución de no ser vistos por los enemigos, pero tampoco era posible por el viento que nos los arrancaba de la espalda; algunos usaban aquellos de color verde o café que se confundían con la vegetación. A pesar de ello la mayoría de las personas estilaba agua, por el cuerpo, la cara y la ropa. Los niños pegados a las espaldas de sus mamás, iban completamente mojados; algunos lloraban y otros asustados por los rayos y los truenos que retumbaban en nuestros oídos igual que el ruido de las armas y de las bombas en nuestras aldeas.

En medio de aquella tormenta, apareció un venadito pequeño que se había extraviado de su grupo. Algunos

hombres le dieron alcance con bastante facilidad y lo llevaron vivo como una cabrita.

A estas alturas, ya la gente no tenía mucha carga, excepto aquellas prendas que les servían para dormir más que todo: algunos recipientes en que se proveían de agua al encontrar algún arroyo o nacimiento de agua. Los hombres nos ayudaban un poco más con los diferentes quehaceres, especialmente en conseguir algo de comer, ya que muchos de ellos conocían las distintas hierbas, raíces y frutas que podían ser comestibles.

Cuando venían los torrentes de aire, las copas de los árboles se doblaban y algunos gruesos troncos crujían y se resquebrajaban con la fuerza del viento. Sentía que ese viento me ahogaba al soplarme la cara con una gran fuerza, el aire frío se metía por mi boca y mi nariz y su frialdad inundaba mis pulmones que ya no daban más.

«Ponte este trapo en tu boca», me gritaba mi madre en medio de su desesperación, porque la niña agitaba sus manos como ahogándose también.

Un rayo cayó muy cerca de nosotros que nos dejó sordos con su ruido. Avanzábamos muy despacio, pero sabíamos que estábamos muy cerca de la cueva, porque los guías ya habían ido a explorar el lugar, y nos animaban a seguir adelante.

Una anciana, la señora Xhuxhep, se había caído en medio de un fango en donde luchaba para no ahogarse, hasta que un muchacho la fue a levantar, pero parece que se había dislocado una pierna y nos decía que continuáramos sin ella, pues decía que no nos ayudaba en nada y que la dejáramos en medio de ese lodazal. Uno de los muchachos la cargó, dejando tirado sus pocas pertenencias que llevaba consigo, y procuró acelerar el paso para alcanzar al grupo y no quedar extraviado en medio de aquella tupida selva que era un mar de vegetación que se agitaba violentamente con sus olas y que se tragaba a los que en él naufragaban.

Cuando pasamos por donde había caído el rayo, un gran árbol estaba partido en pedazos y se había desplomado con su grueso tronco hecho astillas. El *ajtxum* rezó para que los Señores Días no permitieran caer la fuerza de la naturaleza sobre nosotros. Eran sus últimas plegarias; después de unos días moriría a consecuencia de una pulmonía.

Se hizo necesario el uso del lazo para que todos tuviéramos cierta comunicación y que nadie se quedara perdido, pues sólo se veía como a unos diez pasos a la redonda por la cantidad de agua que caía entre la vegetación y la neblina. Había que gritar para hacerse oír en medio de aquella naturaleza enloquecida por un aire que se arremolinaba. Había que llevar los sombreros en las manos, de lo contrario se los llevaba el viento, porque era una tempestad con mucho viento, o sea *kaq'e nab'*. Muchos pedazos de plásticos volaban y se quedaban prendidos de las ramas de los árboles y fue cuando se dio la orden de meter las capas de plástico en los morrales, ya que estos pedazos podían delatar nuestra presencia al ser localizados por quienes nos buscaban.

Finalmente llegamos a la entrada de la cueva. Era una gran boca negra, como una tumba que nos iba tragando conforme íbamos entrando. No era de mucha altura, era baja; sobre su lomo de animal raro crecían los árboles y la maleza como una especie de caparazón verde, o como sus pelos erizos que crecían sobre sí. Estaba tendido en medio de la selva. Adentro de su vientre, como lo veía con mi imaginación de niño asustado, creía ver órganos raros en aquellas rocas que salían en forma y color de hígados, de corazón, de intestinos retorcidos formados por las raíces gruesas de los árboles que traspasaban la cueva.

El aire que rugía afuera era como la respiración ronca y cavernosa de aquel monstruo. En su interior había un olor a

humedad, había un aire podrido como de soledad y de miedo, una especie de música de ultratumba que formaban las distintas tonalidades de ruidos, que provenían tanto de fuera como de las gotas de agua que caían a distintas alturas y distintos grosores sobre los charcos o sobre las rocas en el interior. Los montes y los helechos eran como sus vellos interiores, que despertaban aun más mi desconfianza hacia el inhóspito lugar.

Con la ayuda de una lámpara de mano que alguien llevaba, pudimos hacer un recorrido en busca de espacio más seco para poder descansar. Vimos señales de fogatas y brasas extintas en el piso, montones de hojarascas que habían servido de colchón para dormir; más al fondo descubrimos una gran cantidad de fémures, calaveras y esqueletos destrozados por las fieras, porque no estaban enteros.

Ya no seguimos inspeccionando el lugar, pues no había espacio seco; por todos lados caían gotas de agua y había mucha humedad. Cada grupo de familias optó por acomodarse en distintos sitios; se sentaron juntos, unos contra otros para darse algo de calor, especialmente a los niños, que tosían sin cesar.

Tres días transcurrieron dentro de aquella cueva, porque no podíamos salir por la fuerte tormenta. Sólo se oían los rugidos del viento que azotaba la región. Nadie pudo dormir la primera noche; la mayoría tenía tos, que era lo que identificaba la ubicación de las familias en diferentes sitios en medio de la oscuridad de la cueva. A saber qué horas serían, pudimos ver a lo lejos, por donde quedaba la salida de la cueva, cierta claridad, que indicaba que había amanecido un día más. Nuestras nalgas estaban entumecidas por haber pasado toda la noche sentados sobre el lodo; aquella tos ronca indicaba que nuestros bronquios y pulmones estaban completamente resfriados; nuestros huesos crujían como

bisagras viejas sin aceite, debido al entumecimiento de toda la noche.

Alguien sugería hacer ejercicios para entrar un poco en calor, para no perder lo poco que nos quedaba de vida. También, ya con la claridad del nuevo día, algunos hombres salieron a buscar algo de leña o chiriviscos para hacer una fogata dentro de la cueva, esta sugerencia fue muy discutida porque algunos se oponían a hacer fuego porque el humo podía ser detectado. Pero al fin se decidió que fueran por la leña, ya que había mucha necesidad de calor para los niños y ancianos que se estaban muriendo de frío. Dos de los ancianos, una mujer y un hombre, estaban tendidos sobre unos ponchos mojados. Sólo se quejaban y tosían.

El encierro del humo dentro de la cueva nos obligó a salir hasta la entrada, ya que no aguantábamos aquella humazón en nuestros ojos y nuestras gargantas de por sí lastimadas por la tos. Pudimos entrar hasta que la leña ya no despedía mucho humo. Sentimos cierta alegría ante aquella fogata; al fin podíamos sentir el calor de nuestro fuego. Esto fue aprovechado por el señor *ajtxum* para hacer la ceremonia en compañía de la comunidad. Pero esa noche tuvimos que velar los cadáveres de los ancianos que murieron con poco tiempo de diferencia.

Se recolectó durante el día bastante leña para toda la noche; los niños pudimos dormir algo gracias al calor del fuego, pero la mayoría de los adultos tuvieron que desvelarse para hacer las ceremonias con los muertos. Las señoras procuraban poner las ropitas de sus niños cerca del fuego, para poder secarlas un poco y cambiar a las criaturas y nosotros nos secábamos contra el fuego. Había tres niños graves por la fiebre; seguramente era pulmonía que tenían por la mojada y el resfrío de toda la noche anterior.

En la tarde del tercer día de la tormenta, se llevó a cabo el

entierro de los dos cadáveres de los ancianos. También se enterraron las osamentas que habíamos encontrado dentro de la cueva; se hizo una zanja en donde fueron sepultados. Lloraban los pocos deudos; la gente no tenía suficiente ánimo para comentar el suceso, cada quien luchando para sobrevivir, cada familia trataba de atender a los suyos para atenuar el dolor y los sufrimientos. Con la llegada del fuego, pudimos aprovechar para cocer algunos montes para comer, en pequeñas ollas que quedaban se coció un poco de caldito con la carne del venado tierno que habían cazado, sin sal. De esta manera los niños se reanimaron un poco, al menos ya no comimos durante esos tres días las yerbas crudas ni las raíces desagradables.

●

JUN IX
1 IX

LA MUERTE DE MI MADRE

Si no recuerdo mal, esa tos comenzó cuando nos mojamos durante los días que no dejaba de llover, cuando pasamos encerrados dentro de la húmeda cueva en la montaña. ¡Tos! Tan solo tos, calentura y dolor de cabeza. La señora curandera que iba en el grupo decía que se enfriaron sus pulmones, es decir se enfrió donde tiene la fuente de su respiración. A todos nos dio la tos pero a algunos fue más fuerte; por eso se murió gente después de esa ingrata lluvia. No ha de haber sido una simple lluvia decía la gente, ha de haber estado acompañada de un mal espíritu. De *ojob'* se pasó a *q'aqachnuq'*, ya que

eso no era simple tos sino que era una cosa crónica que mata a las personas.

Pues un buen día, a fuerza de tanto toser con el trapo en la boca para que no se oyera; caminábamos en la fila casi de último. Ella ya no llevaba a mi hermanita. La vi bien; yo iba detrás de ella, cuando se tambaleó, se enredó en su corte, luego: *¡Tx'en!* Cayó al suelo. Corrí a socorrerla.

«¡Mamá! ¿Qué tienes pues? ¡Mamá!» gritaba con la mano en la boca,

Me sentía impotente ante la muerte.

Y corrí a detener al grupo y no me hacían caso,

«*¡Echwaneeeq!*» (¡Espeeeren!) grité con todas mis fuerzas. Todos se detuvieron y un muchacho me vino a dar una bofetada que me hizo caer sentado sobre las piedras del camino. Me regañaron pero logré que se detuvieran y pusieran atención a ella. No me importó el dolor; la gente aprovechó ese descanso para tenderse bajo la sombra de los arbustos ajenos a mi tragedia, porque la mayoría no tenía fuerzas ni para caminar. Yo por el dolor de perder a mi madre, no sé de dónde sacaba fuerzas para seguir con ella.

Al buen rato abrió sus ojos lentamente y me dijo:

«Ahí te cuidas, cuidas a tu hermanita. Yo me voy, ya no soporto más. *¡Chilk'al hab'aaa!*»

Fueron sus últimas palabras: «¡Te cuidas!»

Después durante todo el resto de ese día abría de vez en cuando sus ojos, intentaba decir algo pero ya nada se le entendía. Y de nuevo la tos, su pecho era un ronroneo. Corrí a traer el tecomate en donde lo había depositado entre la maleza; le quité el tapón de olote y junté su boca con la de mi madre para que ella bebiera algo de agua. Un sorbo pequeño y luego su mirada me dijo que ya no quería. No había ni una pastilla de remedio, ni monte para darle. Desde dos días anteriores la nena estaba al cuidado de una buena señora que

no tenía hijos.

«¿Por qué te vas, pues? ¿Por qué nos vas a dejar solitos, pues? ¿No ves que todavía estamos pequeños? No hay quién se preocupe por nosotros; te necesitamos mucho. ¡Mamá! ¡No te vayas, mamá, te lo suplico!»

En mis súplicas, trataba de chantajearla con nuestro abandono, como si de ella dependiera decidir sobre su existencia. Mas yo no podía concebir mi vida sin ella. No sabía qué sucedería si se iba ella; era todo lo que yo tenía. No estaba acostumbrado a valerme por mí mismo; yo dependía de mi madre.

Cuando yo le decía estas palabras sentía una cosa pesada en el corazón. Ya no tenía lágrimas como los niños normales. La aridez de mi dolor me hacía aun más desdichado; era como un desierto seco, como un río sin agua o una fuente estéril. Me consideraba niño anormal pues, porque la mayoría de los niños no eran como yo; ellos lloraban normalmente, desahogaban sus penas y sus sentimientos al menos con el dolor, pero mis sentimientos ya estaban atrofiados quizá a esa edad. Es como cuando se tiene tanto sueño que eso mismo evita el dormir y se vuelve ya no una falta simple de sueño sino una enfermedad.

Entendí en su mirada que quería mi mano. Dame tu mano me dijo aquella mirada; lo recuerdo bien. Tomó mi mano entre las suyas, frías, débiles y moribundas. Me miró a los ojos con su vista apagada como una vela que lentamente se iba. Yo intuía que ella no quería morir, hubiera deseado no irse me lo decían esos ojos. «Te cuidas y cuidas a tu hermana», fueron aquellas últimas palabras que quedaron grabadas en mi memoria para siempre. Un buen rato después, se fue así tan callado, tan simple y de manera imperceptible, como quien no quiere decir adiós. Se fue sola y se perdió entre la llovizna de la distancia.

De pronto me vi precipitándome hacia un abismo profundo, cayéndome vertiginosamente dentro de una fosa sin fondo, vertical, y obscuro. Entonces comencé a comprender todo el contexto de esa palabra *meb'ixh*. Término tan desolador como el desierto que llevo dentro de mi existencia, que no sólo indica la orfandad física y biológica, que ahora más que nunca se iniciaba en forma total para mí, sino aquella otra orfandad del espíritu en la que se siente y se describe el más absoluto abandono y la solitaria soledad. Yo que estaba acostumbrado a ella, el único tesoro a mi corta edad; yo que me apoyaba y me asía en ella, mi único recurso en aquellos trances difíciles de mi vida; yo que dependía de ella como la rama de donde me colgaba sobre ese abismo de la existencia; y de pronto ahora se resquebrajaba, se rompía y me veo caer hacia el fondo de aquel abismo. Era en verdad triste mi situación.

Todavía le hablé después de muerta, cuando estaba tendida:

«Pero si no te vas pues, te prometo portarme mejor, te prometo cuidar a la nena, trabajar hasta caer vencido del sueño y el cansancio; te prometo esto, aquello y lo otro...»

Le puse unos trapos viejos bajo su cabeza, quité la piedra que le molestaba la espalda en el frío suelo del camino, compuse sus pies helados y los traté de calentar con mis manos, sin importarme la gente que me miraba con ojos lastimeros, pero que más deseaba continuar el camino. Ya habían visto suficientes cadáveres; sus sentimientos ya eran insensibles. Por más que le hablaba a mi madre en todos los tonos, su cara estaba sin expresión. Ya no estaba y entendí que en maya se dice *max paxi*, (se regresó). Ese regreso es un retorno hacia alguna parte en forma definitiva, retornar es irse de aquí para siempre «paxi», que no tiene vuelta, no tiene cambio, no venir otra vez, lo contrario a un irme pero regreso, *hoqin paxoq*. Vuelvo a casa porque estoy de visita; éste es para mientras y temporal. Lo otro, no.

«*¡Txutx, txutx!*» (¡Mamá, mamá!).

Así quedó el eco de mis sentimientos

Hacía rato que estaba su cara igual que las de los demás muertos que había visto en mi recorrido por el mundo, sólo que ella como que murió sonriéndome, así quedó estático aquel gesto en su rostro. Quedó tallado para siempre en el bloque de la fría piedra de mi memoria que no lo olvida a pesar del tiempo transcurrido. Como si ayer hubiera ocurrido, esa imagen la llevo en el fondo de mi memoria, como en el fondo de un cofre en donde se guarda lo más preciado.

Ahora que regreso después de muchos años a buscar ese lugar, ese árbol, esos caminos, aquellos montes, siempre revive el recuerdo. He ido una y otra vez por aquel rumbo; grito en la soledad de la montaña, como en un gran parque a medianoche, pero sólo los ecos de mis angustias me contestan, como provenientes desde la lejanía de mi niñez donde quedaron extraviadas. Busco los robles altos, camino, y luego pienso, tal vez los animales salvajes escarbaron la tierra, sacaron su cuerpo debido a la poca profundidad de la fosa, porque mis fuerzas de niño y la prisa de la huida no me permitieron ponerla a profundidad. Jalé unas piedras para ponerlas por señas, pero no están ni las piedras ni está el árbol ni el camino, tan sólo los restos del recuerdo que llevo dentro como una cruz carcomida por la acción de más de veinte años.

Después de enterrarla ese día *Jun Ix* del *txolq'in* del calendario nuestro, cuando volteo a ver la realidad, a contemplarme despojado de su presencia, en este otro nuevo estado, diviso el futuro como una montaña altísima que estaba retando mis escuálidas fuerzas de niño para escalarla, para continuar la vida pero sin la fuerza de mi bastón, sin mi callado. Ése era el único camino, la única opción, la brecha que había que escalar o si no, quedaba otra salida: la muerte.

Habiéndome ayudado algunas personas a enterrar a mi

madre, actividad que fue precipitada y sin ninguna ceremonia fúnebre como se acostumbraba en la comunidad, me integro al grupo como uno más, en las mismas condiciones que todos, sin privilegios, sin ayudas. La mayor parte de ese trabajo lo hice cavando la tierra con algunos fierros que me prestaron.

«¡*Lem, cha unin!* ¡*Lem!* ¡Apúrate patojo! ¡Apúrate!» me decían.

Yo los miraba para arriba con los ojos empañados por las lágrimas. Como era *meb'ixh,* cualquiera me podía dar órdenes de ahí en adelante; estaba a la disposición de todos y a toda hora. Un *meb'ixh* no tiene la protección de nadie; es el último de todos los niños; ocupa el escalón más bajo del grupo de los desposeídos. A partir de la muerte de ella, ni siquiera tenía con quién hablar ni a quién quejarme. La mayoría de los niños cuando están cansados, tienen dolencias o están enfermos o les pasa algo, acuden a la mamá o al papá para quejarse o hacer berrinches, o en todo caso comentar o pedir una palabra de aliento. Yo no tenía esa posibilidad.

«¡Vamos, vamos!»

Me empujaban los últimos de la fila de personas que reiniciaban la marcha. Yo todavía volteo la vista al lugar donde había quedado enterrada, a los pies de un gran árbol de *k'olol.* Procuro memorizar aquel lugar con la vista; algún día volveré a visitarlo y venir a prenderle una vela para hablar con ella más despacio, pensaba. Casi a escondidas como sin derecho de hacerlo, le digo adiós con mis raquíticas manos y le dirijo la última mirada empañada.

Luego, un gran suspiro sale del corazón y suelto aquel llanto sin ruido al igual que la carrerita para alcanzar a los demás. *Chin siq'soni* (lloro en silencio), camino con mi carrerita, con mi tecomate bajo el brazo y en la espalda mi matatillo repleto de las últimas prendas que me quedaban. Me interné de nuevo en aquel camino bajo la vegetación.

Ahora debía valerme por mí mismo. Iba detrás de la señora que se había hecho cargo de mi hermanita, como cumpliendo aquella orden de mi madre de cuidar a la nena. Me pegaba a ella como un parásito, un *meb'ixh* limosneando cariño. Me sería muy difícil cumplir con la doble tarea de cuidarme y cuidar a mi hermana. ¿Cómo, si apenas podía caminar detrás de los demás?

En ocasiones cuando la nena molestaba mucho o lloraba, me decía la señora:

«Calmá a tu hermana, vos patojo. ¡Cómo molestan ustedes!»

Yo le hablaba a la nena en nuestra lengua:

«*¡Manchaq hach oq', txutx! ¡Manchaq hach oqi'!* (¡No llores, nena! ¡No llores!) ¿No ves que yo soy el fregado si lloras, no ves que sufro más cuando ya no te aguantan, o querés que te tape la boca?»

Porque ése es el mayor castigo para los niños, que se les tape la respiración en los momentos de mayor crisis. En varias oportunidades tuve que utilizar el recurso de gritar cuando me extraviaba de los demás. Era un recurso que ponía en peligro la seguridad de todos; lo sabía, pero no me quedaba otra salida que utilizarlo cuando mi seguridad personal estaba en aprietos.

KAB' TZ'IKIN
2 TZ'IKIN

Tenemos visita. Desde la madrugada de este día, de nuevo nuestros nervios estaban tensos como se tensan las cuerdas

de una guitarra: sensibles, alertas, angustiados. Desde muy temprano sobrevolaron tres helicópteros el lugar en donde estábamos. Al rato, sobre una colina que estaba no muy lejos de nosotros, el estallido de un primer bombazo, luego el segundo y así una serie de bombazos que caían del cielo sobre la montaña. El aire de uno de los aparatos por poco bota a nuestro vigía que estaba trepado en lo alto de un árbol. Por medio de él pudimos saber que sobre aquella loma había un sembrado de maíz, seguramente era trabajo de los grupos de CPR, es decir, de las Comunidades de Población en Resistencia, que eran comunidades enteras que andaban errantes, huyendo por la montaña, de vez en cuando dejaban sembrados el maíz en distintas partes.

Esta operación tardó como media hora. Se oía bien cerca. Nosotros calculamos que habían matado a toda una población. Permanecimos ocultos por varias horas hasta estar seguros de que ya no había más bombardeos ni peligro de que nos encontraran. Ya al mediodía, cuando se nubló el cielo con una nube oscura, decidieron nuestros guías continuar el camino, porque ya habíamos perdido mucho tiempo en esa espera.

Desde que murió mi madre, sólo llevaba hasta la mitad de mi tecomate con agua; así podía caminar con menos dificultad. Sólo para mi hermanita y yo, a veces la compartíamos con la señora que cuidaba a la nena, a quien ya le comenzaba a tener cierto cariño por pura necesidad. Ella trataba de comprenderme dentro de sus posibilidades; se daba cuenta de que yo estaba necesitado de mucho cariño y comprensión, pues un niño de siete años aproximadamente, no podía valerse por sí mismo en todo. Cerca de ella me refugiaba en los momentos difíciles o en los momentos de frío y peligro. El esposo colaboraba con otras personas, especialmente con una señora anciana que estaba muy enferma, que era familiar de

ellos.

Cuando teníamos hambre, lo único de que disponíamos era el agua en los tecomates. En realidad yo nunca me acostumbré a mascar y tragar las hojas y raíces; sólo en casos extremos lo hacía, pero como ya no había quien insistiera para que yo comiera, a la gente no le importaba si comía o no. Mi madre sí me decía que hiciera la lucha, que algo me ayudaban los montes para no desfallecer, y que probara estos cogollos o aquellos otros que me ofrecía con dulzura. Quizá por esa falta de alimentos es que cada día siento que se me acaban las fuerzas; cada día me convierto en un esqueleto andante, sólo huesos.

A veces pensaba seriamente que ya no valía la pena seguir así. Me entraban por ratos los deseos de abandonar la lucha, así como sucedió un día que a propósito me fui quedando rezagado del grupo, decidido a aprovechar un barranco para lanzarme en él. La señora me regañó porque se dio cuenta de mis intenciones.

«Y vos, ¿por qué te quedás rezagado? ¿Qué andás buscando a la orilla de los barrancos?»

«Es que busco un lugar para hacer popó.»

«¡Qué popó, ni qué...! ¿De dónde vas a sacar popó si no estás comiendo nada?»

Y dos coscorronazos en mi cabeza.

«¿Acaso no tenés ojos para ver que ese barranco no es el lugar apropiado para hacer tus necesidades? Yo te voy a denunciar a los guías para que te amarren a alguien como hicieron con aquel muchacho que se quería regresar.»

Yo con la cabeza agachada sólo escuchaba a doña Lolen. Desde entonces no me quitaba la mirada de encima, me tenía más vigilado.

Ya para entonces mis pies se habían acostumbrado un poco al camino, y comenzaban a formárseles corteza, *spital,* y a

endurecerse como lo que tienen los troncos de los árboles, es decir hacerme cada vez más hombre como los adultos de mi comunidad, no importando la edad que tenía. Aquí no se hace uno hombre por la edad, sino cuando ya puede trabajar y soportar los sufrimientos. Eso ha sido explotado por el ejército, y los dueños de fincas, porque nos llegan a traer a nuestras aldeas para el servicio militar o las tareas agrícolas, sin importar si somos mayores de edad o no.

La mayoría de los hombres tenía los talones rajados y con callos gruesos que eran su defensa para no sentir ese desgaste contra el camino que en un principio me parecía lija. Me dolían menos los pies, porque tenía menos sensibilidad y mayor resistencia. Lo único era el cansancio; yo no soportaba ese caminar incesantemente hacia adelante, adelante, adelante, un paso, otro paso, otro. Cuando había algún camino recto me volteaba hacia atrás, y así caminaba de retroceso; pero con facilidad caía por no tener la costumbre de hacerlo, y avanzaba menos.

Me ponía a pensar si tuviera granos de maíz o trigo que los fuera juntando en un costal, poniendo un granito por cada paso, ya tuviera varios costales de ese producto, ya fuera rico, pues, nosotros decimos *b'eyom*, al que tiene mucha cosecha, es decir, rico. Pero estos pequeños juegos mentales, juegos de ideas en los cuales distraigo mi pensamiento para engañarme y no sentir la realidad, eran como otras cortezas que procuraba crear en el espíritu para hacerme el baboso, el desentendido, el pendejo, y no afrontar la realidad, porque la realidad era otra, era pesada, era dolorosa. Era preciso a veces hacer este juego para soportar la vida; de lo contrario se llega a tal grado que la única solución era el autosacrificio como ocurrió con mucha gente en éste y otros períodos. Tratar de hacer a un lado la vista de los sentimientos, la vista del alma y dejar que transcurrieran las cosas desapercibidamente, a

veces era preferible; de lo contrario este dolor se duplica, se eleva a otras potencias, se multiplica y ante ello a veces flaquean las fuerzas; por esa razón mi mente procuraba buscar estrategias constantemente que apartaran de su pantalla las otras cosas vivas y reales del momento.

Esto era bloquear la mente y cerrar los canales de ingreso de las señales y me daba resultado; pero en el sueño no podía tener ese control sobre mi voluntad. Allí esas fantasías o realidades reprimidas daban rienda suelta a sus escenas vivas, constantes y pertinaces. En el sueño no les podía poner fronteras, barreras, o límites de mis controles sobre ellos. Aquí en este otro terreno me ganaban, me vencían como un gigante contra un enano. Me encontraba en desventaja, o sea, que sufría de día y sufría de noche con los sobresaltos y las pesadillas.

Una mañana platicando conmigo mismo, jugaba de adulto con mis hijos, esos hijos abortados, esos hijos de mis entrañas que eran los dolores y sufrimientos que quería abandonar mediante engaños de fugar de la realidad, apartarlos de mi vista y esconderme de ellos; los andaba regando por los montes y los caminos. Al fin y al cabo me daba tristeza dejarlos perdidos y solos, y en mi papel de padre adulto les decía: «que no lloren pues, que se vengan conmigo, que caminemos juntos en este doloroso caminar.» Ellos, en última instancia, no tenían la culpa de ir pegados a mí, de ir dentro de mí aunque ello implicara que yo tuviera que llevar doble cruz, doble carga y doble sufrimiento. «Vengan, caminemos mis hijos. No se queden atrás, de prisa vamos hacia adelante, ya falta poco,» les decía. En ese monólogo, sin querer, inconsciente-mente estaba haciendo también el doble papel de padre e hijo, ya que en mi subconsciente era yo quien necesitaba esas palabras de aliento, de ánimo para poder continuar. Era yo a quien todavía le quedaba un hilito de esperanza de que algún

día todo esto se terminaría.

Este patojo ya está hablando solo otra vez. Y me miraban con curiosidad, con indiferencia. Hasta sentía desprecio porque me veían así, como un estorbo. Ha de ser el hambre que lo tiene así, ¡pobrecito!, decía la gente.

OX TXAB'IN
3 TXAB'IN

Ya estaban parados frente al grupo cuando nos dimos cuenta. No eran de los q'anjob'ales porque no hablaban nuestra lengua, nuestro idioma pues, aunque aquí algunos prefieren llamarlo dialecto, para restarle categoría a todo lo que es nuestro, siempre rebajando lo nuestro, lo indígena.

Llevaban grandes cargas y usaban el mecapal en la cabeza, y hablaban con nuestros guías. En este tiempo yo no había aprendido a medio hablar la castilla quebradiza.

Los demás estábamos sentados viendo con recelo y de reojo a aquellos extraños. No había que confiar en nadie, no hay que confiar, menos en extraños, por confiar ve lo que nos pasa, pues.

Terminó aquella plática. Los nuestros salieron vencedores; así lo miré de niño, porque la mayor parte de su carga, es decir sus productos o ventas, nos la dejaron, tal vez fiado o quizá mediante otro tipo de negociaciones ya que no teníamos pisto. Lo cierto es que nos vino a resolver un poco la situación del hambre. La mayor parte era comestible: galletas, dulces,

algo de panes y enlatados mexicanos que traficaba esa gente a los mercados de acá de este lado. También se supo que había sido bombardeado un grupo de CPR en aquella mañana cerca de allí–lo que habíamos oído. Nos recomendaron que rectificáramos nuestra ruta, porque por el camino en el que íbamos era una pérdida de tiempo inútilmente; que si nos fuéramos en línea recta tardaríamos menos tiempo, pero que esta dirección tenía sus riesgos, es decir, mayores peligros, porque era una ruta más transitada por los «canchitos». Así llamaban a los subversivos, y luego se fueron entre las montañas.

Después de recibir nuestras raciones de algo de comestibles, continuamos el viaje por el resto de aquel día. Se nos dijo que no nos comiéramos todos los dulces, que nos tenían que tardar por unos días más y que tratáramos de mascar juntamente las hierbas con dulces para atenuar lo desagradable de las hojas y raíces y a la vez tener nuestros estómagos llenos con esa alimentación vegetal, si es que se le puede llamar alimento a aquello que no era más que forraje de las bestias que comen zacate. Pero como se trataba de sobrevivir y lograr una meta a cualquier precio, pues ése era el precio que nos tocaba pagar a nosotros, aún la muerte si fuera necesario.

Yo como siempre por mi rebeldía hacia la vida, creo que estaba por aquellos días perdiendo cierto respeto a la autoridad de los mayores, pues me comí todos los dulces no tanto como golosina sino que era lo único que me pasaba por la garganta, ya que los montes no los podía ni ver.

Enderezamos el rumbo del viaje, desviamos hacia Xumaklaq. Por aquí no hay un camino o brecha, y había que irlo haciendo entre los montes siguiendo a las personas que encabezaban nuestro grupo. Nadie tenía voluntad propia para hacer las cosas; estábamos dependientes de las decisiones de los guías.

Bajaban por la frente las gotas de sudor que sentía sobre la piel, como minúsculos arroyos que bajaban hasta invadir mis ojos. Sentía que me los irritaban y apenas podía ver el camino, especialmente cuando calentaba fuerte el sol.

Desde aquellos días fatales ya no tenía con quién conversar. Caminaba sonámbulo arrastrando los pies, impulsado por la inercia del grupo que me jalaba hacia no sé dónde. Sentía ser una gota de agua que iba entre un caudaloso río hacia algún lugar indeterminado. El sabor de la vida había dejado de existir para mi. Entonces cuando ella vivía era como mi refugio en los momentos difíciles; ahora, yo mismo busco el peligro y dentro de mí decía, ojalá una de esas bombas cayera y me eliminara o que apareciera un grupo de ésos con armas como los que llegaban a la aldea. ¿De qué sirve continuar así? ¿De qué sirve cansarse inútilmente por los caminos? Tarde o temprano llegaría el momento indicado y aparecería la muerte.

«¡Rápido, patojo! Ya comenzaste a quedarte otra vez, cargá un poco a tu hermana. Cómo pesa este montón de huesos. ¡Dale de beber, pero pronto! Dale un dulce, para que deje de estar chillando, porque nos van a regañar por ella y por vos. Debés de tener todavía dulces, ¿o no?»

Siempre increpándome, siempre causándome sentimientos de culpabilidad, siempre echándome la culpa. ¿Qué culpa tengo yo de que hayan inventado esta guerra? ¿Tengo culpa yo de haber nacido aquí? Pobre, indito, maya. ¿Soy culpable de que estos grupos estén luchando y matándonos por una ambición? Es fácil echarles la culpa a otros. Yo soy la excusa, el pretexto; yo aquí solamente soy el chivo expiatorio, el chompipe de la fiesta, el que paga los elotes que se comieron otros; el que nada tenía que ver en el asunto. Hablando en buen chapín, ni siquiera por iniciativa propia estoy aquí, ni por xute, ni por metiche, ni por mirón o novelero, no. A mí me trajeron, me metieron en este lío, no lo pedí, no lo solicité

ni quería venir. Así que no me vengan con cuentos ahora de que yo soy el culpable. ¡Qué tonterías! Ahora resulta que soy el culpable. ¿Culpable de qué, por qué, cuándo, dónde, cómo, con quién, por cuánto o qué? Eso pregúntenselo a los que planifican las guerras, a los que reciben los millones de dólares por llevar a cabo esta industria, a los que construyen sus economías sobre las montañas de cadáveres que dejan las armas, sus inventos, en todo el mundo. Pregúntenselo a los antropólogos y sociólogos al servicio de los sistemas de exterminio de indígenas en muchas partes del mundo. Yo sólo soy una víctima.

¡Boooom!

«¡Ay, uy, cha!

«¡Cuiden a los heridos!»

«*¡T'in! ¡Wach'ach'ach'!*»

«¡No griten! ¡Tranquilos, tranquilos!»

Poco a poco me fui levantando del monte a donde me había lanzado el bombazo, del estallido de una mina. Mi hermanita junto a mí estaba inconsciente. Después que me incorporé vi que su cabeza tenía una herida que sangraba; las otras personas estaban atendiendo a un grupo de heridos.

Después que levanté a la nena me acerqué al grupo y pude ver que un muchacho como de unos quince años de edad estaba sangrando de una pierna que había sido arrancada hasta debajo de la rodilla. Había perdido una buena parte de aquella pierna y le tenían metido en la boca un trapo que mordía fuertemente para que no se oyeran los gritos de dolor que daba. Que nadie camine a los alrededores, prohibieron; primero, porque después de un bombazo, aparecen los enemigos ya sea por tierra o por aire. Luego, porque generalmente las minas no están puestas en forma aislada sino que abarcan una zona más amplia.

Seguramente que yo iba cerca de donde estalló la bomba

porque me lanzó lejos con mi hermanita. El tecomate que llevaba bajo el brazo con agua, se reventó con mi caída entre las piedras. Ahora la señora Lolen me está ayudando a despertar a la nena que ya volvió en sí, pero está llorando del dolor. A mí me duelen todos los huesos, estoy como se dice, magullado.

Se tomaron mayores precauciones, se adelantaron dos o tres guías a una distancia larga de la demás gente, para ir rastreando la zona y ver si no había más minas. Otros dos iban de último y se turnaban los hombres para cargar al enfermo que iba sobre dos palos que llevaban como en procesión. La sangre goteaba por todo el camino; iban borrando las señales dentro de lo posible y el muchacho comenzaba a desfallecer porque había mucha hemorragia. Primero vinieron dos hombres y orinaron uno tras otro contra la pierna amputada para detener la sangre; luego, vi cómo pusieron la botella de «Comiteco» en su boca y le obligaron a tomar el guaro. Dicen que para que no sintiera el dolor, decía yo en mis adentros, *yul hink'ul.* Aunque ya lo había probado y no me gusta el sabor, es como chile fuerte. Porque cuando había fiesta allá donde nosotros, cuando todavía se celebraban las fiestas, le daban su poquito de aguardiente a uno; nos daban a todos aunque fuéramos pequeños, pero sólo cuando había fiestas, es decir tal vez por la alegría y la tristeza. Dicen que sirve para olvidar las penas. Ese guaro se lo habían comprado a los hombres que nos vendieron los dulces y los panes, y lo habían guardado los guías para darnos un poquito a cada uno cuando llegáramos al Otro Lado, según dijeron después.

A pesar de todos los esfuerzos que se hicieron para tratar de salvarle la vida al joven herido, ya no fue posible curarlo. Quedó enterrado como uno más de nuestros compañeros que pagaban con su vida el precio de este enfrentamiento.

Estábamos en estas cosas cuando de pronto nos vimos

rodeados por un grupo de hombres con armas, todos llenos de lodo, con gorras que les cubrían las caras, sólo tenían los ojos descubiertos. Comenzaron a gritar en castilla; arrebataron algunas cosas de valor a nuestros guías y con voz amenazadora exigieron no sé qué cosas. Luego, formaron a la gente en fila. Uno que sabía nuestra lengua nos habló diciendo que ellos luchaban por los pobres como nosotros, que había que tomar el poder porque era la única forma de resolver los problemas. Cuando finalizó aquel discurso, ordenaron que los hombres que estuvieran dispuestos a irse con ellos, que dieran un paso al frente.

Ninguno dio el paso.

El que había hablado en lengua se enojó mucho y comenzó a gritar insultos:

«¿*Tom txitxej hex?*» (¿Son afeminados?)

«No tienen valor para defender sus derechos; por eso les pasa esto.»

Nadie habló.

En seguida vino uno como que era el jefe de ellos, comenzó a seleccionar a unos muchachos de nuestro grupo para llevárselos. La mamá de uno de aquellos muchachos se interpuso suplicando que no se llevaran a su único hijo. Estaba de rodillas con las manos suplicantes ante el hombre. En seguida vino otro, sacó su filoso machete de la cintura, lo blandió en el aire y de un tajo le voló la cabeza a la señora, mientras que los demás se pusieron alertas apuntando al grupo con sus armas. Aquella patética caída de cabeza que rodó enmarañada en su propia cabellera con los ojos desorbitados, fue como el derrumbamiento definitivo de todos los derechos humanos más elementales, de aquella sociedad civil que nada tenía que ver en este enfrentamiento. Todos tuvimos que tragarnos dolorosamente ese drama trágico en un silencio reprimido, como una bomba en las entrañas, sin decir una

sola palabra. Yo sentí en ese momento lo mismo que sentí cuando asesinaron a mi padre, cuando vi caer a mi hermano. No tenía nombre, ni calificativo lo que yo presenciaba en este sistemático etnocidio contra los mayas.

Después de eso, el pueblo se indignó y estrechamos filas sin importar hasta las últimas consecuencias. Nuestro guía principal, don Palas, con voz firme, en un acto de heroísmo les dijo que ninguno de nosotros se iría a la fuerza con ellos; que veníamos huyendo del otro bando con quienes tampoco nos queríamos unir, si era preciso que nos mataran a todos, pero no permitiríamos que uno solo del grupo se apartara. Que nosotros estábamos persiguiendo una meta; salvar nuestras vidas y que eso lo lograríamos a como diera lugar hasta morir, si era preciso, les dijo sin titubeos. Si realmente luchan por los pobres, por los derechos del pueblo, la igualdad y la justicia, ¿cómo le llaman a eso que acaban de hacer con una mujer indefensa, que lo único que pedía era que no se llevaran a su hijo?

«¡Adelante! ¡Mátennos a todos! Estamos en desventaja, sin armas.»

KAN KIXKAB'
4 KIXKAB'

Éramos menos, la gente se iba muriendo por diferentes causas. Cada día perdíamos fuerzas, pero la idea de llegar a la meta también íbase aproximando cada día; eso nos animaba a seguir adelante.

Yo veía que mi hermanita estaba perdiendo fuerzas muy

rápidamente, si no nos socorrían, seguramente que pronto desfallecería. Me acerco a varias de las señoras que tienen hijos en edad de amamantar y les ruego un poco de su leche para ella. Pero la mayoría se niega a dar esa leche que en situaciones normales en nuestra comunidad no se niega a nadie. En este caso tenían razón, porque en primer lugar ya no tenían nada que ofrecer, puesto que sus propios hijos ya habían exprimido sus chiches y por otro lado preferían ellas evitar la muerte de ellos antes que salvar la vida de otros niños

«*K'am, mam, k'am.*» (No hay, mijo, no hay.)

«Aunque sea un poquito, sólo para que mi hermanita no se muera», les suplicaba.

Dos de las señoras se compadecieron, y le dieron un poco de su leche a mi hermanita y con eso se reanimó algo. Con tal de mantenerla viva, procuraba distraerla, le juntaba juguetes en el camino y le ofrecía flores de distintos colores, ramas secas, semillas y piedrecitas diciéndole que son sus muñecas y sus joyas o chinchines imaginarios. Corría a la par de doña Lolen que la llevaba cargada. Me preocupaba, porque su rostro no reflejaba ninguna alegría, tampoco pedía alimento ni tenía hambre; sólo iba dormida en la espalda de la señora. Cuando estaba despierta, su mirada fija en un mismo punto sin parpadear, con ninguna expresión de sentimientos. Al quitarle los trapos que llevaba encima aparecían de una manera clara los huesos, su esqueleto, sus *k'alk'atx* (costillas) se le podían contar sin dificultad. Cada uno de sus huesos, se le podían ver debajo de la piel que los cubría; su cara se estaba convirtiendo lentamente en una pequeña calavera con dos hoyos desde cuyo fondo aparecían sus dos ojitos brillantes. En general así estábamos todos.

Yo comienzo a fijarme en las caras de los otros niños, en los rostros de las otras personas que caminaban junto a mi;

comienzo como a asustarme y a imaginarme mi propia cara convertida en calavera, un esqueleto cubierto de andrajos, como un espantajo. Me pregunto interiormente si en realidad existe todo esto que estoy presenciando. Reflexiono, y pienso que si aquello no es un producto de mi fantasía, de mi ilusión óptica o si no sería producto de un «mal hecho», es decir de un embrujo, pues. Tal vez mi *pixan*, mi *nawal* se lo ganaron los malos espíritus y por eso me veo caminando junto a estos espectros y fantasmas. Si esto es así, quizá no había tal éxodo; no había huida; no había abandono de la aldea y de la comunidad y que ni tal guerra existía. Era posible que yo estuviera postrado en el tapexhko de mi casita bajo el ardor de una fiebre que me hacía delirar y ver estos esqueletos deambulando en la montaña; no será que ni mi madre, ni mi padre han muerto, que todo esto es producto de una enajenación mental de la que estoy padeciendo. Me pellizco; me golpeo y siento y miro y me convenzo de lo contrario; palpo la textura de los árboles, huelo las plantas y las flores. Me acerco a ellos, los fantasmagóricos caminantes, los observo detenidamente uno por uno; me adelanto y veo aquellos semirrostros, semicalaveras, de niños, hombres y mujeres. Me hacen muecas, gestos, distorciones y mímicas en cada cara, unos ridículos y otros horribles. ¡Me da miedo! ¡Solo! ¡En la selva! Observo los gigantescos árboles que me rodean, se mueven, giran sobre mi cabeza; veo hacia arriba y era como asomarme hacia unas profundidades que me daban vértigo. Me encontraba como en un cementerio de gente aún viva. Corro ya insensible, ya no siento el dolor en mis pies, me siento *seb'* (ligero) como una pluma de ave; veo la cara del guía principal y la veo haciendo muecas, que dan risa, como payaso que lleva por máscara una calavera grotesca. Oigo que alguien dice: «Pónganle carga a este patojo para que deje de estar chingando y riéndose de nuestras caras.»

De pronto veo venir todos los esqueletos hacia mí; me cuelgan distintos objetos. Era como un *ch'ok*, palo seco con muchas ramas que sirve para colgar objetos dentro de las casas. De pronto me vi lleno de morrales, tecomates, tanates, sombreros, mi hermanita, y comienzo a brincar delante de aquel cortejo de figuras macabras. Ahora son ellos los que se ríen de mí; soy el hazmerreír de ellos. Ejecuto un baile como el Baile del Venado, que se hacía en mi pueblo para los días de fiesta; así brinco ante ellos. Soy un venado, con colita y cachos ramificados y me les dejo ir contra ellos y huyen de mí. Doy vueltas una y otra vez, cada vez más rápido; giro en círculos concéntricos; veo los árboles, los montes, los esqueletos girando en torno mío como en un torbellino, cada vez con más velocidad. Luego, ya no veo, sólo líneas circulares, planos, masas, bloques, bultos, abismo, precipicio, mezcla de colores y formas vertiginosas; oigo voces lejanas, risas, insultos, malas palabras: *sk'ajol yow, txitxej, nawal, ostok, ¡maliya...!* (hijo de mal padre, afeminado, brujo, zopilote, ¡pobrecito...!) Poco a poco pierdo la vista, pierdo el oído, pierdo el alma y pierdo todo, todo, to do, t o d o o o o.

HO CHINAX
5 CHINAX

Este día no supe qué pasó.

WAQ KAQ
6 KAQ

Debía ser como a mediodía. Los rayos del sol se estrellaban verticales sobre mi cara como chorro de luz. Iba colgando de pies y brazos de un palo rollizo en que me llevaban entre dos hombres, como una presa lograda. Procuraba abrir los ojos, pero los rayos del sol me fulminaban la vista con sus flechas candentes. No podía restregarme los ojos que miraban algo nublado lo que me rodeaba, mis manos estaban atadas contra el palo. Me agité para tratar de llamar la atención, pero los dos muchachos hicieron caso omiso de mis movimientos y continuaron caminando molestos al parecer. Los que iban a la par o detrás de nosotros, me miraban con desprecio; seguramente los he ofendido en medio de mi crisis nerviosa, de mi psicosis. No sé qué pasó, qué hice o a quiénes he ofendido; no me quieren dirigir la palabra, ni mucho menos darme alguien una explicación.

Al ver que todos me ignoraban, opté por suplicar a los que me llevaban cargado, que me dejaran caminar, porque me dolían mucho las muñecas de las manos. Uno de ellos preguntó al otro si me podían dar más guaro para dormirme. Pero después de prometerles que me portaría bien, me dejaron caer al suelo y me desataron. Iba en medio de ellos por precaución.

El resto de aquel día y del viaje me sentí con mucha vergüenza. Nunca nadie me dio explicación de lo sucedido. Cuando le pedía a alguien que me sacara de la duda, algunos

se enojaban conmigo, a otros les daba por reírse de mí. Quien me dijo que había transcurrido un día completo inconsciente, fue doña Lolen.

Por la noche, la señora que era la curandera del grupo me hizo algunas curaciones por varios días: yo parado, ella pronunciaba algunas fórmulas en voz baja. Mascaba un monte que se llama *luta* que es especial para los embrujos o los *nawal* perdidos entre las montañas. Parece que eso fue lo que me sucedió, que se había extraviado mi *nawal* o mi *pixan* de tanto susto en aquellos lugares desconocidos. De repente soplaba en mi cara con fuerza bocanadas de aguardiente mezclado con *luta* mascada. Lo hizo varias veces esa noche, lo que fue repetido por varias noches con sahumerios y rezos.

Varios meses después, ya en el refugio hablando con un médico me dijo que probablemente la psicosis de que había sido víctima, se debía a que por mi corta edad no había soportado las presiones mentales de miedo a las que había estado sometido, con un agravante de mi crítica malnutrición, más la impresión de la muerte de mi madre.

HUQ AJAW
7 AJAW

El Ajaw, o Ajpu en otros idiomas mayas, es la máxima deidad en el *txolq'in* de los conteos del tiempo antiguo y actual. Este día está dedicado al dueño de todo, al Ajaw, es decir, a Dios. Algunos recordaron nuestra costumbre de elevar una plegaria cada mañana, y recordaron que ese día estaba

dedicado al Ajaw, puesto que nuestro guía, el *ajtxum*, ya no estaba entre nosotros.

Nadie hablaba, nadie decía nada. Nuestras figuras eran como almas en pena, fantasmas deambulando por los bosques, los barrancos. Lo poco que llevábamos de ropa encima tenía color rojizo de la tierra, *q'antutxenaq* es la palabra exacta que lo describe en nuestra lengua, el pelo pegado por la mugre y el polvo. Eran jirones de harapos que colgaban de nuestros cuerpos con pasos tambaleantes.

No sé cuántos muertos quedaron medio enterrados en el camino, en su mayoría fueron niños y ancianos. Avanzábamos muy poco, caminábamos un trecho y nos sentábamos otro tanto; no había agua en esta zona por dos días; para mí era como si hubieran transcurrido meses y años. Nuestras bocas estaban resecas, los labios cenizos y reventados; lo recuerdo bien, eso no se olvida nunca. Es cierto que yo era niño, es cierto que no alcanzaba ver todo el contexto del viaje, el problema y nuestra tragedia en su conjunto, pero las vivencias fueron escritas sobre mi mente en blanco de niño. Fueron las primeras vivencias de un ser humano y por haber sido las primeras; creo que por eso no se me olvidan. Esas imágenes que guardo en la memoria me hacen ver como fotografías de seres con figuras tristes caminando por la montaña.

Cuando me concentro, ahora un *k'atun* después, vuelvo a ver la película que pasa frente a mí, y a veces me horroriza ver hasta dónde llega la capacidad humana de sufrimiento. Pienso en el éxodo del pueblo israelita en el desierto; pienso en el pueblo judío en los campos de concentración; pienso en Vietnam, en Nicaragua, El Salvador, Somalia, Yugoslavia y pienso en muchos otros lugares del mundo. El mismo argumento, el hombre contra el hombre.

No sé cómo soporté, no sé cómo no me quedé muerto como los demás niños, porque en esas condiciones mi hermana y

yo pudimos sobrevivir. No me lo explico, que otros con mayores resistencias que nosotros sucumbieron y se quedaron. Porque yo mismo busqué la muerte, la deseaba y llegué a despreciar la vida, mi tipo de vida no me interesaba, ni la deseaba. Antes bien, no perdía oportunidad de buscar un accidente; constantemente me salía del camino con cualquier pretexto después de que murió mi madre, porque en el fondo deseaba tener contacto con una mina, un guerrillero, un soldado o cualquier peligro que me cortara la vida. Pero el destino estaba en mi contra, tenía que cumplir mi castigo por ser maya, a pesar de que todas las probabilidades estaban a mi favor, a favor de mi muerte pues. Era un *meb'ixh*, estaba solo, era el más pobre, enfermo, de corta edad, «seco», débil, malnutrido, pero no moría.

«Vos sos como los gatos», me decía alguien. «Tenés siete vidas.» Eran más de siete veces que me había escapado de morir en lo que llevábamos de viaje, algunas por accidente, pero otras porque yo mismo las buscaba. Aquella vez que estaba manipulando una granada que había encontrado en el monte, alguien vino y me la arrebató y la lanzó lejos. Una vez me vine desde la parte más alta de un árbol pero en el camino hacia la tierra quedó trabado mi pie en una horqueta que formaban dos ramas. Otra vez me iba a caer a un barranco cuando aún vivía mi madre. En una oportunidad que me corté una vena y no me morí. Todo eso me da mucha tristeza y coraje a la vez, porque muchos están muriendo en esta guerra de los hombres y yo que estoy en guerra con la vida, no logro morir.

Me pongo a pensar en las noches, que eso sería la salida para mis males y mis problemas, porque en realidad se desea vivir cuando se le encuentra sentido a la vida, pero con sufrimientos, no se desea la vida. He visto que los muertos ya no sienten aunque los golpeen, los corten o torturen; no tienen

hambre, ni frío ni calor, no tienen tristezas, ni sienten amor; son como las piedras. Ni los masacran más, ni los ametrallan, ni los torturan más. Al final vencen a sus enemigos, porque después de eso desaparecen. En tanto que los otros siguen rebajando su calidad humana en el fango de la maldad, se hacen cada vez menos humanos y más indignos. Es como ausentarse y cerrar los ojos ante todo y es como vencer al enemigo, construir una cortina de indiferencia y desprecio hacia él. Es como los juegos de niños, mientras el vencido sigue buscando a su adversario, el vencedor se ríe de él desde su escondite. La muerte es como trazar un límite entre él y su enemigo y de este lado donde estoy ya no podés venir.

Pero yo aún no puedo decir eso; el dolor y el sufrimiento me están venciendo. Se ríen de mí; se burlan de mis fracasos y mis caídas. Gozan al verme doblegado bajo el cúmulo de penas que se me han impuesto. Aquí voy cabizbajo, taciturno, como espanto, como espectro, como nawal con estos andrajos, estos chirajos, estos harapos y estas hilachas que cuelgan de mi cuerpo y de mi alma.

Pero quienes nos persiguen olvidan que en el mundo del pensamiento de los mayas, la muerte no es más que un paso hacia la vida. Olvidan que mientras más se muere, más se vive. Porque el ciclo de la existencia comienza y tiene su origen en la muerte. Es un tipo de muerte el vivir, que es como una reflexión que es desdoblarse hacia otra existencia según nuestra filosofía.

Por lo tanto, matar no es más que sembrar vida que dará frutos de alguna manera. Pero hay algo que no se puede matar aunque se mate el cuerpo: aquello invisible, abstracto, inmaterial y absoluto. Matar es como pretender cerrar el flujo de la existencia con las pobres cosas materiales que el hombre tiene en sus manos. Pero un humano no sólo es materia, sino sobre todo es pensamiento, es *yesalej* (incorpóreo e invisible).

Ese cauce no es posible cerrarlo y cuando se pretende cortar su flujo, se multiplica con mayor celeridad como una reacción en cadena de permanencia, de supervivencia y una ley que se opone en forma contradictoria al intento de exterminio. Por eso quienes pretenden cortar la vida, la ven como una competencia, como obstáculo o cosa que se puede manipular y la muerte les causa temor como un final, como la meta hacia la cual se resiste llegar; por eso, desean tener control sobre ella. Pero, lástima de tanta riqueza acumulada, porque no es posible transferirla hacia donde se va, más allá de la muerte: ni las cuentas bancarias, ni las fincas, ni las joyas, ni el poder, ni la fama, ni las demás riquezas. Eso causa preocupación para la lógica de la ambición. ¿Qué queda después de la muerte? Una realidad desconocida.

Mientras que la existencia dentro de la filosofía nuestra es un constante morir y renacer en forma cíclica: caen las hojas de los árboles en otoño, mueren en el invierno, pero luego llega la primavera y de nuevo la vida. Llegamos al ocaso del día; el sol desaparece aparentemente dejando una fúnebre oscuridad; luego viene el amanecer y resurge con nuevo brillo el otro día, y de nuevo la vida. Cae la semilla que se confunde con la tierra entre el barbecho, pero detrás de las primeras lluvias vienen los matochos verdes, y de nuevo la vida. Para vergüenza de la humanidad, el hombre ha regado sangre inocente sobre la faz de la tierra; desde los faraones, los esclavistas, Hitler, Stalin, los tiranos en distintas partes de la América sangrante, hasta los victimarios de los pueblos mayas desde hace más de veinte *k'atun*, pero a pesar de todo, de nuevo surge la vida y surge el pensamiento.

Este concepto dicotómico y complementario de muerte y vida, nuestras creencias mayas sobre la vida y lo que queda más allá de la muerte.

Primero: *Pap pap pap pap pap.*

Luego: *pap pap pap pap pap pap.*

Y otro más: *pap pap pap pap.*

Eran tres abejorros negros que aparecieron en el cielo, no había mucho lugar para escondernos.

¡Plongón, pongón, plongón! ¡Y más, y más...!

«Ya nos vieron!» dijeron los guías,

La línea divisoria está cerca, ya la mirábamos como a quinientos metros.

«Corran para allá lo más ocultos que puedan, mientras que un grupo corremos por este lado para distraerlos,» dijeron don Xhun, don Pal, don Ixhtup y otros dos; eran cinco.

Tuve intenciones de irme con ellos, pero don Xhun me lanzó una piedra y me ordenó regresar con el grupo. Corrimos lo más rápido posible, afuera los caites y los tanates; debajo de las ramas y de los arbustos a la vez que nos ensordecían los bombazos cerca de nosotros, pero especialmente hacia el lugar a donde se habían dirigido nuestros guías.

«*¡T'in, ay, cha!*»

Al rato, llegaron dos helicópteros más y vimos que comenzaron a caer paracaidistas. Estábamos como a cien metros de la línea que divide los dos países, la frontera. Había una franja limpia de malezas. Los más veloces ya habían logrado traspasarla pero nosotros todavía íbamos distantes:

«¡Apúrense, por favor! ¡Caminen rápido! *¡Lem, lem, ay, uj!*

Los soldados de allá abajo ya se habían percatado de nuestra presencia. Las mujeres y los niños veníamos de último. Por grupos en diferentes partes de la línea se veían personas que pasaban veloces. En varias oportunidades los helicópteros pasaron al otro lado de la frontera a dejar caer sus bombas. A lo lejos del lado mexicano oímos ruido de ametralladoras, no se sabía en la confusión si eran «canchitos», soldados

guatemaltecos o soldados mexicanos. Alcancé ver allá abajo que estaban aporreando a alguien como matar chucho; era una señora con dos de sus pequeños hijos. El esposo con su machete, luchaba a brazo partido contra los soldados bien armados. Vi como le dispararon a quemarropa y voló en la maleza hacia el mismo lugar en donde estaban tendidos los otros miembros de su familia.

¡Tzikil! Pasamos la línea. Pero de nada sirvió, pues nos seguían los soldados aún a distancia bastante cerca. No nos alcanzaban todavía sus balas, pero tenían más fuerzas que nosotros. Ellos comen bien; para eso los preparan bien; los alimenta el pueblo indefenso, pero no para defender a este país que se está desintegrando por pedazos; no hay quien defienda su soberanía.

Los ruidos de las ametralladoras del otro lado eran cada vez más cerca y más intensos. De pronto apareció un avión de guerra; los helicópteros dejaron de pasar hacia este lado, los bombardeos cesaron momentáneamente. Al rato los soldados que nos perseguían se detuvieron, se regresaron. Uno de los guías levantó un trapo parecido a blanco en la punta de un palo largo para indicar que éramos civiles perseguidos. Ellos ya sabían, puesto que no éramos los primeros, sino ya había llegado una gran cantidad de refugiados por ese rumbo.

¡Al fin un suspiro!

Pero nuestras almas estaban cargadas de pesar, con nuestros corazones palpitando aceleradamente; la respiración agitada. Aquellos cinco mártires que entregaron sus vidas voluntariamente por salvar las nuestras, ya no aparecían al hacer el balance final al otro lado de aquella línea sobre la faz de la tierra maya. No estaban. Estábamos descabezados de nuestros líderes y guías; habían dado hasta la última gota de su vida por nosotros, aquéllos que desde un principio cuando nos sacaron de la comunidad prometieron:

«Aunque tengamos que morir, los llevaremos a un lugar más seguro. ¡Hasta las últimas consecuencias!», dijeron aquella vez; lo recuerdo bien. ¿Pero, ahora? ¿Los asesinarían, los torturarían? ¿Los matarían? ¿Los tendrían en alguna parte sufriendo?

Nunca lo supimos.

Murió mucha gente en este último masacre. No sé cuántos; eran como números malditos que no quiero recordar. Diez, veinte, o más , no lo sé; lo único era que había disminuido considerablemente la cantidad de gente que llegó hasta la meta comparada con la que inició este calvario cruel.

Esperamos durante mediodía, pero era inútil; nadie apareció.

Hicimos una plegaria de rodillas ante el Ajaw sobre la tierra extranjera; lloramos con lágrimas del alma. Luego un último vistazo hacia aquel país sangrando, nuestro país; en donde a lo lejos veíamos con los ojos de nuestra imaginación, las cúpulas blancas y los altos campanarios de las iglesias coloniales que marcan el inicio de esta etapa de nuestra historia; en donde las altas chimeneas de las fábricas sobresalen lanzando sus señales de humo hacia el cielo, las fuerzas de los brazos trabajadores de un pueblo que construye las riquezas para un reducido porcentaje de esta población; los altos volcanes, testigos mudos de las masacres, de las torturas y de las violaciones a todos los derechos del pueblo, especialmente al pueblo maya diseminado en las áreas campesinas. Lanzamos ese último vistazo hacia aquel azul del cielo en donde se levanta el Yichkán, escenario de sangre.

Nuestra liberación la habíamos logrado en aquel histórico día Siete dedicado a nuestro Ajaw, digno de registrarlo en los viejos tiempos como lo hacían nuestros abuelos por medio de una estela. Después del vistazo, nos volteamos hacia el norte y seguimos nuestro camino.

●●

SKAB' TUQAN

SEGUNDA PARTE

EL TORMENTO DEL EXILIO

Algunos años después, *hab'il*, no sé cuantos, me encontraba en uno más de los lugares por donde anduve. Allí estábamos de nuevo, más bien, yo allí estaba ya no como colectividad, ni como miembro de una comunidad, sino como simple unidad solitaria andando por el mundo en constante lucha por la supervivencia, habiendo sido ya influenciado por una cultura de individualismo, de competencia, de egoísmo y de lucha por salir adelante en medio del montón, de la masa que así vivía. Había perdido mis valores primigenios de vivir en forma comunitaria porque nuestra comunidad, nuestro grupo, hace tiempo que se había desintegrado. «Divide y vencerás», como dijo Julio César. Cada cual por caminos distintos, por diversos rumbos, habíamos perdido el rastro de nuestros hermanos por los recovecos de la vida de destierro. Trataba de descongelar los sucesos almacenados en mi memoria, para poder tener un poco de tranquilidad y paz. Eso mismo me tenía el corazón como una pesada piedra que no me dejaba respirar libremente.

El miedo arraigado en mí, sembrado por las experiencias tempranas, no lo podía erradicar fácilmente en mi ser a pesar de que entonces, había transcurrido un buen trecho del tiempo. Y eso no sólo me pasaba a mi, sino a la mayoría con quienes había conversado. Nos había dejado una cauda de indiferencia y pesimismo ante la vida. Siempre vivíamos bajo la penumbra del pasado que no nos permitía asolear nuestras vidas a la luz del día, semejantes a las plantas de sombra.

Llevábamos permanentemente dentro de nosotros nuestro propio regimiento de nervios que nos perseguía a toda hora. Los ruidos fuertes nos sobresaltaban; los movimientos y las sombras en la oscuridad hacían sudar nuestras manos; las pesadillas durante las noches largas eran constantes; en las esquinas de los caminos andábamos desconfiados; no teníamos paz ni tranquilidad ni calma, entonces, ni ahora. Transcurrían nuestras vidas tras de las rejas que cautivaban

nuestro espíritu. Las miradas siempre desconfiadas, avisoras, vigilantes como esperando cualquier cosa en cualquier momento; especialmente esta actitud se manifestaba en los que entonces éramos infantes. Los que crecimos en medio de bombardeos, de masacres, de zozobra todos los días; eso lo llevamos sobre la piel. Somos producto de una generación de seres prendidos de un hilo del terror, de una generación de personas que caminan entre la zozobra y el miedo, la generación de los temerosos.

Durante el tiempo en el exilio, visité y recorrí varios campamentos en donde se concentraba mucha gente hacinada, y veía las mismas actitudes: ensimismadas, espíritus apocados, taciturnas, desconfiadas, defensivas, sin hambre, sin sueño, sin ilusiones, capaces de aguantar el frío, el calor, los golpes y los malos tratos; tanto como quien no tiene ya sentimientos ni le importa si la vida es buena o adversa. Cuando el dolor ha curtido los sentimientos, se crea una insensibilidad ante todo lo que para la gente común es novedad. Pero para una población como la nuestra, ya los limites habían sobrepasado lo humanamente aguantable; ya se habían experimentado los excesos de los traumas del dolor, tanto físico como moral. Las personas nos contaban muchas de sus experiencias sufridas que habían dejado cicatrices en el cuerpo y en el alma.

Al escuchar estas narraciones es como sumergirse en un mundo de tragedias, ficticias para las sociedades que viven en el mundo pacífico, pero reales para los mayas que vivimos en esta parte del globo.

Una señora narraba la experiencia de una fila de gente que era obligada a acuchillar a unos familiares muertos colgados frente a ellos, repitiendo ciertas consignas de contrainsurgencia, e insultando a sus propios muertos en voz alta frente al pelotón.

Uno que había sido soldado especializado narraba que para perder el miedo, les obligaban a dormir atados a un muerto las primeras noches de su entrenamiento.

Nadie podía tener más de dos ollas ni utensilios grandes para las fiestas como los apastes para cocinar tamales en ocasiones especiales, comidas para actividades ceremoniales, ni tener numerosos platos, escudillas, pocillos, batidores, utilizados para las fiestas de casamientos, bautizos, conciertos, inauguraciones de casas, cosechas de maíz y otras actividades comunales, porque se les acusaba de ser cómplices y de alimentar a los subversivos o a los soldados, dependiendo de quien llegue primero a Ia comunidad..

No se podía celebrar fiestas, ni quemar fuegos pirotécnicos como era la tradición indígena, ni ir a la iglesia. Ya no se celebraron las fiestas patronales ni las fiestas de ocasión del pueblo, ni hubo celebraciones de casamientos ni bautizos ni ceremonias mayas. Sólo aquellas fiestas autorizadas u ordenadas por el ejército y las fiestas oficiales a que había que asistir obligatoriamente perdiendo los días de trabajo. Había que ir en los camiones de corral como ganado bajo las órdenes militares con la finalidad de simular el apoyo del pueblo ante las cámaras y los medios.

La asistencia a las Patrullas de Autodefensa Civil, no era voluntaria, sino que eran actividades obligatorias, cuyas consecuencias eran gravísimas en caso de resistencia a cumplirla. Esto era uno de los métodos más efectivos de desarticular la organización social de las comunidades ancestrales y desvincularlas de sus valores culturales y morales.

Perdieron su autoridad las organizaciones tradicionales, los *ajtxaj,* los principales, los cofrades, los ancianos. Sólo mandaban los nuevos jefes serviles de las patrullas de defensa civil, jóvenes desconocedores de las tradiciones y renegados

de su identidad, inexpertos que no respetaban ni sabían ya las tradiciones y los conocimientos de la población maya. Su único mérito era trabajar en los servicios de espionaje dentro de sus respectivas comunidades, personas que el sistema había logrado alienar por la fuerza.

No se podía poseer más de las chamarras necesarias en aquellas gélidas y altas serranías porque se decía que eran subversivos los que llegaban a dormir en las casas. Los soldados y los guerrilleros llegaban a violar a las niñas de las familias, saquear dinero que llamaban impuestos de guerra por mes o por semana.

Obligaban darles de comer a los de su grupo, matando aves de corral y los pocos ganados de los aldeanos y luego se iban. Posteriormente llegaban los del otro bando a exterminar a la población.

Vejámenes a las mujeres y adolescentes a quienes humillaban y avergonzaban después de hacer uso sexual de ellas por parte de los dos grupos en pugna.

En muchas ocasiones se encontraron cadáveres de hombres, mujeres y niños mutilados, como el cuerpo abandonado en un lugar y la cabeza en otro.

A los mayas se les obligaba a aprender y proferir frases de autodesprecio hacia su propia identidad indígena. Era parte de ese proceso de inculcarles la subestima hacia sí mismos para el aniquilamiento de la personalidad colectiva.

Se encontraron en no menos de una oportunidad cadáveres de hombres con los testículos metidos en la boca.

Otro método utilizado fue asfixiar a las personas mediante un alambre en el cuello.

Quemaban vivos a los prisioneros.

A aquellos que no les podían obligar a delatar a sus coterráneos, les eran cortadas las lenguas.

Otros padres de familia presenciaron cómo estrellaban las

cabezas de sus pequeños niños en el pavimento.

Muchas comunidades enteras fueron encerradas en la escuela o la capilla de la comunidad, para prenderles fuego con gasolina.

También amontonaban en una fosa profunda a los vivos y echarles leña y gasolina y luego prenderles fuego.

A muchas personas se les privaba de la existencia mediante hacerles beber substancias venenosas como amoníaco, y otras sustancias.

A otros se les ponían capuchas con insecticida hasta asfixiarlos.

En algunas comunidades se formaban las personas a la orilla de los acantilados y luego las ametrallaban.

Muchos eran torturados sin alimentos y sin agua durante varios días hasta morir.

Así narraban las personas sus numerosas experiencias, sus angustias y sus dolores. No eran simples historias, sino testimonios que vivieron en carne propia y que los narraban con detalles como si aquello hubiera sucedido ayer mismo.

Lo que quedaba después de las narraciones era un profundo silencio como paréntesis de soledad en nuestras vidas. Nos sentíamos una parte del género humano abandonado a su suerte sin que nadie nos prestara auxilio.

Pocos días después de que llegamos, perdí contacto con mi hermanita porque me fui con una pareja a otro lugar lejano de donde había quedado el resto del grupo con quien habíamos arribado juntos. Debido a mi inquietud por conocer y experimentar distintas vivencias, había dentro de mí algo que me impulsaba a retirarme lo más lejos de aquel calvario. Fue entonces cuando me uní a una pareja para ir como *meb'ixh* a un lugar llamado San Isidro. Más bien creo que ese hábito de movilizarme constantemente se debía a la inestabilidad interior de no poder permanecer en un mismo lugar; nada me

gustaba, nada me satisfacía, pronto me aburría de la permanencia en un mismo punto. Pienso, ahora, que mi hermana ya debía haber tenido unos cinco años si para entonces había sobrevivido las deficiencias que la aquejaban, especialmente la desnutrición. Aunque yo hubiera querido, no la podía ayudar en mucho, por eso opté por buscar la forma de salir adelante dejándola a cargo de la señora Lolen, aunque esto me ha causado cierto remordimiento, ya que no era obligación de esta señora cuidar a mi hermanita, pues su apoyo se podía interpretar que terminaba al no más llegar al otro lado y de allí nosotros debíamos resolver nuestros problemas. Pero no fue así, yo tuve que alejarme, tal vez en parte porque presentía que de un momento a otro la señora me entregaría mi hermanita y yo no me sentía preparado para tal responsabilidad. Pero cuando recapacité, pensaba, ahora que ya soy un poco mayor, deseo hacerme cargo de ella, pero no la encuentro, porque al volver al lugar a donde la había dejado, ya no estaban las mismas personas. Apenas encontré a un par de paisanos que negaron saber el paradero de mis antiguos bienhechores. Así anduve por varios lugares y fincas a donde habían ido a trabajar los refugiados guatemaltecos, pero siempre con los mismos resultados. Esos constantes cambios de lugar de trabajos era de alguna manera para rastrear el paradero de mi hermana, como la única persona que me quedaba como familiar, quizá inconscientemente para llenar la necesidad de tener a alguien a quien llamarle familia.

Había podido compartir las formas de vida de varios campamentos de los refugiados de mi país, que no diferían unos de otros esencialmente, puesto que todos se parecían: pobrezas, enfermedades, inseguridad cultural, hacinamiento, carencias de apoyo y un sentimiento colectivo de dolor y abandono; sobre todo el sentimiento de inseguridad y de soledad que resulta de saberse en tierras extrañas y de estar

arrimado; siempre se piensa en lo propio, en lo que quedó lejos y que algún día se volverá a retomar. La lejanía del terruño causaba nostalgia, porque estábamos acostumbrados a estar en contacto con la madre tierra, nuestra madre tierra en donde nacimos; es como la cuna.

Asomarse a un campamento de refugio era encontrarse con una tendalada de personas sobre la tierra y bajo el sol con todas sus miserias. Las champas o covachas por lo general se parecían unas a otras, con su piso de tierra lleno de polvo y basura en donde gateaban los niños pequeños y semidesnudos llenos de suciedad; mujeres harapientas, greñudas bostezando en los rincones vacíos, esperando que transcurriera el tiempo. Nadie podía emprender una actividad, un proyecto, o trabajo de gran importancia si se estaba de paso, si se estaba de visita, si se encontraba en un refugio. Unos cuantos utensilios de cocina en el suelo llenándose de moscas y cucarachas alrededor de la fogata extinta y llena de cenizas. No era como en el antiguo pueblo en donde también había pobreza, pero había lugares específicos para cada cosa, un rincón en aquella casita propia con su parcela en donde se sembraba, se cosechaba y echaba raíz. Era un pequeño solar que daba seguridad de ser dueño de un punto en el espacio geográfico. Pero aquí, existe en la mente una conciencia de ser ajeno a todo; el lugar en donde se está asentado es prestado, el cielo bajo el cual se cobija es prestado, el aire que se respira es prestado y no se tiene nada. Por eso se va perdiendo paulatinamente la conciencia de colectividad, y de pueblo.

El tiempo ahora y aquí, tampoco proporciona esa solidez que proviene del tiempo maya con sus *k'u*, sus *xajaw*, sus *hab'il* (días, meses, años) porque este tiempo viene arrastrando su caudal de dolencias, está contaminado con las circunstancias accidentales ocurridas durante muchos años de violencia. Está manchado de sangre. Ya no es un tiempo puro;

ya no tiene nombres ni apellidos mayas, sino que pertenece a otra cultura, la cultura de la violencia. En este tiempo y lugar de ahora no caben las celebraciones de ferias patronales, de cofradías, los períodos cíclicos de siembra, cosecha, construcción, ceremonias de nacimiento, casamiento y muerte de allá, porque nuestro *allá* quedó lejos de aquí.

Las familias pasaban muchas semanas encerradas en las covachas al principio, precisamente porque daba miedo salir. Quedó en el fondo del alma la advertencia que en ese salir fuera puede uno encontrarse con el peligro, por eso se les dice a los niños que no salgan, que permanezcan adentro, que era preciso permanecer todos juntos. Por otro lado, no sabe uno con quién está platicando, porque se inmiscuían entre los mismos refugiados, personas extrañas que llegaban con doble intención, es decir, a desempeñar los trabajos de espionaje entre nosotros; por lo que ni allí estábamos libres de ser vigilados. Por eso la mayoría prefería no hablar con nadie, era un pueblo silencioso.

Otra de las causas de ese encierro, fue la falta de fuentes de trabajo. La inactividad para el campesino que está acostumbrado a moverse y volar libremente en la naturaleza como los pájaros, o como los peces en el agua, resultaba siendo una especie de encarcelamiento, lugares de concentración.

Esas covachas eran coladeros de aire que pasaba entre las paredes de ramas, cartones, cañas y otros materiales muy frágiles; sus techos son también de sencillo material; como es de refugio, es decir, *axub'*, que describe con toda claridad que es para mientras, mientras pasa el agua o la tormenta; la palabra *axub'* puede ser una cueva en donde se refugia momentáneamente, bajo una roca o un gran árbol en donde se detiene uno cuando hay tormenta. Luego continúa su camino. Por eso en la mente de los refugiados no estaba ese aquí en forma permanente, sino se está aquí pensando en un

allá de nuevo, con añoranzas y esperanzas de volver

Una champa contra otra, uniformemente, como haciendo unidad, colectividad ficticia, porque en el fondo quedó el miedo al aislamiento, debido a la salida en desbandada, quedó la inseguridad y por eso es necesario permanecer juntos, apoyarse y levantarse a medianoche si alguien da un grito de alarma o un quejido, para que todos presencien o para que los demás se den cuenta del peligro, evocando los pasados tiempos.

Aunque en realidad por ahora ese peligro político y militar había quedado detenido en la distancia, puede que de un momento a otro se infiltraran delatores y los servicios de inteligencia y por eso no se confiaba en nadie; se dudaba hasta de la misma sombra y de los forasteros. Esa aparente colectividad de las champas amontonadas bajo cuyo amparo convivía un mundo heterogéneo de seres humanos, no representaba la colectividad de las etnias, pues había de todas partes, no obstante ser descendientes mayas, pero la barrera lingüística no nos permitía la comunicación.

Las comunidades de champas, vistas desde lejos presentaban un panorama desolador de un tendedero de ropas sucias que se asoleaban sobre la tierra, bajo las cuales respiraban, sobrevivían personas en grandes cantidades hacinadas. Aquí estaban congregadas las distintas etnias de los mayas del sur: ixiles, mames, popti'es, q'eqchi'es, chujes, q'anjob'ales, poqomchi'es, achi'es, ch'orti'es y mestizos y de los demás, haciendo presencia, huyendo del peligro de etnocidio por llevar un denominador común de indigenismo y pobreza. Aquello era una «Torre de Babel» lingüísticamente hablando, porque no se sabía qué idioma hablar, en qué idioma comunicarse, especialmente las mujeres, que no hablaban la castilla ladina. Como se está pisando tierra ajena por una parte, y por la otra, el idioma oficial en Hispanoamérica desde hace

quinientos años, lo constituye por lo general el idioma del «conquistador», como otra herencia más de la colonia, se concluye que los refugiados debían despojarse una vez más de lo propio para comenzar a hablar un idioma español de «tú», sustituido por el incipiente «voseo» que sabían hablar en la castilla del lugar de procedencia. En esta pérdida de un elemento más de nuestra identidad como lo es el idioma, se va quedando también parte de nuestra vida comunal, parte de nosotros mismos entre los huatales del tiempo, nuestra historia, nuestras tradiciones habladas, nuestro misticismo, nuestras vidas mágicas y míticas, en una palabra nuestra cosmovisión.

Aprendimos a hablar y a utilizar las cosas y los conceptos que no pertenecían a nuestro mundo cultural; aprendimos a denominar los objetos que los medios de comunicación masiva nos iban presentando; aprendimos a consumir las cosas que pertenecen al mundo del comercio y la sociedad de consumo tales como radio, televisión, sandwiches, enlatados, cigarrillos, cervezas, fertilizantes, religiones y políticas. Teníamos que sobrevivir y aprender a utilizarlos aunque a costa de nuestros propios elementos culturales que iban cayendo e iban quedando «muertos» en desuso. Eran nuestros muertos, muertos que se iban convirtiendo en cadáveres culturales por esos lugares, que iban sepultándose bajo una historia vieja. Una vez más se nos quería demostrar que los elementos de nuestra cultura como la lengua, los trajes, las formas de vida, no tenían valor, se iban logrando paulatinamente los objetivos de nuestra alienación, de nuestra enculturación. Lo que valía para ese sistema de ladinización era lo de fuera, lo importado, lo perteneciente a las culturas dominantes y los productos que llevan etiquetas, sellos, «made in», son los que debemos consumir ahora para dejar de ser sociedad de tercera clase; eso nos inculcaban a través de los medios de comunicación.

Mientras aquellos productos fueran de mayor prestigio, también sus consumidores irían adquiriendo mayores prestigios en esa nueva sociedad y en ese nuevo orden de pensamientos. Por eso debíamos uniformamos, hablar un solo idioma, utilizar una sola vestimenta, pensar en una sola ideología «democrática» que es la idea perfecta de la «civilización», pero una democracia al estilo de algunos países de la América Latina, bajo los dominios de unos pocos en donde el pueblo no tiene participación en el ejercicio del poder que detenta un pequeño grupo.

Los efectos de esta vida urbana y ladina comienzan a estar presentes en diferentes aspectos de la vida de las sociedades de refugio. Poco a poco comenzaba a invadir los campos de la música, la alimentación, los comportamientos, la educación, los programas de televisión, de radio. Ya nuestras formas tradicionales de vivir bajo la protección del Ajaw, del Corazón del Cielo y Corazón de la Tierra, debía sustituirse por las nuevas tendencias religiosas que se disputaban nuestra adhesión a sus sectas en los campamentos. Veían en nosotros elementos apetecibles que merecían ser tomados en cuenta no como seres humanos, sino como cantidades de adeptos, como números y cifras enriquecedores de las metas.

Ahora nosotros pecadores, para ya no merecer la maldición de Dios, porque la guerra hecha por los hombres sigue siendo esa maldición que venimos sufriendo los pueblos nativos desde hace quinientos años, por ser paganos, ateos, idólatras, debíamos abrazar tal o cual religión, tal o cual secta, la congregación X o Y. Debemos optar por una salvación que nos trae tal o cual personaje, tal o cual líder y muchos otros que presentan los «hermanos» que pululan entre nosotros con sus libros bajo el brazo y una tabla de estadísticas que van aumentando sus adeptos que serían motivos de su orgullo y de sus ingresos más adelante. Éramos y somos la base y el

soporte de las nuevas escalinatas que se construyen sobre nuestras espaldas, mediante nuevos tributos, impuestos, porque las sectas son una buena industria. Han convertido la Palabra de Dios en un comercio. Al fin y al cabo, nosotros para ellos éramos los despojos de una sociedad que no merecía respeto de nadie, que veníamos huyendo de ese castigo divino, la guerra.

Nos señalaban con el dedo hacia un cielo hipotético a donde debíamos dirigir nuestras miradas en vez de perder el tiempo en exigir el respeto a nuestros derechos en la tierra. Que debíamos ganarnos ese cielo aportando el diezmo de nuestros magros ingresos, aunque nos muriéramos de hambre, aunque nuestros pequeños hijos desfallecieran. Lo importante era que los ungidos, los iluminados no les faltaran sus vehículos de último modelo.

Cuando aún no habíamos salido al exilio instaban a la gente para que votaran por ellos en las elecciones, porque también con pretexto de salvar almas habían dado por buscar el poder terrenal; que era como parte de sus privilegios celestiales de caudillos, porque ellos se sentían predestinados a guiar y gobernar a estos pueblos subdesarrollados, de tener el poder en todos los campos, ese poder que niegan a los pobres.

Comenzaron a llegar los altoparlantes que nos castigaban como otra tortura más durante los días y las largas noches de insomnio y de ruidos ensordecedores como una nueva persecución, una nueva tortura en nombre de Dios que es paz, que es tranquilidad, que es orden y armonía. Entonces se creó la división, se fraccionó el pueblo, llegó la confrontación y la desconfianza entre las familias, unos tras de ciertos líderes y los otros tras de otros que aparecieron. Dentro de este desorden se fue moldeando mi endeble personalidad ya de por si imprecisa y vaga.

Seria injusto generalizar el comportamiento negativo de

todos hacia nosotros; porque también hubo ayudas, especialmente de los hermanos mayas y no mayas de México y de distintas partes del mundo quienes nos tendieron las manos. Encontramos personas e instituciones filantrópicas. También llegaron donaciones que aliviaron en parte nuestras dolencias; llegaron organismos humanitarios; llegaron buenas personas a darnos cosas y servicios sin pedir nada a cambio. Llegaron ayudas anónimas que aliviaron nuestras necesidades; llegaron palabras de aliento en bocas de seres anónimos que limpiaban nuestras heridas del cuerpo y del espíritu. Estábamos llenos de llagas en ambos sentidos y lo que necesitábamos era ir curando esas heridas, ir olvidando en parte lo que se podía olvidar y aprender a vivir con lo demás, llevando nuestras cruces a cuestas con la ayuda de buenos sirineos, buenos samaritanos que se detenían a limpiar nuestras heridas a la orilla de aquel camino por donde andábamos errantes.

Lo que necesitábamos era el silencio, la tranquilidad . Estábamos cansados de oír ruidos de armas, de helicópteros, de demagogos en el gobierno, de guerrilleros, de ejército, de algunos curas y pastores que no sabían más que señalarnos con el índice como culpables, etc. Necesitábamos que bajaran el volumen de sus gritos competitivos, necesitábamos obras en el silencio de una hermandad auténtica y no alaridos amenazadores que nos hablaran de más castigos; necesitábamos palabras acompañadas con acciones.

En ningún momento afirmamos que no necesitamos de la Palabra de Dios; al contrario, es la única palabra verdadera que llega a la medida de nuestras dolencias. Pero debían presentárnosla con dulzura, con respeto, sin imposiciones y sin amenazas. Porque nuestro Dios no es un Dios de venganza o de maldad que sólo sabe castigar, no. Quien nos habla de nuestro Ajaw nos está dando bálsamo para nuestras heridas,

pero sin disfraces, sin intereses, sin sectarismos, sin dobles
intenciones y sin convertir la palabra del Ajaw en un
instrumento más de sus métodos de dominación hegemónica.

En el exilio, pocos meses después, las mujeres ya no podían
tejer los güipiles, los cortes, los perrajes, porque allí no se
conseguían los materiales y los equipos como el telar, la lana,
el hilo, las lanzaderas, los tintes. Ya no se podía practicar el
arte de los tejidos llenos de coloridos, porque en el alma había
luto, había dolor y ya no había alegría. Porque la urdimbre y
la trama de la vida cultural, porque la madeja espiritual que
daba vida a estos tejidos habían quedado confusos, enredados
entre las ramas y los abrojos de la montaña, sin orden y sin
vida. No había habido tiempo suficiente para desenredar y
ordenar la confusión de los hilos del pensamiento artístico
dejados entre las ramazones, entre los caminos pedregosos,
entre las hondonadas de los barrancos y las zanjas abiertas
para las masacres.

Aquellos colores de la naturaleza como los pájaros,
venados, abejas, peces, colibríes, flores, follajes, vegetaciones
y lianas dibujados y esculpidos sobre la ropa que llevábamos
sobre el cuerpo anteriormente, eran la réplica de un mundo
interior lleno de alegría y lleno de colorido igual que la vida
que hay en la naturaleza. No habían sido violentados en su
mundo virgen, en la quietud de nuestras aldeas; no habían
sido maltrechos con las fuerzas de las armas destructoras.
Crecían en libertad y en paz en los rincones de cada pueblito,
en cada paraje y en cada montículo, que se dibujaba en la
ropa de las mujeres y de los hombres. Pero ahora, las hojas,las
flores, los tallos estaban marchitos por las lluvias de balas,
por los granizos salidos de las ametralladoras. Los pájaros
huyeron de nuestros pensamientos, dejando sus nidos. Ya no
es posible contemplarlos, dibujarlos con colores y brillos.
Ahora, la vida se contempla sólo en blanco y negro, en

términos de monocromía, de anacromía, de nubes negras. No hay colores, no hay líneas curvas que se entrelazan tramando aquellas bellezas con diseños mayas, con formas y contornos de una perspectiva, diseños ancestrales que habíamos heredado de una armonía, de una proporción salida de los ojos mayas.

Ahora la gama de tonalidades de ese claroscuro de la vida, se tornaba grisáceo entre lo blanco y lo negro con sus sombras y penumbras de tristeza de las experiencias de la represión y de la persecución que se siente detrás de los pasos a cada momento, aunque sabíamos que al menos nuestras vidas corporales y físicas se desarrollarían sin mayores peligros. Pero los peligros que afrontábamos eran otros, de perder esa otra vida, nuestra identidad cultural, porque dentro de nuestro mundo espiritual y artístico había aridez y soledad. Los recipientes de nuestros pigmentos, de nuestras pinturas, los canastos de nuestros hilos se habían secado; los pinceles y nuestras herramientas de *tz'ib'* (pintar) ya se habían marchitado. De alguna manera eso había sido uno de los objetivos de esta guerra, forzar un cambio brusco bajo métodos violentos para alienar a los mayas, despojarlos de todo lo que les da identidad y hacerlos otros, transformarlos, para ser otros.

Ciertamente estábamos amontonados en grupos, por racimos, pero éramos de diferentes pueblos, de diferentes procedencias que tratábamos de vivir en una nueva comunidad y mantener la solidaridad entre nosotros. Ya no sentimos alegría de nuestras fiestas patronales con los estrenos, con las comidas típicas, con nuestra música salida de los instrumentos nuestros, nuestros fuegos pirotécnicos que lanzaban al aire nuestras alegrías que explotaban en fragmentos de ecos entre nuestras montañas. Ya no teníamos esos días de mercados en donde hacíamos los intercambios de nuestros productos mayas, con sellos de fabricación mayas las melcochas que

tanto me gustaban, el alboroto, las canillas de leche, el ayote en dulce. Ya habían pasado a la historia nuestras fiestas, nuestros juegos de niños; cómo recuerdo en las distintas épocas del año los juegos de tabas, la cera, las canicas, el trompo, la teja, el capirucho, la caza de pájaros con las cerbatanas y con las hondas. En cuanto a los alimentos, solíamos comer los tamales de carne de chompipe que engordábamos, con exquisito sabor a maya en Nochebuena, con su ponche caliente, con sus manzanillas, con sus nacimientos que nos representaban, que representaban nuestros pueblitos de indios; en otras épocas el *sub'anik*, el caldo de *chunto*, el *k'aj*, el pinol. Ah, ¡qué exquisitos aquellos chicharrones los días de mercado que mi madre nos llevaba a la casa! Nos sentábamos en torno a ella y nos envolvía nuestros pedazos de chicharrón grandote para nuestra hambre en tortillas calientes, humeantes, recién salidas del comal; comíamos con chiltepe que nos abría el apetito. Luego, un trago de maíz quebrantado, otra tortilla caliente de maíz amarillo, otro pedazo de chicharrón.

En tiempos de cosecha de elotes, les pedíamos a nuestras madres que nos satisficieran nuestros antojos de atol de elotes, tortillas de maíz camawo, tamalitos de elotes, elotes cocidos entre el chilacayote y otras variedades de sabores y de cocinas nuestras. En la Semana Santa, no faltaban los panes especiales, las *xhekas*; no faltaba la miel de abeja; no faltaban las visitas a los parientes y vecinos para intercambiar y compartir lo poco que teníamos, nuestros banquetes de pobres. Esos panes los comíamos con el chilate, bebida de nuestros dioses a base de cacao con aroma exquisito. Eso no se olvida, eso queda guardado en el cofre de los recuerdos de pueblo. También eso quedó lejos ahora. Nuestro escenario físico en el destierro era diferente, nuestro escenario social y cultural también lo era.

En el refugio se carecía de la mayor parte de los servicios, como el agua, el pan, la energía eléctrica, la salud, la ropa y las medicinas. Se recibió un poco de ayuda de los organismos internacionales y de organizaciones humanitarias quienes proporcionaron algún alivio a nuestras necesidades. Pero hay cosas que no pueden ser satisfechas con ninguna cosa material, porque el vacío y carencias pertenecen a otro orden de la vida del hombre. ¿Quién puede sustituir, por ejemplo, la ausencia de una madre, de un padre o de un hogar? ¿Quién puede llenar el espíritu de nuestro mundo perdido, quién los amigos y vecinos que quedaron lejos, quién la colectividad, la hermandad y los valores?

En el caso de mi familia, antes de nuestra huida, aunque pobres de todas maneras, al menos estábamos unidos, completos en aquel ranchito de la aldea, en donde nos reuníamos por las noches a escuchar a los adultos narrar una serie de tradiciones; a comer lo poco que se conseguía; a practicar la comunicación con el Ajaw y a hacer muchas cosas. Mas ahora, pensaba de cuando en cuando allá en el destierro, estando solo en estos lugares lejanos, estoy como mutilado espiritualmente de mi familia. Con frecuencia me asaltaba la tristeza y lloraba mucho. Veía que las familias con quienes pasaba temporadas, tenían cierta alegría con sus hijos, pero yo no podía compartir esa alegría. Más bien me producía nostalgia y evocación por los míos. Como una noche que me sorprendió la luna llena, sentado encima de una fría roca sobre una colina, contemplaba cómo salía aquella luna por encima de los horizontes nocturnos allá a lo lejos, quizá por donde quedaba mi pueblo. Una luna llena, blanca, que iluminaba hasta donde mi vista alcanzaba a divisar, veía las apacibles y calladas ondulaciones de las colinas en la penumbra de la noche; veía las horizontales curvaturas de los montes a mi derredor que huían hacia la distancia en la perspectiva de la

noche. Era viernes, que en el calendario marcaba la fecha en que se celebraba la fiesta de mi pueblo, si es que todavía quedaba ese pueblo. No sabía si aún celebraban la feria con sus juegos mecánicos, con su música de marimba, con su gente que compraba y vendía de todo lo imaginario

Cuando era niño acompañaba a mis padres y hermanos para ir a pasear, a comprar y a vender. Formaba parte de esa fiesta. Ahora sólo me quedaban las sombras y los recuerdos de aquellas alegrías. No había estreno. Hacía mucho que no estrenaba una prenda de vestir; hacía mucho que no me comía una golosina, que no asistía a fiestas. Al evocar todo aquello, comienzo a balbucear una tonada que solía tocar la marimba de nuestra aldea, tonada que cantaban los hombres al calor de los aguardientes. Me comienza a bajar la nostalgia y también las lágrimas.

> *Tok'alwal chi kus naq winaq ti'. ¡oooom!*
> *Tok'alwal chi kus naq b'aaaannn*
> *Pitz'anwal ok yin sk'ul naaaq*
> *Tok'alwal chi oq' naq winaq tiii'!*
> *Aywal'ek' jun kusilal ti yin hinpixaaan,*
> *Avwal'ek' iloj syelal wiiin,*
> *Tok'al ton chin kus hayin ti'*
> *Tok'al ton chi kuswal naq winaq ti'. ¡oooom!*
> *!Hujajay! Tomiwal yob¡' anima hin xin,*
> *Tomiwal yob'winaq hin xin*
> *Tom chi waq' sk'ixwilaloq heb' naq winaq,*
> *Tom chi waq' b'inaj heb' naq winaq*
> *¡Ooooma!*

Entonces, ¡esta persona está completamente solo con su tristeza!

Sólo está lamentando.

¡El dolor está exprimiendo su corazón!
¿Sólo llora esta persona?
¡La tristeza está presente en su corazón!
¡Hay tanto sufrimiento en mí!
Estoy tan triste.
¡Hujayay! ¿Soy una mala persona, tal vez?
Tal vez sea la vergüenza de mis ancestros.
Tal vez dejo a los viejos en una discusión.
¡Oooooma!

Con esta última canción que recordaba en mi idioma iba adormeciendo la noche de luna llena, y quizás aquélla era la última vez que cantaba en q'anjob'al. Iba olvidando mi lengua, mi idioma y mi pasado, que poco a poco se iba perdiendo entre los escombros de mi cultura que también moría lejos del lugar de donde había nacido, del lugar en donde había quedado enterrada mi raíz. Canto ahora, me decía, porque mañana quién sabe si podré hacerlo, si podré recordar el idioma, las tonadas, las formas musicales de mi niñez que aprendí en la comunidad, mi primera comunidad. Canto ahora, porque mañana quien sabe si me dejarán cantar.

Esos mis cantos traían su propia historia, porque se referían a la historia añeja de un pueblo que poco a poco moría. No se parecían mucho a las nuevas canciones que escuchaba allá, las que no se acompañaban con marimba o chirimía, sino con guitarras. Algunas canciones de allí las llamadas «rancheras» eran la expresión de otro pueblo, de otra cultura.

Íbamos perdiendo poco a poco lo nuestro, lo que nos hacía pueblo y grupo. Recuerdo que cuando llegamos a traspasar la frontera, estábamos todavía ligados a un sistema de conteo del tiempo sagrado; lo que era bien registrado y controlado por el *ajtxum*, quien después de su muerte ya no le dimos seguimiento de esta parte de nuestra espiritualidad en el

refugio.

Recuerdo también que cuando logramos nuestro objetivo celebramos una última ceremonia utilizando aquel cabito de vela del *ajtxum* que llevábamos como un símbolo de fe, como si fuera él mismo que nos daba ánimo y fuerzas para continuar hasta el final. Una vez llegados al otro lado, a aquel lado, lo primero que hicimos fue un solemne *txaj* (ceremonia) en la que ofrendamos los restos de nosotros mismos al Ajaw, porque no teníamos nada más que ofrecerle en acción de gracias por habernos salvado del aniquilamiento.

Como en los antiguos sacrificios que ofrecían otros pueblos en el pasado, juntamos ramas secas y leñas sobre una gran piedra que fue nuestro altar; buscamos las flores silvestres y acumulamos nuestros objetos personales, los tecomates, los morrales, los restos de nuestras sandalias desgastadas, nuestros báculos, nuestros sombreros y cuanto llevábamos encima. Tan sólo nos quedamos con lo indispensable, aquellos andrajos que colgaban de nuestros cuerpos, porque nos considerábamos un pueblo liberado gracias al Ajaw, Dios. En el centro de todo ese insumo para el holocausto estaban nuestros corazones y el *sup kantela,* el cabito de candela de nuestro antiguo *ajtxum* que había muerto. No hubo *ajtxum*. Los ancianos habían fallecido todos. Una señora prendió la vela y prendió el fuego en cuatro puntos y esquinas de la tierra: *elelb'a*, donde nace cada mañana el padre sol; *okelb'a*, hacia donde se ocultan los días y los soles desde la raíz de nuestras vidas y nuestra historia; *ajelb'a*, de donde provienen los vientos del norte, la raíz de la respiración del mundo y *ayelb'a*, en donde habían quedado nuestros ombligos enterrados, nuestros muertos tirados, nuestras vidas y nuestra tierra.

Éramos como rebaño sin pastor, como hijos sin padres, porque no teníamos un *ajtxum* que nos guiara. Cuando comenzaron a arder nuestras ofrendas, todos comenzamos a

elevar nuestras plegarias en nuestra lengua; todos comenzamos a dar gritos, unos de rodillas y otros de pie en torno a ese círculo ardiente, como otro sol en cuyo centro veíamos al Ajaw a quien nos dirigíamos como a un padre. Se contagió aquel ambiente mezclado de felicidad y de dolor en el que todos y cada uno daba gritos rompiendo aquel miedo y silencio que veníamos guardando desde muchos meses atrás. Aquellos sentimientos reprimidos dentro de nosotros, salieron en forma de sonidos, alaridos, llantos, palabras, cantos, quejidos, danzas, cada cual llorando, cada cual gritando, cada uno hablando con confianza. Se escuchaban entre los rezos:

Gracias, oh Padre, porque nos sacaste del peligro, del cautiverio. Gracias porque nos acompañaste hasta el final. Te pedimos para que la sangre derramada en todas las comunidades que regaron la sagrada tierra maya, se convierta algún día en fertilidad para una vida de paz y tranquilidad; que algún día, el hombre racional pueda utilizar su mente en tareas de construcción y progreso y no en la destrucción de sus semejantes. Te pedimos que sigas acompañándonos en este camino polvoriento y pedregoso que siempre es cuesta arriba para nosotros. Sólo Tú puedes hacer tus milagros, sólo Tú comprendes nuestra debilidad ante los que tienen las fuerzas de las armas en sus manos, Señor. Te pedimos, Padre, por aquellos hermanos nuestros que quedaron expuestos al peligro que representa un sistema como el que impera en nuestro país. Ilumina, Señor, a los poderosos para que no abusen de ese poder que Tú les has dado. Cambia los corazones de los hombres para que recuerden que no son eternos en el poder y en la tierra, Señor. Cuida a mi hijo que quedó en el abandono. Te pido por los desaparecidos, los torturados, los mutilados, los huérfanos, las viudas, los que andan

buscando un refugio igual que nosotros, Señor. Que las naciones utilicen sus fuerzas de presión para que en el mundo ya no se repita el genocidio, el etnocidio y la barbarie, Señor.

Y así, se oían las plegarias que al principio eran verdaderos gritos desgarradores de hombres, mujeres y niños; pero que después, poco a poco fue desfalleciendo y bajando la intensidad del vocerío, hasta que aquella tendalada de seres famélicos y llorosos fueron vencidos por el cansancio y las lágrimas y se fueron sentando sobre la tierra como en un acto de catarsis colectivo. En el lugar en donde hubo fuego, sólo quedaba un reguero de cenizas y una que otra rama humeando en las orillas. No sabemos cuánto tiempo había pasado. Un viejo sol bajaba cansado sobre los últimos surcos de las colinas con su roja claridad, tiñendo del color de la sangre aquel horizonte de nuestra tierra que veíamos en lontananza.

Durante los primeros años de mi estancia en el refugio, padecí de una enfermedad que provino de las deficiencias nutricionales de que adolecía. No podía trabajar; no tenía deseos de comer ni de vivir. Me dedicaba sólo a dormir la mayor parte del tiempo en donde me daban posada. Como no había nadie quien se preocupara en curarme, pues anduve con distintas familias, y al ver que no les podía ayudar en mucho por el grado avanzado de mi anemia, me sacaban de sus covachas y me iba a otro lado. Perdí mucho peso, hasta que unos médicos misioneros se hicieron cargo de mí, ya cuando me encontraba al borde de la muerte. Me curaron y me dieron alimentos y vitaminas y me pude recuperar algo después de un prolongado tratamiento. Eso tardó como un año durante el cual pude conocer la vida de muchos enfermos que tenían los mismos síntomas que yo padecía. Otros tenían

mayor grado de malnutrición y mayores problemas sufridos a causa de la violencia. Entre los que conocí, recuerdo que había niños mutilados de un brazo, de una pierna, o algún otro defecto físico o mental, ya que muchas madres estaban embarazada de ellos cuando llegaron al refugio y nacieron con algún impedimento.

Yo guardo muchas vivencias que compartimos con esas personas, algunas de las cuales eran huérfanas como yo, la mayoría, niños. Durante nuestra vida hospitalaria intercambiábamos nuestras experiencias que nos hacían llorar la mayor parte del tiempo. Pero muchos niños habían caído en un absoluto mutismo, como sin espíritu. Había ciertas características comunes que nos identificaban por ser personas que habían estado bajo la presión de una inhumana persecución. Habíamos heredado más de alguna señal visible en nuestros comportamientos: unos con un ojo sin poder cerrar, con movimientos nerviosos en un brazo, con dificultad en el habla, otros que les daban convulsiones de cuando en cuando. Vi a muchos parapléjicos, algunos otros con un terror a la oscuridad quienes sufrían terriblemente al entrar la noche y así diferentes manifestaciones de ese miedo en nosotros. El caso mío era que me brincaba un ojo casi permanentemente y el miedo del que no se escapaba nadie. Algunos no habían nacido aún cuando llegaron sus papás al exilio, pero también tenían en sus cuerpos algunas limitaciones o trastornos que según los médicos, eran consecuencia de las mismas causas.

Después de que salí del hospital, estuve en casa de un señor que se hizo cargo de mí por algunos años. Era voluntario que trabajaba con los exiliados, porque, según me contaba, había perdido a su esposa y a sus dos hijos en una guerra parecida a la que sufríamos nosotros en esta época. Era miembro de una organización internacional que surgió después de la segunda guerra mundial, cuya finalidad es tratar de reconstruir tanto

las cosas materiales como lo espiritual que han perdido las víctimas de las guerras en el mundo. Durante este tiempo, en un lugar llamado Quetzal Etzná, aprendí a leer y escribir. También aprendí algún trabajo práctico en el taller de madera. Pero sobre todo, aprendía a valorar de nuevo la vida que paulatinamente le fui encontrando sentido para decidir seguir viviendo. Cambié mis ideas en este sentido, pues antes de esta época no deseaba continuar viviendo; tenía metido en la cabeza el suicidio y la desesperación.

El río turbulento de mi vida, me llevaba en la corriente golpeándome contra las grandes rocas en las orillas de uno y de otro lado por donde bajaba vertiginosamente. Yo, una piedra sin voluntad me dejaba ir en el cauce, por donde poco a poco el tiempo me iba conduciendo por las etapas de la vida que la mayoría de los seres humanos tienen que travesar, sólo que en circunstancias diferentes a las mías. Fue así como llegué triste y solitariamente a la etapa de la adolescencia, cuando ocurren cambios en la vida de los seres humanos. Pero para mí fue otra etapa no menos dolorosa que las sucesivas facetas anteriores de mi existencia.

Vivía en un barrio en una comunidad llamada Los Laureles, en casa de mí nuevo protector, quien me animaba dentro de su posibilidad a seguir adelante reconstruyendo mi vida. Ciertamente en este tiempo, no me faltaban las cosas materiales necesarias, pero a pesar de todo, no me sentía satisfecho porque había necesidades que eran un vacío en mi vida. Eran parches de dolor sobre los remiendos de una vida insatisfecha. Los cambios se iban operando paulatinamente dentro de mí dentro de una situación de angustia, así como ocurrían los cambios externos y biológicos.

Aquí conocí a una amiguita que también era huérfana de padre y madre. El destino había jugado con nuestras vidas como el viento juega con las hojas secas en el otoño. A nuestra

corta edad ya habíamos recorrido buenas jornadas de un camino desolado. Ella era de otra comunidad lejana a la mía, pero los dos cercanos compartiendo un estilo de vida semejante. No hablábamos mucho; pasábamos buen tiempo juntos sin decir palabras. El destino similar de nuestra existencia y las laceraciones que llevábamos en nuestros corazones, nos hacían solidarios. Generalmente he observado que las personas que tienen similitud de vida, de intereses, tienden a buscarse, a juntarse como polos que se atraen: los jubilados en los parques, los jóvenes de la misma edad, los hombres que suelen beber, las sirvientas los días domingos, las pandillas de jóvenes, las mujeres solteras, los albañiles, los religiosos, los bandidos, etc. Pues nosotros como que adivinábamos que teníamos algo en común y nos reuníamos por las tardes simplemente para estar juntos, dos solitarios en el fondo.

Una de esas tardes, después de haber terminado nuestras tareas, nos juntamos en una esquina, en la comunidad donde vivíamos. Ella llevaba unos perros de la casa donde trabajaba.

«¡Hola!»

«¡Hola!»

Y caminamos.

«¿Cómo pasaste el día?»

«Bien.»

Y caminamos. Con las miradas hacia el suelo. Yo tirando hacia adelante cualquier cosa con el pie.

«¿Vamos a la laguna?»

Ella se encoge de hombros, le era indiferente.

Los chuchos iban adelante; ladraban detrás de la perra en brama.

Unos patojos jugueteando en el camino. Caminábamos sin hablar.

Llegamos por las orillas del pueblo, seguimos caminando

por un caminito de tierra cubierto por las hojas secas, hacia un paraje en donde se encontraba una laguna rodeada de árboles. Estaba silencioso el lugar, excepto algunos patos zambulléndose en la laguna llena de tules por la orilla. Nos sentamos sobre la hojarasca a tirar piedrecitas en el agua en calma, viendo cómo iban formándose las ondas concéntricas sobre aquel espejo movedizo; los árboles dibujados se refractaban con el movimiento del agua. El sol que caía de lado, reflejaba las plantas, así como los árboles pintados sobre aquel plano vidrioso. Comenzaba a soplar un aire fresco, que mecía las plantas acuáticas que crecían a la orilla y se llevaba las hojas amarillas de los árboles. Algunos pájaros surcaban el cielo; otros cantaban posados en las ramas con sus buches llenos anunciando el final de aquel día.

Comimos una naranja entre los dos. Ella la traía en su delantal.

La perra que andaba cerca, era acosada por los machos que se peleaban por poseerla. Uno de ellos se montó sobre ella frente a nosotros. Mi amiga se sonroja frente a aquel fragmento de la naturaleza animal. La tomo de la mano, siento que su pulso se acelera al contacto del mío. Me miro en sus ojos como en el fondo de aquel lago verde y quieto que guarda muchos secretos. Ella me mira con docilidad y con cierto cariño. Se abren las puertas de un nuevo horizonte para nosotros; vagan nuestras miradas por el amplio mundo de nuestras ilusiones abarcando aquellas lejanías llenas de nubes rojizas de la tarde. Me hundo en la profundidad de sus pensamientos tratando de escudriñarlos. Ella y yo dos cómplices, dos aliados surcando el desierto de la vida de exilio, ante el misterio de la existencia que no entendíamos y que íbamos descubriendo a nuestra manera, a la manera de dos *meb'ixh*.

Luego, el ladrido lejano de los perros, las hojas de otoño

que caían sobre nosotros, la brisa del agua que venia con el viento leve de la tarde. El mundo siguiendo su rumbo en una tarde que nos cubría lentamente con el manto grisáceo del anochecer.

Y nosotros ni una sola palabra.

De nuevo, la rutina de los días allá en ese lugar lejano, sin familia ni parientes. Poco a poco la vida fue agarrando su cauce, me fui adaptando al trabajo y a las cosas comunes a los adultos, puesto que mi niñez se iba quedando como queda el pellejo de las serpientes que cambian a cada determinando tiempo dejándolo entre los matorrales. Aún era niño en edad, pero mis responsabilidades eran las mismas que las de los adultos. Tenía que trabajar para vivir, no obstante la ayuda que recibía.

En los ejidos mejicanos de muchos lugares nos contrataban como mozos; vendíamos nuestras fuerzas de trabajo. Había aprendido que mi trabajo podía tener un valor económico, por eso dejé de vivir en las casas en donde me querían tener sólo como *meb'ixh*. El *meb'ixh* se conforma solamente con su comida y donde dormir y algunas prendas viejas que le proporcionan. Pero yo, ya podía trabajar, ya sacaba mi tarea en las fincas igual que los hombres mayores. Los conocedores de los distintos quehaceres me elogiaban al verme capaz de hacer las mismas actividades que ellos.

Mi primer trabajo remunerado fue de cortar café en la finca de un señor mexicano que me recibió en calidad de trabajador, siempre que hiciera lo mismo que los demás trabajadores pero con menos paga. Cuando me dio mi primer pago me felicitó y me aconsejó que no malgastara mi dinero como lo hacían los demás que se dedicaban a chupar. Que pensara en mi madre, en mi padre y mis hermanitos que seguramente se habrían quedado en mi lugar de origen. Que algún día podría regresar y utilizar mi dinero en algún proyecto para mi familia.

Que debería seguir estudiando dentro de mis posibilidades para que algún día pudiera llegar a ser un hombre y fundar una familia. El señor me dio muchos consejos, pero no conocía mi verdadera realidad de huérfano.

Mientras él hablaba, yo iba dando respuestas mentales a sus consejos. ¡Que supiera aquel hombre lo que había sido mi vida!

Hasta esta edad, con el producto de mi trabajo pude comprarme unos pantalones y una camisa. Hasta entonces supe lo que era estrenar algunas prendas nuevas de vestir, pero ya fue demasiado tarde. No despertó en mi la emoción que siente la mayoría de la gente al comprarse cosas nuevas. Mis emociones atrofiadas ya habían creado una insensibilidad ante las alegrías de la vida.

La desintegración de los núcleos familiares fue otro de los resultados de nuestra estancia en el exilio. Algunos miembros de muchas familias, especialmente los jóvenes, se movilizaban constantemente en los diferentes campamentos, ya sea por motivos de trabajo buscando mejores oportunidades, ya sea por la intranquilidad de no encontrar un sitio apropiado para echar raíces. De Chiapas se trasladaban a Campeche o Quintana Roo, Tabasco o hacia cualquier otro lugar de México. En el primero de estos estados, se ubicaban más de cien campamentos dispersos en la zona llamada del Soconusco. Había mucha mano de obra en competencia por los trabajos en los campos agrícolas y por la búsqueda de las tierras arrendadas para el cultivo del maíz.

No fue posible conservar el estilo de trabajos comunales debido a los distintos intereses que surgían y la mentalidad influenciada de las distintas comunidades. Había épocas en que las grandes inundaciones no nos permitían cosechar los productos para la subsistencia; por lo que debíamos intentar varias siembras en un mismo período. No siempre nos

arrendaban las mejores tierras, y a veces sólo trabajábamos para conseguir lo de los arrendamientos.

Anduve errante en muchos de estos lugares siempre con el impulso de insatisfacción que me empujaba hacia otros rumbos. Conocí los campamentos de Mayabalam, Cuchumatán, Los Lirios, La Laguna, Keste, Los Laureles, Quetzal, Maya Tecún y otros muchos en donde me metía hasta los últimos rincones para buscar las huellas de mi hermana, pero nadie me informaba de ella. En muchos lugares levanté sospechas ya que me confundían con los espías.

Siempre las mismas radiografías de pueblos que luchaban por salir adelante, remando en ese agitado mar en donde había mucha confusión entre las distintas etnias que habían llegado. Con dificultad se lograban los acuerdos en las distintas actividades de la vida comunal, especialmente en los trabajos de subsistencia, qué idioma hablar, qué religión practicar, a qué líder seguir; elementos culturales de qué etnia practicar, normas de conducta de qué grupo adoptar. Cada uno de estos grandes temas tenía sus propias complicaciones en cada campamento, especialmente en el tipo de estructura de organización comunal y bajo qué régimen de normas conducir a los grupos y a las personas. Hubo mucha dificultad en la aplicación y solución de los problemas de carácter jurídico, ya que muchos de los refugiados llegaban con características de comportamiento bien alteradas por la violencia bajo la cual habían sido sometidos. No siempre tenían comportamientos de paz y armonía, sino muchas veces de hostilidad y violencia.

Los casos más graves de problemas mentales que surgían entre los distintos grupos, eran reportados a las altas autoridades de asistencia internacional como la Cruz Roja, ACNUR, COMAR y otros, quienes después de evaluar cada caso, muchas veces remitían a los pacientes a lugares y centros especializados para su tratamiento; Entre éstos, pude ver

personas que llevaban hasta dos años sin pronunciar palabra alguna, vegetando, ausentes de espíritu. Otros se pasaban las horas hablando y hablando de las mismas experiencias como rumiando mentalmente aquellas escenas que les afectaban.

Seguramente a estos seres humanos les habían matado su parte espiritual y los habían convertido en autómatas con miradas clavadas en el infinito. Sólo Dios sabe qué había y ocurría detrás de esas miradas desparramadas en el espacio. Algunos eran desertores de alguno de los dos bandos, otros civiles, adolescentes en su mayoría. Había mujeres jóvenes embarazadas que lloraban permanentemente.

En los últimos años fui a San Cristóbal de Las Casas para continuar mis estudios, gracias siempre a mi bienhechor que se interesaba para que yo siguiera adelante. Allí permanecí por algún tiempo hasta concluir lo que llaman la Preparatoria, que equivale al bachillerato en Guatemala. Conocí la ciudad de México un par de veces en donde me propusieron continuar en alguna universidad; pero preferí regresar a mi comunidad de exiliados.

Los acontecimientos políticos de mi país iban teniendo algunos cambios. Los organismos internacionales influenciaban el desarrollo de la situación de nosotros como pueblo refugiado. De pronto consideramos que al fin podía haber cierta seguridad en nuestro país. Bajo esta perspectiva decidieron los primeros grupos retornar siempre bajo vigilancia y acompañamiento de los grupos de apoyo a los derechos humanos.

Analizando esa posibilidad de reiniciar una nueva vida, muchas familias tomaron la decisión de iniciar un retorno hacia el país que añorábamos, nuestro país.

Con mucho dolor vimos como las familias se iban desintegrando, provocando nuevas heridas entre las personas. Los hijos muchas veces tomaban la determinación de quedarse

allá, especialmente aquellos que habían nacido durante esos más de veinte años. No conocían Guatemala, y si tenían referencias de este país, eran precisamente las referencias dolorosas de que sus padres les habían informado. Los niños dibujaban Guatemala como un sitio con lugares y paisajes en donde había aviones bombardeando, con ametralladoras y bombas y gente huyendo hacia otras partes. De esta nueva generación de personas, después de despedirse de sus padres que venían hacia Guatemala, daban la vuelta hacia el Otro Lado y se iban por caminos en dirección contraria, marcando una frontera más en el fondo de los sentimientos y de la vida que rompía la relación, muchas veces para siempre, entre padres e hijos.

●●●

OX TUQAN

TERCERA PARTE

EL REGRESO

Ahora despierto como de un sueño largo, tan largo que se prolonga a más de veinte años atrás. Una noche tenebrosa, llena de pesadillas y sobresaltos, de nubes negras y aires fríos.

Aquí me encuentro de nuevo en Yichkan, el punto de partida en mi tierra natal, en la tierra de mis ancestros que históricamente me pertenece por derecho. Quiero poner en orden mis pensamientos, mis sentimientos y las experiencias para tratar de encontrar el sentido y las explicaciones de muchas cosas que ocurrieron en mi vida y en la de este pueblo. En maya se dice *txol, txolq'in*, por ejemplo, ordenamiento del tiempo.

Me pongo a reflexionar sobre los orígenes de un tipo de guerra como la que supuestamente ahora llega a su fin. Haciendo un análisis minucioso de nuestro pasado como pueblo, que ha sido castigado durante las distintas épocas de nuestra historia, el reciente conflicto armado resulta siendo una continuidad de la misma guerra que nos declararon hace veinticinco *k'atun*, solamente que con diferentes excusas, diferentes métodos, diferentes actores, pero contra el mismo pueblo, la misma sociedad maya bajo los mismos motivos: despojo, explotación, exclusión e imposición de la voluntad de un pequeño grupo, y amedrantamiento sistemático.

Revisando la historia, debo presentar ante el mundo una imagen de estos hechos reales; me doy cuenta que en aquella época de la invasión, los motivos de nuestro exterminio fueron el oro, la tierra, la fuerza de trabajo, la imposición de la religión, el arrebato cultural, el robo y el racismo. Conforme fueron pasando los *k'atun* del *q'inal*, ya bajo la denominación de siglos, se fueron consolidando los poderes de los invasores y advenedizos, marginando hasta los límites de la zona mesoamericana a sus legítimos dueños que habían llegado a un grado ínfimo de pobreza, habiendo los explotadores agotado las fuerzas del maya y convertido su figura en una

caricatura humana que les permite afirmar ahora que ya no hay mayas.

En una segunda etapa los descendientes de los primeros invasores, los mestizos, quienes en su mayoría, a pesar de ser hijos de mujeres mayas tomadas a la fuerza por la brutalidad de aquéllos, se resistieron a identificarse con su mitad maya proveniente del lado materno. Siempre aspiraron a identificarse únicamente con su mitad de origen hispánico, que dicho sea de paso, no era de la sociedad hispana más culta ni mejor seleccionada. La historia misma y los cronistas se encargan de informarnos sobre estas realidades de quienes fueron embarcados en alta mar para satisfacer sus ambiciones propias y las del imperio. Ello explica la irracionalidad con que se desarrolló la primera etapa de esta prolongada invasión, en esta parte del continente. Ello motivó y sembró la semilla desde entonces y también de las subsiguientes etapas de violencia contra nosotros como un sello, una marca del pecado original producto de ese prejuicio.

Estas ansias y deseos vehementes de un sector para negar y deshacerse de su otra mitad india o maya, se ha vuelto una obsesión para algunos, causándoles una profunda angustia de soledad y vacío en su existencia, a tal grado que ello motivó la planificación del exterminio de la imagen maya que se lleva en sí mismo, como queriendo borrar un testimonio vivo que no se desea reconocer, aún más, una parte propia pegada a sí mismo que se odia consciente o inconscientemente.

Entonces, una vez más, la guerra se planificó y se llevó a cabo con el mismo propósito de un racismo recalcitrante por parte del pequeño grupo que detenta el poder en los diferentes aspectos, bajo diferentes pretextos como en el presente caso aprovechando el momento histórico coyuntural, de una «ideología» en pugna que jamás fue entendida ni manejada por los mayas, sino siempre por el sector que peleaba por una

cuota del poder y de la riqueza.

Para nosotros los mayas y para la generalidad de los seres humanos, existe tan sólo una especie humana que habita sobre la faz de la tierra. Ciertamente hay numerosas variantes lingüísticas, culturales y étnicas, pero uno es el hombre, una la persona humana, uno el derecho, una la justicia y la igualdad ante la ley. Las leyes escritas así lo dictaminan, seres humanos iguales en derechos y obligaciones. Pero muchas veces estas sentencias escritas en las leyes de ciertos países, sólo quedan plasmadas en el papel de una manera teórica e inoperante, porque en el terreno de las acciones son otras las prácticas.

Sin embargo, a estas alturas de la historia del género humano, cuando el término 'raza' se ha erradicado del vocabulario universal, cuando todas las naciones abogan por la dignificación de la persona y cuando la interacción biológica y cultural en el mundo camina hacia un mestizaje generalizado, hay quienes todavía se aferran a las ideas de razas puras y superiores; y esas ideas los conducen a cometer actos de barbarie como los que ocurrieron aquí en este período negro.

Este estilo de comportamientos se encarna perfectamente bien en uno de los personajes de este relato, el General, quien fue uno de los artífices de esta diabólica obra de etnocidio llevada a cabo en las tierras altas habitadas principalmente por población maya.

Una mañana al levantarse el General después de una noche de insomnio, entra al baño de su lujosa mansión. Malhumorado se acerca al lavamanos y de pronto levanta la cara hacia el espejo que le está mirando o más bien mira su imagen, a solas ante este infeliz espejo que no tiene la culpa de ser un invento sincero con todos los mortales. Se pasa los dedos por aquellos bigotes tiesos; la cabellera lacia o más bien como se dice en chapín «espinudo», la protuberancia de

la boca que le hace recordar a los que él llamaba «indios trompudos», aquella cara desencajada por el desvelo de la noche, quizá por la voz de la conciencia que no le había dejado dormir como el sonido de un tambor permanente; con la frente surcada por profundas arrugas horizontales, cejas arqueadas y gesto grotesco que dibujan fielmente el temperamento iracundo que caracterizaba al General. Aquella mañana era una de las en que había amanecido con los signos más negativos de su personalidad, más sensible hacia los rasgos de esa mitad que él odiaba de sí mismo. Desde el fondo de su garganta extrae unos verdes escupitajos y los lanza con fuerza contra su propia imagen en el espejo, como quien desea deshacerse de algo que lleva dentro, acto seguido toma el florero de porcelana y con toda su fuerza lo estrella contra aquel enemigo mudo con marco dorado que cayó hecho chayes en el piso, como caerían más adelante las comunidades hechas añicos en las masacres bajo la misma fuerza enfermiza.

Los sirvientes, al oír el escándalo que provenía desde el sanitario, se persignaron con un «¡Dios nos libre!», porque conocían bien a su amo cuando era víctima de estos períodos de decadencia moral. En tanto que él, sentado en el sanitario con la cabeza entre las dos manos, estaba siendo «iluminado» para llevar a cabo uno de sus planes más infernales, el de «Tierra Barrida». Su odio hacia nosotros los indígenas había llegado a su punto máximo; sólo se compara con lo que habría motivado a Hitler a tomar la decisión de exterminar a los judíos en aquel tiempo.

La decisión estaba tomada, después de haberles pateado el trasero a algunos sirvientes, sale precipitadamente hacia su despacho aquella mañana y convoca de urgencia a sus asesores. Era prioritario elaborar el plan de acción, el plan estratégico bajo el pretexto de «seguridad nacional» y contrainsurgencia a cuya sombra se llevaría a cabo el

etnocidio, la desaparición de los mayas sobre la tierra.

Esa angustia de soledad se comenzó a experimentar desde los primeros tiempos de la colonia, ya que los mismos españoles negaron su apoyo a los hijos de indígenas con españoles por una parte; y por la otra, los mayas no reconocían a éstos como parte de su grupo. Esto generó la exclusión de ellos por parte de la corona española de los beneficios como derecho a la tierra, al repartimiento de otros bienes, que posteriormente se extiende a la carencia en los aspectos culturales, históricos, ecológicos y espirituales. Y como resultado de ello, nace un sentimiento y unas actitudes «ladinas» que es una característica peculiar en esta parte del mundo de la relación entre las dos sociedades que conviven aquí, y que debe ser un tema profundamente analizado para la construcción más adelante de una nación integrada por todos los componentes sociales. Por fortuna estas actitudes ladinas no las podemos confundir con raza, grupo étnico, ni situación de mestizaje. Un alto porcentaje de la población es mestiza, pero por ventura ya no quedan muchos «ladinos», porque esto es un concepto, una postura, es una predisposición y una ideología asociada al racismo que desgraciadamente termina en acciones como las que hemos descrito y como las guerras de que somos víctimas los mayas a lo largo de nuestra historia.

Por lo general la actitud ladina pervive entre aquellos seres que conforman los círculos de poder económico, militar y político, porque son ellos quienes protegen sus privilegios y desearían pertenecer a otros pueblos y otras sociedades ideales que construyen en su mundo hipotético. Muchas veces se hace hasta lo imposible para lograr desligarse de este «pueblo de indios», creando construcciones ficticias de genealogías por ejemplo, o el pretender eliminar esa contraparte biológica.

Ni los mayas tenemos problemas de identidad, ni los mestizos tampoco. Porque tanto mayas como la mayoría de

mestizos, llevamos el mismo estilo de vida: comemos las tortillas, los tamales, el frijol, escuchamos la marimba, gozamos nuestras ferias patronales, compartimos nuestros mitos, cuentos, leyendas, bailamos el son, gozamos viendo a nuestros niños vestidos de inditos el Día de Guadalupe, para mencionar algunos aspectos que compartimos. No nos sentimos ajenos a este país que es peculiar. También somos explotados por los mismos patronos y sobre nuestras espaldas construyen sus riquezas; somos sometidos a cumplir con los impuestos, afrontamos por igual las alzas del costo de vida que provienen de ellos. Debemos aceptar sus pésimos servicios de telefonía, electricidad, transporte, atención hospitalaria y otros productos y servicios al precio que a ellos se les antoje, o sea, que tenemos enemigos comunes: ellos son los generales, nosotros somos la tropa; ellos son productores, nosotros sus consumidores; ellos en las cúpulas del gobierno, nosotros los que votamos para ubicarlos en esos puestos.

La unidad nacional no es la que ellos predican que debe hacer el pueblo, mientras salen a otros países a gozar y depositar sus cuentas bancarias. Unidad nacional habrá cuando exista una repartición de los bienes de la nación en forma equitativa; cuando los salarios sean justos para todos los mayas y no mayas; cuando terminen los privilegios para un pequeño grupo y cuando el Estado deje de estar al servicio sólo de ellos y cuando desaparezca el paraguas de la impunidad bajo cuya sombra se acogen para burlarse de las leyes de este país. Entonces habrá paz.

Otra razón que demuestra que esta guerra fue con motivos racistas encontramos cuando revisamos el historial de la misma, cómo se originó y quiénes la iniciaron. La historia indica qué elementos de las fuerzas armadas inconformes con el repartimiento del botín en forma equitativa fueron los que

lo empujaron a una rebelión que comenzó en la parte oriental del país, entre ellos Turcios Lima, Yon Sosa y otros que fueron los primeros alzados en armas y en organizar la subversión y no precisamente mayas que hayan ocupado puestos claves de liderazgo en el movimiento. Claro, posteriormente fueron involucrados los mayas, a quienes se les ofreció salvar de la miseria en que se encontraban y a quienes se les prometió cuotas de poder si engrosaban las filas de la guerrilla; pero era un engaño más para atraerlos y darles el sustento humano que los otros necesitaban. El motivo de la miseria maya siempre ha sido utilizado por muchos, como un anzuelo para atraer beneficios: allí están muchos pidiendo dinero a nombre de los mayas en la actualidad.

Pero ahora que se llega al final, ahora que se sientan a la mesa de negociaciones y firmar la paz, «su paz», pregunto: ¿En dónde están los mayas comandantes? ¿En dónde están los mayas que negocian? ¿En dónde están aquellos mayas comunistas e ideólogos?

«¡Mi sombrero!» se dice aquí en este país. Los estudiantes tienen otra frase que dice «¡Aquí está tu son, Chabela!» (Es nuestra manera de indicar un rechazo rotundo.) En la mesa sólo ladinos, nada de «indios». Nunca existieron comandantes mayas, ni estaban dentro del diseño de la lucha marxista-leninista de los guerrilleros. Suponiendo que los izquierdistas hubieran ganado el poder a lo largo de estos años de guerra, jamás lo habrían compartido con nadie que huela a caites, a morral, a indio. ¿Por qué? «Son lobos de la misma loma», dice el dicho popular. Son los mismos. Por eso ahora se entienden perfectamente bien en torno a una mesa, simulando ante el mundo firmar una paz como otro astuto negocio más, otro producto «ladino» más. Todo es posible si de por medio hay dólares que vendrán por chorros de diferentes partes del mundo.

Mientras tanto, yo con mi montón de muertos. Mi montón de viudas, cementerios clandestinos que van apareciendo, huérfanos que se van multiplicando, desplazados, exiliados, lisiados, enfermos, tristes y desamparados. ¿Qué pasará? ¿Nos indemnizarán? ¿Construirán hospitales, escuelas, talleres, laboratorios, asilos o centros de trabajo para nosotros? Porque son éstas las tarjetas de presentación para pedir dinero a nuestro nombre.

Yo recojo los restos de la cosecha, lo que quedó después que pasaron los segadores a recoger las espigas. Voy desgastándome sobre la tierra en este Yichkan dentro de otro plan que se llama aldea modelo, polo de desarrollo, como estrategia de control sobre mí, un cerco llamado «plan de reconciliación» de una sola vía. De nuevo aquí me tienen abandonado a mi suerte, olvidado después de los acuerdos entre ellos, que se garantizaron mutuos beneficios, que pronto diluirán sus efectos como se diluye la alegría del arco iris después de la tormenta. «Borrón y cuenta nueva» se dice. Amnistía general, para que nadie salga lastimado, aunque hayan masacrado a miles. Al fin y al cabo los muertos ya están descansando en «paz». Pronto se olvidará todo, porque «El tiempo todo lo borra», dice una vieja canción. Esa ha sido siempre la táctica, dejarlo todo al tiempo. «La historia me juzgará», dicen.

Hoy es el 29 de diciembre. Expira un año más en el calendario que sustituyó mi antiguo *txolq'in*, que marca *hoyeb' K'ana'*, este día según los abuelos. Oigo en las noticias que dentro de ese palacio de gobierno ante el que caí y perdí el conocimiento sobre el pavimento hace muchos años, se celebra ahora una firma de paz.

Me alegro mucho al son de una marimba triste que guarda esa mi tristeza de pueblo oprimido; caen mis lágrimas y pienso en el costo de esa paz para nosotros.

¡Gracias al Ajaw! Ojalá que sea en verdad una paz real y duradera. Sólo Él es el dueño de la paz, esa paz que siembra en el fondo del corazón de los hombres, la paz que implica un cambio de mentalidad y cambio de actitudes. De esa paz le pido a Él, no como la da el mundo, no como la dan los hombres. Hasta ahora, debido a esas actitudes y mentalidades hacia los mayas, hemos tenido que sobrellevar las consecuencias de estas prácticas por parte del grupo que tiene el poder en sus manos. No pido sólo el silencio de las malditas armas que me dejaron sordo. Ahora que se callaron, deseo que comience la música, la sinfonía, la armonía de la palabra, de los instrumentos, de la concordia y del entendimiento. Tal vez algún día aprendamos a decir las cosas con la palabra, *q'anej*, que dignifica al ser humano. Lo otro, las balas, envilecen, nos llevan al nivel de lo irracional.

Tal vez por eso los que tienen el poder, nos ven y somos considerados enemigos de la nación, somos excluidos de ella, no pertenecemos ni participamos de sus pensamientos, de sus símbolos, de sus beneficios y de sus riquezas. Tampoco participamos del sistema de autoridades porque no tenemos acceso a ello a pesar de que los mayas y mestizos pobres constituimos la mayoría aquí. En mi país, pienso ahora desde Yichkan, es como si existiera un gran pueblo sin gobierno y un pequeño gobierno sin pueblo. Entre el pueblo y el gobierno hay una barrera tan grande, tan infranqueable, que hace imposible la construcción de una nación para todos, porque los intereses de los que se apropian del Estado no coinciden con los intereses del pueblo. Los que han ocupado el gobierno de la nación en las distintas épocas, han sido personas que no se identificaron con su pueblo; han construido muros de división entre su clase y su pueblo. Por una parte, el gobierno no reconoce su pueblo que tiene, añora tener un modelo de pueblo y un modelo de sociedad de acuerdo a sus aspiraciones

foráneas. Por la otra, el pueblo no se siente apoyado por el Estado que debe ser para todos al servicio del bien común. En los grandes eventos, siempre ese sector del pueblo que es maya, no aparece; ni aparece en los momentos de las grandes decisiones. Los mayas que tienen su propia historia, que tienen su cultura, que tienen su identidad, no entran en el esquema ni la escala de valoración de los gobernantes, ni les permiten el acceso a los mayas a compartir el poder económico y político. Esto puede considerarse uno de los motivos de la guerra; quizá ahora con la firma de la paz todo cambie ¡Ojalá! Que ya no haya cultura dominante sobre culturas dominadas.

Los mayas tenemos símbolos ancestrales a los que nos aferramos como pueblo, y que nos satisfacen las necesidades de identidad. Mas la educación planificada por el ladino para nosotros no nos presenta con claridad ni con consistencia los símbolos ni la realidad de un nacionalismo conjunto, más bien nos provoca distanciamiento, confrontación, separación y aislamiento. Debido a esto no nos hemos entendido, no nos hemos podido poner de acuerdo, porque sólo ha habido una voz que habla, una comunicación de una sola vía. Se nos han presentado alternativas de métodos integracionistas y asimilistas de nosotros hacia ellos en una sola vía. Pero ¿quién debería de integrarse?, nos preguntamos, ¿la mayoría o la minoría?

Algunos gobernantes, cuando ven el rechazo hacia estos planes de domesticación de un pueblo, se rasgan la vestidura. Y desde sus altos puestos se sienten con derecho de clasificar a la sociedad entre «buenos y malos» guatemaltecos. Obviamente, ellos se ubican entre los buenos, igual que aquéllos que son dóciles y caminan sin cuestionar hacia la aceptación de su plan de ellos, y malos los que se resisten a integrarse a sus modelos de pueblo gregario.

Estamos metidos a la fuerza dentro de un Estado que nos

asfixia y nos estrangula culturalmente, no comprendemos las aspiraciones de una *élite* ladina que nos controla y nos hace practicar sus sistemas en el campo de una mentalidad que no corresponde a nuestra forma ancestral de ver el mundo.

LA PAZ

Al ubicarme de nuevo aquí en el Yichkan, cierro el círculo de esta historia mía, y me pongo a reflexionar sobre muchas cosas con mi comunidad. Otra ola desconocida e invisible del destino, la ola impersonal que me ha arrojado hasta esta playa en donde tendré que buscar una parte más segura para no naufragar. Es como los altibajos del flujo y reflujo de la mar de mi existencia que juega con la barca de mi pobre vida. Siempre un prófugo, ya que me consideran el culpable de todo esto que ha ocurrido. Yo que soy ese ser ignorante excluido del sistema que planifica y elabora los procesos y los sistemas: un indio, analfabeta, pobre. Yo soy quien carga con la culpa de una ideología que provocó la guerra durante más de treinta y seis años.

Ahora necesitan un chivo expiatorio, uno a quien echarle la culpa. Total que para eso nos llaman indios, para eso nos utilizan como pretexto para todo lo que les conviene. Ahora que se reconcilian en torno a una mesa de negociaciones, hacen caso omiso de lo que se dijeron y se hicieron los unos a los otros, pero yo sigo siendo el culpable. Eso mismo ocurre entre ellos después de una contienda electoral, después de pequeños problemas entre ellos. Al final es lo mismo; son los mismos que fingen estar divididos, pero en el fondo, son éstos puros cuentos, puros simulacros.

Nosotros somos «los ignorantes», somos los perseguidos por una ideología de las potencias, y nos atribuyen las discrepancias entre Este y Oeste; entre Norte y Sur; entre ricos

y pobres, entre comunismo y capitalismo, entre derecha e izquierda. ¡Qué irónico! Cómo unos pobres campesinos dedicados a proteger, conservar, practicar su cultura de paz, de hermandad, sin armamentos, sin estrategias bélicas y sin acceso al sistema militar, van a ser los que sostengan por mucho tiempo una guerra. Eso no es posible a la luz de la lógica común. Sólo se entiende a la luz de la lógica del sistema de exterminio que se ha impuesto desde hace mucho tiempo. Es fácil echarle la culpa a aquél que no puede hablar, al considerado último en la escala social, al que siempre se le ha despojado, a ése que acepta todo, es el causante de todo lo malo que ocurrió. Es porque para el sistema era necesario cambiar ahora los métodos, darle un nuevo giro a métodos más violentos y eficientes; ensayar un nuevo enfoque ya que los métodos anteriores como el absorcionista, el integracionista, el asimilista y otros no habían dado resultado. Ya habían sido muchos los fracasos en intentar desaparecernos de una vez; pero ahora, era necesario pedir más dinero, conseguir bajo ese pretexto el enriquecimiento de los mismos poderosos. Era necesario simular una paz, simular un acuerdo, al fin y al cabo todo queda entre nosotros. Negociémoslo, pero siempre sin ellos, dicen sus dirigentes:

La eterna justificación de sacar a los indios de la miseria nos ha dado buen resultado. Los países se compadecen de su pobreza, de su miseria, de su ignorancia y nosotros recibimos los dólares, los millones de donaciones. Nosotros los manejaremos, los administraremos, para eso somos los amos, los patronos y los que saben. Al fin y al cabo somos nosotros los que disponemos qué se va a hacer, cómo se va a hacer. Nosotros los ladinos que iniciamos la guerra como una justificación para su exterminio, la guerra como pretexto para obtener un objetivo oculto que hemos acariciado por más de cinco siglos. Nosotros podemos disponer de nuevas

estrategias, de nuevos engaños ante el mundo, porque al fin y al cabo, nosotros, practicando este simulacro de estar divididos en dos bandos, siempre seremos los que salimos beneficiados, mientras que ellos serán los eternos perdedores.

¿Cuándo vamos a compartir con esos indios el poder? ¡No, nunca, jamás! Así se planifica en los salones llenos de luces y cristales, llenos de vino en los brindis de la cúpula del poder. A los indios hay que mantenerlos en la periferia, la ignorancia, nada de escuelas, nada de alfabetización, nada de derechos, nada de buena salud. Porque un pueblo ignorante, temeroso, hambriento y enfermo, es mucho más fácil de dominar, de domesticar.

Mientras los organismos internacionales están en el país, hagamos como que tenemos buenas intenciones de mejorar las cosas, formulemos un discurso que esté de acuerdo con sus intereses. Para eso somos hábiles; hay quienes nos preparan los mensajes, pero sólo para «taparle el ojo al macho», como decimos en buen «chapín». Pero en el fondo, más bien destruyamos sus valores, quebrantemos su estructura cultural, convirtámoslos en seres alienados para que se avergüencen de autollamarse mayas, de usar sus dialectos, de ponerse sus trajes, de practicar su religión, de todo lo que parezca indio. Tenemos un instrumento muy bueno para eso, la educación, ese tipo de educación que ha servido para cambiar su mentalidad y ponerlos dóciles, hay buenos asesores para eso.

Nada de mayas, eso no, los antiguos mayas que fueron científicos, astrólogos, artistas, matemáticos, arquitectos, hace tiempo que desaparecieron de la tierra. Ahora ya no hay mayas, lo único que queda son un montón de indios iletrados que nada tienen que ver con la antigua civilización maya, concepto que explotamos nosotros para nuestro beneficio. Éstos son semejantes a las ruinas que dejaron aquéllos; son solamente

ruinas humanas que sirven para atraer a los turistas que generan grandes divisas para nuestros negocios con sus pueblitos pintorescos y pobres, su artesanía, su folklore. Tenemos una institución que le saca el jugo a todo esto, para nuestros negocios hoteleros, nuestras agencias de viajes y restaurantes que dejan millones de divisas.

En tanto ellos son los consumidores de nuestros licores, de nuestras cervezas, de nuestros cigarrillos y cuanto producto dañino que les podamos inculcar a través de nuestros medios de comunicación masiva como un sistema bien estructurado. Hay que cambiar su mentalidad, convertirlos en otros seres, enajenarlos de su identidad. La meta es que ya no se oiga el nombre de mayas, de esos indeseables sobre esta tierra. El despojo de sus derechos históricos constituye nuestros derechos por herencia de quienes vinieron a «conquistar» limpia, honesta, justa y legalmente estas tierras. Y si tienen dudas, pues que lean la historia, las crónicas sesgadas a nuestro favor por supuesto. Nada de nombres mayas en este país, mejor a los lugares, calles, pueblos y nombres comerciales pongámosles nombres extranjeros, en idiomas hegemónicos, no en dialectos indios porque nos da vergüenza utilizarlos; qué deshonra, qué vergüenza para nosotros ponerle la calle Cikumba; o la avenida Tulum o el parque Toninha, Yichtenam, Chukuljuyub' o erigir un monumento a la memoria de personajes salidos de sus grupos, no. Debemos empañar su imagen ante los organismos internacionales que reconocen sus méritos, proponiendo nuestros propios candidatos en los eventos y las condecoraciones, con tal de negarlos ante el mundo. Debemos hablar en pasado al referirnos a ellos; no es correcto hablar de mayas en el presente. A ésos hay que ignorarlos, negarlos.

A los guerrilleros canches se les dignifica, se les considera interlocutores, se negocia con ellos aunque no tengan

representatividad. Mientras que a esa masa anónima de indios en cuyo nombre se hace la paz, ésos que sigan errantes en las montañas, lo más que podemos hacer es concederles el privilegio de que retornen a nuestro país después de tantos años de exilio.

Digamos ante las naciones que son «nuestros inditos», que vamos a darles paz aunque no les demos tierra, aunque no les demos educación, aunque en nuestra Constitución no aparezcan sus derechos. Es suficiente con que les permitamos que regresen y midámosles unas cuantas cuerdas de tierra, construyámosles una aldea modelo, unos polos de desarrollo y algunos sus líos de lámina de zinc para que hagan sus galeras; no deben vivir en casas dignas, no. Siempre han estado conformes con poco; no necesitan mucho. Les hace daño darles todo lo digno. Eso se llama paternalismo; es enseñarles a ser dependientes. Eso va en contra de su dignidad humana. Por otro lado, está comprobado que crearles nuevas necesidades es sólo convertirlos en seres consumistas. Así planifican nuestros asesores, nuestros ideólogos y estrategas. ¿Para qué les vamos a dar mucha tierra? La tierra es para nuestros amigos, nuestros aliados, para los generales, los que defienden con «heroísmo la soberanía nacional» para los de la cúpula del agro. Ellos saben hacer producir la tierra y la saben tecnificar con la mano de obra de los indios. Si estos inditos llegan a tener tierra, ¿de dónde sacaremos después mano de obra barata para nuestras fincas, nuestras haciendas?

Y yo me pregunto: ¿Acaso no andan ustedes pidiendo dinero en el extranjero? Eso también es pedir limosna en nombre de un pueblo, es robar. ¿Cómo se llamaría depositar en sus cuentas personales lo que envían de los países amigos? ¿Qué nombre recibiría el usar el poder para enriquecimientos ilícitos que han hecho todos los gobiernos de Chapinlandia

en el pasado? Eso es perder la dignidad cuando lo único que les preocupa es andar buscando por el mundo «ventanillas abiertas» para tender la mano, en vez de detener el endeudamiento sobre las espaldas del pueblo. ¿Díganme cuánta donación recibió el gobierno de aquel demagogo que se burló del pueblo, y qué hizo? ¿Cuánto dinero recibió el aprendiz de tirano y a cuenta de quién lo metió a los bancos extranjeros? Sus cómplices de ahora, ¿qué han hecho para averiguar y deducirles responsabilidades a todos ellos ante los reclamos de todo un pueblo sumido en la miseria por su culpa? Como ya indiqué: «Todos son lobos de la misma loma». Se tapan con la misma chamarra.

¿Que estoy en contra de la paz, que soy desestabilizador, agitador, mal guatemalteco, decís? ¡Claro que sabés que no!

Si hay alguien que durante todos estos años ha pasado rumiando ese concepto de paz, soy yo como pueblo. Porque entiendo perfectamente que sólo en el escenario de la paz, puede el hombre civilizado construir su vida de ser humano: dentro de una verdadera paz sin sesgos, no como los sesgos de la historia que inventan algunos de sus historiadores. La paz sin justicia social no es paz verdadera. Esa clase de paz, claro que no la quiero.

Por supuesto que nadie más que yo, que he sufrido en carne propia los flagelos de una guerra injusta—aunque no hay guerras justas—ansía una paz verdadera. No una «paz de papel» así como llamamos aquí los acuerdos entre ustedes. Sólo el Ajaw sabe cuánto he ansiado esa paz, paz con justicia. Si decido regresar ahora a esta mi tierra, que me corresponde por derecho históricamente, no es por recibir una dádiva que me ofrecen ustedes, es porque creo que sólo aquí en el país puedo iniciar una vida diferente de paz, de progreso, de libertad e igualdad que la voy a construir exigiendo el cumplimiento de mis derechos como ser humano y como

grupo que busca su propia identidad de pueblo.

Sólo el Ajaw, Dios, sabe a qué precio he tenido que comprar la paz que yo busco: más de ciento cincuenta mil muertos; más de cien mil huérfanos hermanos míos deambulando por los pueblos y los caminos; sin padre, sin madre y sin quien les tienda la mano; más de un millón de desplazados internos y externos huyendo para siempre de la represión y de la tortura; multitud de madres viudas llevando la cruz del dolor con sus hijos a cuestas sin el apoyo de los gobiernos ni de sus instituciones; más de cuatrocientas comunidades quemadas como prueba de esa «tierra barrida»; decenas de cementerios clandestinos que día con día aparecen en la geografía de los mayas; multitud de vírgenes mayas y no mayas violadas con salvajismo e irracionalidad; muchísimos niños nacidos de esas violaciones, producto del abuso.

Y así les puedo enumerar acciones brutales que sólo son producto de un sistema podrido y sanguinario en contra del pueblo maya desde hace mucho tiempo. Más bien es una vergüenza ante la humanidad entera, un asomo al abismo de los primeros albores de la etapa de la barbarie.

Todo eso y mucho más ha quedado en el silencio, y ustedes celebrando su banquete, brindando por una paz de ustedes que la han fabricado sin mí, sin mi palabra ni mi presencia. Ése es el precio que me tocó pagar como pueblo; ése es el aporte mío. ¡Cómo no voy a querer la paz! El establecimiento de la paz no es un trofeo, no es una victoria ni una condecoración a que se aspira para obtener el aplauso de la comunidad internacional, sino que debe ser una vergüenza de que hasta ahora en las puertas del siglo veintiuno, están dejando la etapa de canibalismo y de irracionalidad. Ello debe suponer trabajo y seriedad en la reconstrucción de la sociedad, de toda la sociedad sin privilegios de grupos o sectores. Que el Estado busque el bien común, dando prioridad a aquéllos

que nunca han sido atendidos, que siempre han sido marginados de las atenciones. Que los bienes de la nación se distribuyan en forma justa y equitativa para todos. Solamente así habrá paz, ustedes lo saben bien, que se terminen los privilegios y la impunidad para un pequeño grupo.

No fueron los mayas quienes planificaron, iniciaron, llevaron a cabo esta guerra; fueron los inconformes con la distribución del botín en las cúpulas del poder. Luego con el pretexto de una ideología fueron a empujar a los mayas a que se mataran entre sí, porque mayas murieron de los dos lados. Sangre maya tiñó la tierra, los ríos y llenó las fosas comunes de los cementerios clandestinos. Si es cierto lo que afirman de que los indígenas son culpables de la guerra ¿por qué ahora no aparece la firma maya en la negociación? El pueblo será testigo de dónde van a parar esos millones de dólares que vendrán en nombre de la paz en el futuro. Que las instituciones del Estado se dediquen a hacer cada una lo que le corresponde: que la educación la haga el Ministerio de Educación, que las carreteras las haga el Ministerio de Comunicaciones y la salud, la atienda el Ministerio de Salud, etc. Que esas donaciones no vayan a enriquecer a los mismos de siempre, que ya están acariciando esa posibilidad al amparo de la impunidad de que han gozado siempre.

La historia demostrará si ustedes, los de ahora, pueden darme la paz con justicia, la paz tomando en cuenta el derecho. Porque los otros, los de ayer, ya demostraron lo que pudieron hacer; ya se llenaron los bolsillos; ya se llevaron su tajada. Ellos viven bien. Tengo fe; por eso regreso; tengo esperanzas, por eso estoy aquí, pero sobre todo, tengo amor, un gran amor a esta tierra, a ésta mi Patria. Demuestren ustedes que no son iguales a los otros, que fueron diferentes, haciendo valer lo que reza el refrán «Obras son amores y no buenas razones».

Si tienen duda de dónde estoy, búsquenme en la cara de

cada lustrador que les limpia las botas, en la cara de cada vendedor de números de lotería que proliferan en las ciudades, porque no tienen otra cosa que hacer; en cada limpiacarros, en cada pordiosero que ha invadido las ciudades. Allí estamos, allí deambulamos en las calles, sin oportunidades de ir a una escuela, trabajando de tierna edad. No he muerto, sigo andando por las calles y las avenidas de las ciudades, tocando las puertas de casa en casa. Les invito a visitar los lugares sofisticadamente denominados como grandes cinturones de miseria. Allí estoy viviendo en champas, en casas de cartón, durmiendo en el suelo, comiendo lo que voy encontrando en los basureros que han proliferado en las distintas zonas de la ciudad, en donde ando disputando con los buitres, los chuchos y las ratas cuantas sobras de los alimentos y deshechos.

Aquí estoy, recibiendo lo que las buenas gentes, los otros pobres me regalan. Los que saben de la pobreza se compadecen de mí, porque entienden las causas de esta vida que llevo. No cuestionan; llevan paz en sus corazones. Cuando dan algo, no esperan nada a cambio. Ellos son los bienaventurados porque dan de comer a los que tienen hambre y sed de justicia como yo. La paz viene después de socorrer a los miles de *meb'ixh*, a las miles de viudas que deambulan por los caminos del mundo con sus hijitos a cuestas, buscando la tortilla de cada día.

La verdadera paz no es aquélla que se conquista como un trofeo con la rúbrica en un papel que tiene duración momentánea, no. La verdadera paz es la que se construye día a día conforme se va reconstruyendo la nación maltrecha por la guerra, la que es producto de un ladrillo tras otro en la construcción de la nacionalidad con todos los habitantes y con todos los esfuerzos: en donde no se quede nadie, en donde se levanten todos, en donde se llame a todos. Con los granos de maíz de cada uno, se construirá una mazorca.

La paz, mis amigos, no es la que baja a través de la tinta de una pluma de oro, sino aquélla que nace del corazón, de la voluntad y de la comprensión. Es la paz que trae la tranquilidad de la conciencia, la paz que trae la justicia, y no la paz que avala «borrón y cuenta nueva», tampoco la paz que dan las armas, ésa que vi en tantos cadáveres durante mi huida, esa paz de los cementerios clandestinos, la paz como producto del silencio y la mordaza al hombre que no reclama sus derechos, esa paz que hace más pobre el espíritu, no. La paz que busco es aquélla resultante de la convivencia en respeto, armonía, y unidad. Aunque seamos diferentes, debemos considerar que somos iguales en derechos. Es la paz que resulta de decirte «hermano», aunque no seamos iguales en color, raza, ideas. Es decir, vamos hacia adelante, construyamos metas conjuntas, construyamos amistad, construyamos igualdad, construyamos lo que no nos han permitido construir

Construyamos para nosotros y nuestra patria juntos lo que podemos hacer juntos, y por separado lo que debemos cada uno hacer por separado. No siempre debemos hacer las cosas por iguales, porque recuerden que somos un pueblo con riqueza cultural y pluriétnica. Ya no construyamos para los de siempre, para los que han vivido de nuestro sudor y de nuestra sangre. Queremos paz en un sistema justo, en un sistema equilibrado, en un sistema que busca el bien común. La paz supone cambios: cambio de actitudes, cambio de mentalidades, cambio de proceder. Supone una predisposición de aceptación al otro tal cual es, darle al otro lo que le corresponde en la justa medida. Supone la justa distribución de los bienes y de los productos del trabajo. Ésos son los elementos de la paz. La paz no es gritar a los cuatro vientos levantando la bandera del diálogo, de la reconciliación y la concertación con una mano, mientras que se pisotean los

derechos de los otros; mientras se tapa la boca del pueblo como lo hacían los demagogos del pasado.

¡Qué fácil! Se me pide ahora olvidar el pasado en nombre de una reconciliación en donde siempre salgo perdiendo.

¡Reconciliación! En toda reconciliación hay ofensores y ofendidos. Hay que pedir perdón. ¿Quién debe pedir perdón aquí?

Se me pide no remover las aguas estancadas de mi propia historia, porque esa historia nadie la quiere contemplar en toda su crudeza. Porque esa historia quizá trae remordimientos para muchos. Que eso es rencor, que eso es provocar resentimientos, es revivir viejas heridas, que es mejor callar, olvidar y aceptar sin levantar la voz. Que yo debo dejar todo como está; de lo contrario soy merecedor de los calificativos de «mal guatemalteco», resentido y racista. No olviden quienes así hablan, que yo soy producto de mi historia, de una larga historia en el tiempo, y de un lugar bien definido. Yo sí tengo historia; no soy el advenedizo, no soy el intruso, soy de aquí y me llamo maya. Cinco mil años de raíces en esta parte del mundo. No puedo acceder, porque debajo de esas aguas aparentemente tranquilas del tiempo que pasa, de esa reconciliación de una sola vía, quedó otra realidad, allí están enterradas las memorias de miles de hermanos míos, de miles de parientes míos, de miles de mujeres, niños y hombres indefensos. Lo siento; no soy de los que olvidan a quienes dieron su vida injustamente por algo que no era de ellos. En el fondo de esos pozos profundos que ya se taparon con la hierba, yacen montones de huesos, unos sobre otros, apilados como montones de leña que claman justicia. La santa tierra es testigo; guarda en su seno los numerosos cementerios clandestinos, en donde fueron a parar en forma anónima, en forma colectiva, en forma anulada esas identidades personales. Ahora no se puede decir: «Aquí yace Xhunik Lapin, Paltol

Exhtep, Torol Anton, Wel Ixhtup...» No sé en qué cementerio, en qué árbol, en qué río caudaloso, en el cráter de qué volcán o sobre qué paraje quedó su cadáver. Para mí como maya, no debe haber olvido, porque el pasado me alimenta, porque el pasado queda aquí en mi memoria. Nosotros usamos la palabra para archivar nuestro pasado. Nuestros métodos son orales que salen de la memoria. Nosotros construimos nuestro futuro con vista al pasado, a diferencia de otros que caminan hacia el futuro viendo hacia el futuro.

Yo hablo con los espíritus de mis muertos; les hablo en mi idioma, les hablo desde aquí. Qué pensarán ellos si ya no me comunico a través de mi candela, de mi idioma, de mi pom en los cementerios, sobre el *witz ak'al* (monte). Que soy un malcriado, un irrespetuoso, un malagradecido, uno que dejó de pertenecer a ellos, que soy un ladinizado. ¡Eso no!

Se me pide también soñar. Que sueñe, que imagine cosas grandes y cosas agradables, cosas inexistentes, es decir, sólo sueños. Con eso me han venido engañando durante estos muchos *k'atun*, soñar y recibir espejitos, o soñar que allá arriba está un cielo que me espera y por eso no debo pedir nada aquí en la tierra; que queden mis derechos pisoteados por los otros. Los sueños son buenos cuando son posibles de convertirse en realidades. Se concretizan cuando dejan de ser etéreos, teóricos, abstractos, simples imágenes que flotan en el aire. Cuando quienes me piden soñar me den las herramientas para lograr realmente aquello que vislumbro en lontananza, quizá sea útil; pero si me piden soñar para apartar la mirada de la realidad y distraerme en ilusiones imposibles, esos sueños sobre sueños, son espejismos fabricados por los de siempre.

Hoy fui a una iglesia por la mañana. El predicador, hablando de la paz, recomendaba con insistencia al pueblo que pidiera perdón, que buscara la reconciliación y la aceptación de la voluntad de Dios.

Y pienso: nada ha cambiado. Lo mismo que hace cinco siglos. Los mismos que en lugar de procurar el bálsamo para el cuerpo y para el alma, crean en nosotros sentimientos de culpabilidad, complejos de ser los causantes de todos los males. Los mismos instrumentos que apoyaron la invasión, ahora siguen apoyando este nuevo sistema, que persigue los mismos fines. Justifican también esta otra etapa del exterminio como justificaron el de aquella época. Nos insinúan que nosotros tuvimos la culpa, aunque debo aclarar que no son todos. Hay numerosas excepciones; sería injusto meterlos a todos en el mismo costal para generalizarlos. Si no, ¿en dónde quedaría la memoria de un Monseñor Oscar Arnulfo Romero, de un padre Hermógenes López, de un pastor Manuel Saquic Vásquez, de una antropóloga Myrna Mack, de un dirigente sindical Gonzalo Ac Bin, de una hermana María Mejía, de un norteamericano William Woods, de un catequista Emilio Caal Ich, para mencionar solamente unos pocos ejemplos de los muchísimos mártires y héroes que elevaron su palabra de protesta? ¿En dónde quedarían las listas interminables de las mujeres y hombres valientes y heroicos que dieron hasta la última gota de su sangre por los destinos de esta tierra nuestra? No, hay muchísimos afortunadamente. Muchos fueron los que manejaron con firmeza un solo discurso en una sola línea que les costó la vida; de eso estoy consciente. Son bienaventurados porque murieron por causa de la justicia. Para ellos: ¡loor y honor para siempre! Estoy seguro que estarán con Ajaw. Y mientras Ajaw me lo permita, les iré levantando uno por uno un monumento grande aquí en el Nuevo Yichkan.

Yo sé que hubo discursos a favor de los pobres, de los desheredados; identificación con aquellos marginados, con los mal vistos por los otros, los que tienen el poder en las manos, los que tienen las armas en las manos, los que se turnan en el poder político, económico, militar. Precisamente porque

el discurso de los hijos de Dios, los misioneros, que recogieron la voz del pueblo: «No es lícito lo que hacen ustedes.» No les agradó; fue que optaron por cortarles la vida. Pero estos mártires tenían bien claro el mensaje de su Maestro: «No teman a aquellos que pueden matar el cuerpo, mas no el alma» ni el pensamiento, ni la palabra. Ni el *pixan* (espíritu), porque después de la muerte, éste sigue, se regenera; se recrea y es inmortal eternamente.

Sepan que la persona desde que es concebida en el seno materno, jamás deja de existir. Con la muerte no se terminó la palabra bajo la faz del cielo, sobre la faz de la tierra. Antes bien, su sangre germinó en nuevos retoños de vida, de denuncia, de amor, de verdadero amor por el género humano.

¡Una lágrima por todos ellos!

Ahora, las iglesias si apoyan la causa de los desheredados, como hacía el Maestro, deben también tener ese discurso de valentía hacia los otros, para que se arrepientan, pidan perdón a la humanidad, no precisamente a mí, porque yo ya los he perdonado.

No sólo deben adoctrinarme a mí por considerarme ignorante, por ser fácilmente adoctrinado, sin respetar mi libre albedrío. Pero les pregunto, ¿cuál es su discurso frente a los autores de las decenas de cementerios clandestinos, los que dieron las órdenes, los que recibieron el dinero, los que estaban detrás de todo esto? ¿Qué me dicen de los partidos políticos y de sus dirigentes que se enriquecieron ilícitamente a nombre de la guerra? ¿Dónde está esa denuncia de los que dieron las órdenes de pueblos arrasados y otras abominaciones? ¿Qué discurso hay ante los que sostuvieron esta guerra con sus armas y sus asesores? Ellos ponían las armas y nosotros los muertos. Ellos también necesitan salvarse; es necesario enviar misioneros ante las potencias que producen las tecnologías de exterminio. ¿Por qué solamente al más maltratado siguen

hostigando, sin darle la razón, sin abogar por sus derechos, sin apoyarlo moralmente?

Ahora me exigen que pida perdón. Debo pedir perdón, yo que me tocó sufrir la peor parte, que no fui quien inició, sino sólo a mí me tocó sufrir las consecuencias. Resulta que me vienen a decir que yo debo pedir perdón, yo que sufrí las consecuencias del genocidio, del etnocidio, que debo sentirme culpable por ello; yo que dejé a mi madre medio enterrada para seguir huyendo del peligro; yo que a mi tierna edad supe que el cuerpo de mi padre colgaba de un árbol y presencié decenas de cadáveres destrozados por el camino.

Ciertamente el Ajaw no es un Ajaw de venganza; no es un Ajaw de violencia ni de maldad, porque la maldad proviene de los *tx'itaq*, quienes les causan daño a sus semejantes; son hijos de la maldad.

En la lógica de nuestra cultura, dentro de un derecho práctico, los ofensores, los infractores son quienes deben pedir perdón, son quienes tienen que pagar la ofensa y reparar el daño de acuerdo a su gravedad, no los ofendidos. ¿Y esto se ha escuchado y está redactado en los documentos de paz que firmaron?

Dios sabe bien lo que sucedió en cada caso. Él tiene la lista de los autores y artífices con nombres y apellidos tanto de víctimas como de victimarios; a Él no se le escapa nada. Ese Ajaw que estuvo a la par mía en las montañas, en los caminos, durante los bombardeos, que me ayudó a llevar mi cruz paso a paso a lo largo de mi calvario. Él sabe donde están enterrados los miles de seres humanos que ahora no aparecen, los que no se sabe de ellos después de que se los llevaron a un viaje sin retorno, después que fueron sacados de sus casas, de sus comunidades, en forma violenta.

No me vengan con que las guerras son así, como una excusa para acallar sus conciencias, que en toda guerra hay víctimas

inocentes. Ésta fue una guerra «diferente»; éste fue un etnocidio bien planificado, y no una guerra en donde se le enfrentaba al enemigo en condiciones iguales. No se le buscaba al enemigo guerrero, sino que se les buscaba a las comunidades indefensas de mayas que debían ser exterminadas.

Esta guerra se planificó desde las mentes paranoicas de seres enfermizos para borrar a los mayas, para que ya no estorbaran los planes de quienes defienden sus privilegios.

Ahora, para no ser iguales a los otros, los que han estado en el sistema de gobiernos anteriores; para que los de ahora y los del venidero sean diferentes, solamente sus acciones concretas lo demostrarán. Han pasado desde mentirosos, demagogos, falsos defensores de derechos de las personas, y no digamos de otros que ni merecen una mención. Todos, sin excepción, se fueron a enriquecer y a velar por los intereses de los poderosos y mantenedores de la mentalidad y del discurso de exclusión maya. Nunca en su boca estuvo este nombre de la mayoría, nunca en sus trabajos oficiales figuró lo maya. Existe una alergia gubernamental hacia este concepto y hacia este pueblo, «su pueblo» cuando necesita de sus votos.

Esos millones que vendrán a nombre de retornados, exiliados, huérfanos, viudas, pobres, mayas o no, pero pobres, se espera que les llegue. Ojalá que no se consideren otras prioridades de los influyentes que ya tendrán preparados sus «proyectos de desarrollo» para caerles a las donaciones como han hecho desde siempre.

JELQ'AB'
TEJIENDO LAS MANOS

Aquí estoy, muchos días después, ya cuando nos dedicamos a organizar los trabajos en la *Tierra Prometida*, en donde la comunidad se dedica a limpiar los terrenos, construir una aldea, organizar al pueblo y desarrollar los distintos trabajos de reconstrucción. Pretendemos iniciar de nuevo, incorporar el espíritu, ver hacia adelante y caminar abriendo brechas entre las nuevas dificultades que afrontamos. Para recuperar nuestros antiguos valores, utilizamos las fuerzas comunales en estos muchos trabajos que nos quedan por hacer, procurando unificar nuestras fuerzas y nuestros pensamientos y nuestras palabras como lo recomendaron nuestros abuelos. La herencia de ser hijos de un mismo pueblo, los mayas, nos une. No es cierto que seamos plurales en todo. Preferimos pensar que somos hermanos y practicamos nuestras culturas de la misma manera. Creemos que somos un gran pueblo unido que puede retornar a lo suyo, a lo que nos legaron nuestros ancestros y a nuestros valores, reconquistar nuestra verdadera identidad, basada en una resistencia hacia las imposiciones. Esa pluridentidad del pueblo ya se ha manejado en múltiples oportunidades. Recuerdo cuando retornamos del exilio al país, se nos quería llevar por la montaña sin dejarnos pasar en la ciudad capital, porque les dábamos vergüenza a muchos, pero este pueblo unido elevó su voz de rechazo hacia las maniobras y exigió que pasáramos por la ciudad de Guatemala. Allí nos esperaban. Hubo aplausos a nuestra llegada, hubo cantos, música, cohetes, abrazos y lágrimas. Allí estaba la gente de este país, sin distinción de raza, credo, idioma. Nos dieron la bienvenida a nuestra tierra, a nuestro pueblo.

Ahora estamos llevando a cabo nuestra primera cosecha

de maíz en un trabajo comunal; *jelq'ab'*, decimos en nuestra lengua maya, como quien dice tejiendo las manos o entrelazándolas, que es un concepto de ayuda mutua. En esta tarea intervienen los hombres y las mujeres indistintamente. Somos como unas veinte personas trabajando bajo el sol de la mañana que nos inyecta su energía para adelantar nuestra tapizca. Formamos fila ante los surcos de milpa seca que espera nuestros morrales y nuestros canastos para recogerla. Nos quitamos los sombreros, hacemos una plegaria como la hacían nuestros antepasados y comenzamos la labor.

Algunos llevan su radio receptor o su tocacassette y ponen las músicas de nuestro agrado, como los sones de marimba que nos ubican de nuevo con su melodía en medio de nuestro contexto como el despertar de este prolongado sueño.

La gente comienza a narrar historias de tiempos pasados, historias en el exilio o en la huida o las aventuras de su vida, también historias de nuestra cultura que nos llegan como agradables noticias. Yo como siempre, me caracterizo por ser un hombre poco locuaz; me gusta más bien dedicarme a escuchar a los demás y recordar mi vida paralela a la de muchos hermanos. Trato de prestarles atención, porque he descubierto que hace mucho bien a quien está narrando sus experiencias que espera un poco de comprensión. Por allá, hay un grupo de jóvenes que grita, corre, juega, aprovechando sus fuerzas para adelantar el trabajo y tener tiempo para cierto ocio dentro de la misma actividad. Voy junto a una señora joven que tampoco ni habla ni ríe como los demás. Intuyo en su mirada esa herencia del dolor pasado y procuro no distraer su ensimismamiento en que se encuentra sumida. De ella proviene la primera pregunta ya a media mañana:

«Y tú, ¿no cuentas algo de tu vida?»

«No es mucho lo que difiere de la de los demás», le contesto.

«Por lo visto, tus padres eran q'anjob'ales.»

«Sí, eran q'anjob'ales. No conocí bien a mi padre; mi madre murió cuando íbamos al exilio. Cuando era niño sólo hablaba con mi madre en la lengua, pero ahora únicamente recuerdo pocas palabras. No tuve con quien practicarla.»

«¡Pobre! Yo tampoco conocí a los míos.»

«Pero, tú ¿eres de otra comunidad maya?»

«No. Creo que mis padres eran q'anjob'ales también.»

«¿De qué lugar?»

«Nunca lo supe porque me llevaron de pocos meses de edad.»

«¿No hablas el q'anjob'al?»

«No. La señora que me crió de pequeña, me hablaba de mis padres. Ella los conoció, porque eran del mismo lugar. Ella ya no quiso regresar con nosotros acá. Prefirió quedarse en México; ya es anciana.»

«¿Tienes más hermanos o parientes?»

«No.» Agachó la cabeza. Sus ojos se llenaron de lágrimas.

«¡Cuánto lo siento! Yo tampoco tengo a nadie en el mundo. ¿Cómo te llamas?»

«María. María Aguirre en los papeles que tuvimos que sacar. Me pusieron el primer nombre que se les ocurrió, como María es tan común, eso me pusieron. Me gusta, me gusta ser tocaya de la virgen.» Sonríe. «Y tú, ¿cuál es tu nombre?»

«Yo no tengo nombre. El que llevo también es un nombre postizo, genérico, el nombre de los que se quedan sin nombre propio, de los que ya no alcanzan nombre. Me dicen Juan. Hasta hay una frase con que identifican a la masa aquí que dice *Juan Pueblo*. Pero una noche antes de partir al exilio, mi madre me llevó al cementerio en donde está enterrado mi abuelito, y me dijo ella que era mi *k'exel*, mi tocayo y que nos despidiéramos de él. Durante nuestro viaje no hubo tiempo de preguntarle a ella cuál era el nombre de mi *k'exel*. Desde

hace algún tiempo ando buscando ese lugar; espero algún día encontrarlo y desenterrar mi historia y también mi verdadero nombre.»

«Al menos tú tienes una esperanza, pero yo ninguna. Todos los paisanos que podrían darme alguna pista, o ya murieron o se quedaron allá como el caso de la señora que me crió.»

«¿Cuántos hijos tienes?»

«Dos. Un varón y una niña. El padre de ellos es de allá. Se vino con nosotros, pero creo que extraña mucho su lugar.»

Nos quedamos un largo rato sin hablar. De nuevo pregunto:

«¿Nunca te dijo la señora cómo se llamaban tus padres?»

«Por las tardes, cuando terminábamos las labores, se sentaba ella a contarme las tristes historias de mi vida, especialmente de nuestra salida», continuó ella. «No sé. Muchas cosas y muchos datos desconozco acerca de mí. La señora que me crió hablaba a veces del lugar, del viaje, de mi madre y de muchas cosas que ocurrieron.»

Mi corazón palpitaba aceleradamente conforme avanzaba nuestra plática. Yo presentía que mi vida tenía cierta relación con la de aquella mujer. Estaba ansioso por saber más de ella, pero no quería acelerar las cosas, o más bien temía que fuera una falsa ilusión mía y que esta plática desembocara en un desengaño final. Decididamente afronto la situación.

«¿Por casualidad ella no se llama Lolen?» le pregunto precipitado.

Ésta sería la clave para esclarecer mi angustia.

Ella deja caer una mazorca que tenía entre sus manos. Me voltea a ver achiquitando los ojos. Y yo continúo:

«¿Ella no te dijo que nuestra madre la enterré en el camino, que el cadáver de nuestro padre quedó colgando de un árbol entre la montaña, y que tienes un hermano que te abandonó hace muchos años?»

Todo eso lo iba diciendo entre lágrimas y sollozos.

Conforme hablaba iba abriendo mis brazos de par en par. Ella venía hacia mí en cámara lenta con sus manos en alto y finalmente nos estrechamos.

«¡Hermano!» fue su única palabra, palabra mágica que me llenó en parte un vacío que traía desde mi tierna edad.

Llorábamos abrazados con lágrimas de felicidad. No nos dimos cuenta en qué momento nos rodeó el grupo que también derramaba lágrimas que regaron la solidaridad en aquella comunidad.

Después de aquel encuentro, mi hermana y yo pasábamos largo tiempo conversando mientras sus dos hijos jugueteaban a nuestro derredor. Su esposo, el mexicano que vino con su familia entre los retornados, es quien ahora tiene períodos de nostalgia por su país, pero es un miembro más de nuestra comunidad.

Un buen día, ella y yo dispusimos hacer un viaje para ir en busca de aquella cuna de nuestra primera infancia, que debía encontrarse en alguna parte del extenso Yichkan. Necesitábamos reafirmar nuestro primer asentamiento, nuestra primera base como punto de partida, para ahora recuperar cierta seguridad y poder reafirmar también nuestra personalidad que se fue construyendo en puntos indeterminados a lo largo de nuestras vidas. Por otra parte, en mi caso, necesitaba corroborar aquellos espacios geográficos como pruebas, como constancias reales de lo que en mi memoria se presentaba de una manera nebulosa y carcomida por la acción del tiempo.

Ya que los recuerdo como algo por donde pasé de noche, ahora ya de día, de mi edad adulta, quería comprobar su existencia. Porque la pátina de los *k'u*, *xajaw*, *hab'il* (del tiempo) les iba dando un tinte añejo a las imágenes que guardaba de aquella época, y a veces la duda me asaltaba, como ocurría con frecuencia, y un interlocutor interior me

acosaba inquiriéndome y formulándome cadenas de interrogaciones en mi mente acerca de mi origen. Eso también me causaba cierta incomodidad emocional. Necesitaba demostrarle a mi hermana aquellos páramos, aquellos caminos escabrosos por donde tuvimos que pasar. Ella también desea conocer ahora de grande por donde pasó de pequeña, para conocer el escenario físico de su recorrido. Por lo general, la mayoría de las personas comunes no necesitan esta reconstrucción teatral de su vida de infante, porque van conociendo los lugares y los distintos sitios en forma cronológica, secuencial y progresiva conforme crecen. Pero en el caso de los que hemos vivido la vida por etapas, por secciones; por primeros, segundos y terceros actos, el escenario no ha sido el mismo, y cuando llegamos a tener conciencia de ello, sentimos la necesidad de retroceder para reconocer en su conjunto las etapas anteriores que han quedado como puntos suspensivos en nuestras vidas y en nuestras memorias.

Caminamos mucho, preguntamos mucho y nada.

Yichkan, ahora, es un almácigo de muchas comunidades nacientes conformadas por personas de todos los lugares posibles, una mezcla de grupos, de lenguas, de religiones, de culturas, de pensamientos y de intereses. Allí están los grandes centros de Xalbal, Mayalán, Pueblo Nuevo Resurrección, Cuarto Pueblo, Los Ángeles. Allí están las muchas comunidades de Sugento, San Lorenzo, La Esperanza, Babilonia, Buena Vista, Río de Oro, Samaritano, Xibalba, Buenos Aires, El Porvenir, La Laguna, Candelaria, Altamira, Quetzal, La Libertad, La Democracia, La Igualdad, La Justicia, La Paz, Santo Domingo, Maravilla, El Horizonte, Ixtahuacán Chiquito y muchas otras comunidades que nacen como en una primavera después de la tormenta.

«¿Aquí es la comunidad de Pananlaq?» preguntamos.

«No. Aquí es La Nueva Esperanza.»

«Disculpe, doña, ¿conoce a la familia XX?»

«Aquí no hay nadie que se llame así.»

«Mi estimado, ¿adónde lleva este camino?»

« Por aquí se va para El Xamán.»

«¿No sabe cómo se llamaba este pueblo antes?»

«No.»

«Niña, ¿dónde queda la escuela?»

«*K'am chi wab'e'.*» (No entiendo) .

«*Juuuuy.*»

Me limpio el sudor de la frente.

Caminamos bajo aquel mismo sol redondo como un comal ardiente. Veo la colina lejana por donde comienza el camino del día. Parece ser aquella misma que aparece en mi imaginación por donde tantas veces vi partir este mismo sol, ante el que me quitaba mi sombrero de petate para saludar al Ajaw cada mañana según nuestras costumbres.

Hago un supremo esfuerzo mental y traigo el hilo del recuerdo como un hilo de barrilete lejano en cuya punta está prendido un pedazo de historia mía. Recorro los contornos de la aldea con la vista dispersa; respiro aquel aire caluroso y pesado; intuyo la misma vegetación, algunas palmeras lejanas con su cabellera mecida por un leve viento, los mangales que dan sombra fresca, vegetación de zona tropical con sus zancudos y sus mosquitos fastidiando la piel.

Mi hermana mira con cierta duda y desconfianza mi terquedad e insistencia por hurgar aquel lugar ajeno a nosotros ya, aquel lugar en donde busco todo y nada a la vez, como quien anda frente a una gran tienda con la vista perdida sin saber lo que está buscando.

Mucha es la diferencia con la aldea que se dibuja en mi memoria. En vez de techos de manaca brillan las láminas de zinc que hieren la vista con sus reflejos nuevos. En vez de

güipiles y cortes hechos a mano por las antiguas tejedoras, ahora pasan mujeres con sus faldas de colores de telas livianas con sastrería urbana. En vez de un saludo cordial al hermano y a la hermana en lengua q'anjob'al, se pasa sin pronunciar palabra alguna, con mirada hostil hacia el desconocido. No hablar con desconocidos, no confiar en nadie, hablar lo indispensable, porque no se sabe con quién se está tratando en la comunidad, parecieran ser los lemas bajo los cuales se cobija esta nueva comunidad.

Tienen mucha razón.

La herencia, el sello de la guerra se dibuja en la fisonomía de la aldea, una sociedad desconfiada, porque las experiencias que acaban de pasar reportan que los espías tenían presencia en todas partes, y a toda hora. Los hijos denunciaron a los padres; los padres denunciaron a los hijos; pero de nada les sirvió; ambos grupos murieron por igual. El valor de la amistad terminó; el valor de la lealtad y de la solidaridad fueron borrados. Por eso nadie confía en nadie, nadie cree a nadie, nadie habla con nadie.

Conforme recorríamos el lugar, iban apareciendo los manuscritos originales de mi largo sueño de niño, pero incompletos, tachados, con múltiples borrones, con espacios vacíos, con asteriscos sobresalientes de cosas nuevas y con ausencia de fragmentos borrados. Era un pergamino viejo carcomido por la amnesia del tiempo. Voy confrontando lo que llevo en la cabeza con lo que mis ojos ven para cerciorarme de que no he ido a parar a un lugar equivocado. Las copias superpuestas a los originales no coinciden; no cuadran las cantidades guardadas en los archivos que me llevé al exilio. Casi me convenzo de que así es, que es otra aldea diferente a la que yo estaba seguro de encontrar.

«Disculpe, don, ¿por dónde queda el cementerio?»

«Al camposanto se va por aquel camino. Queda como a

media legua.»

Busqué la tiendita en donde mi madre había dejado los centavos viejos cuando nos fuimos a despedir de mi *k'exel,* en la víspera de nuestra partida. Busqué la calle con sus chuchos flacos y sus nombres en mi lengua, como husmeando los basureros del pasado, y nada. Yo recordaba que ese cementerio no estaba fuera de la aldea.

Caminamos esa media legua y al final llegamos hasta una colina en donde se recostaba un cementerio nuevo, con muertos nuevos, con alambrado de púas y arbustos nuevos de pequeña altura. Todo indicaba que las cosas aquí habían cambiado.

Entramos a una tienda a tomar un refresco: «Tienda el Norteño». Sonaba un radio receptor con una canción ranchera de Chente Hernán. La señal provenía de una emisora del Otro Lado, porque las señales de los medios de comunicación de acá no llegan a Yichkan. Estamos desvinculados del resto del país. Mi hermana hace algunas preguntas al tendero, y él contesta que no hace mucho que llegó a este lugar y que siempre lo conoció como La Nueva Esperanza:

«¿Ustedes vienen con algún grupo de retornados? Aquí está entrando mucha gente de diferentes lugares; por eso las tierras han subido mucho de precio y las cosas también. En la alcaldía les pueden dar información de todo lo que ustedes preguntan. Allí venden también parcelas si les interesa, sólo que aquí en el centro ya no se consigue. El señor alcalde nos informa que efectivamente en los años pasados esta comunidad tenía otro nombre. Creo que el que ustedes dicen como...»

«Pananlaq», interviene mi hermana.

«Eso, uno de tantos lugares en Yichkan. Dentro del plan de cambiar muchas cosas, se tuvieron que cambiar los nombres y los dueños de los pueblos y de los lugares, como

estrategia para ir creando una nueva sociedad. Dentro de ese plan, se trata de integrar también los distintos pueblos y grupos de personas. Yo no era de aquí. Somos nuevos de llegar a este lugar, pero algunos ancianos, hasta hace unos años mencionaban ese nombre. Ahora toda la gente es reciente de vivir aquí. Hace algún tiempo vimos la necesidad de sacar el cementerio del perímetro urbano, pues la población está creciendo aceleradamente, como ustedes se pueden dar cuenta. Las casas se han extendido hacia las orillas cada vez más. Antiguamente, había un cementerio en un lugar plano, pero como les digo se tuvo que trasladar.»

«Las personas que tenían sus muertos allí solicitaron la licencia para exhumar los restos de los difuntos y enterrarlos en el cementerio nuevo, pero aquéllos que ya se habían ido, pues ya no lo pudieron hacer. Los trabajadores municipales se encargaron de limpiar el lugar y ahora funciona allí un campo de aterrizaje para avionetas y helicópteros. Lamento no poder ofrecerles mayores informaciones porque no contamos con documentos escritos, pues la guerrilla quemó la mayoría de las municipalidades por esta región.»

Regresamos sin averiguar mi nombre original, sin encontrar a un lejano pariente, sin encontrar rastros de nosotros ni los restos de nuestros antepasados muertos. De nuevo nos vamos a confundir con otros seres anónimos en esas comunidades modelos en donde se pierde la identidad, en donde se van perdiendo los valores de la cultura y de la persona.

Habiéndome cerciorado de que nada merecía la pena seguir hurgando los residuos de mi pasado en Pananlaq o la Nueva Esperanza, me dedico ahora a iniciar con mis hermanos de la nueva comunidad del Nuevo Yichkan un trabajo de resurrección del hombre hacia una nueva vida, dentro del marco de nuestra vida espiritual y nuestros recursos como

pueblo.

Después de la tempestad viene la calma, después de la muerte resurge la vida, después de los dolores del parto hay siempre una nueva alegría. El camino de un calvario que les he narrado, tuvo un final en muchos muertos que ya no volverán, pero su sangre ha fertilizado las tierras de Yichkan para que den frutos de paz y prosperidad. Con seguridad puedo afirmar que las mujeres y los hombres de todas las edades y condiciones sociales en esta parte del mundo, sabrán honrar el recuerdo de los miles de muertos que cayeron por causa de la justicia y por defender los derechos de la persona.

Ese trabajo de resurrección consistirá en que cada cual ponga todo su empeño para hacer lo mejor posible lo que tenga que hacer: los pocos ancianos que quedan, transmitiendo y conservando aquellos valores de la cultura de que son depositarios; los de mediana edad, aportando su trabajo y su esfuerzo en la construcción material y espiritual de su pueblo y los niños, preparándose para un futuro a través del camino de la educación, una educación auténtica y autóctona. Solamente así, dejaremos atrás aquellos caminos de rencor y de confrontación escabrosos, cuando todos estemos trabajando conjuntamente dentro de un orden establecido en forma igualitaria y justa, el orden que determina las normas, las leyes y una Constitución que se diseñe para todos y con todos.

El trabajo lo haremos, siempre exigiendo el cumplimiento de estos acuerdos celebrados a nuestro nombre. Ellos que hagan su parte, pero nosotros haremos la nuestra aquí. El trabajo y la educación de nuestra juventud dentro de nuestros valores serán los mejores instrumentos que vamos a utilizar para esta reconstrucción. Entre el rescoldo del pasado surgirá, lo aseguro, un futuro próspero.

Desde aquí de la nueva comunidad, pido a todas las naciones y a los pueblos del mundo, los de buena voluntad,

que estén vigilantes para que no se presente otra etapa de etnocidio sobre los mayas ubicados en esta parte de la tierra. Las mismas naciones garantes de esta paz, las mismas que van a donar sus recursos a la reconstrucción, deben saber que somos una parte del género humano y que estén vigilantes del cumplimiento de los fines y objetivos de esa paz que se ha firmado.

Ciertamente aquí somos una sociedad pluriétnica. Cada grupo tiene sus propias formas de conocimientos, creencias, sentimientos, formas de hacer las cosas, que en suma forjan las identidades. Muchas cosas las podemos hacer juntos; en muchos ángulos podemos coincidir, pero en muchos otros somos diferentes. En eso radica nuestra riqueza cultural. Pues hagamos juntos aquello que es posible, y por separado lo que cada grupo debe hacer por separado.

Mañana por la mañana, tendremos aquí en la comunidad una sesión para planificar los proyectos que se harán en cada uno de los lugares. Tomamos como principal instrumento *Los acuerdos sobre identidad y derechos de los pueblos indígenas*.

Somos conscientes de que nuestra historia ha sido truncada en numerosas oportunidades por las mismas causas, pero una y otra vez hemos tratado de unir esos cabos sueltos y volver a decirle al mundo que nuestras raíces no han muerto. Esta vez también volvemos a lo nuestro, volveremos a lo maya como el ciervo retorna al manantial a beber el líquido que lo conforta y lo anima.

Antes de iniciar nuestro plan de reconstrucción en una *Nueva Comunidad*, acudimos a un nuevo *ajtxum*, para buscar la punta del hilo de nuestra historia. Decidimos por unanimidad comenzar las actividades en un día de nuestro calendario.

Los trabajos de planificación se llevaron a cabo en siete días, coincidentemente un número cabalístico de nuestra

cultura.

• Waxaq Imox (8 Imox). Análisis sobre la identidad de los pueblos mayas.

• B'alon Iq' (9 Iq'). Lucha contra la discriminación, la discriminación legal y de hecho; derechos de la mujer indígena; instrumentos internacionales.

• Lajun Watan (10 Watan). Derechos culturales; idioma, nombres y toponimias, espiritualidad; templos, centros ceremoniales y lugares sagrados; zonas arqueológicas; uso de trajes; ciencia y tecnología; educación; medios de comunicación y de información.

• Usluk' K'ana' (11 K'ana). Derechos civiles y políticos, sociales y económicos; marco constitucional, comunidades y autoridades locales, regionalización, participación a todos los niveles; derecho consuetudinario, derechos relativos a la tierra de los pueblos indígenas.

• Lajkaw Ab'ak (12 Ab'ak). Comisiones paritarias.

• Oxlajun Tox (13 Tox). Recursos. En este día por ser especialmente dedicado al tributo y a las ofrendas, estaremos iniciando la construcción de un gran monumento a la memoria de todos los hombres y mujeres víctimas de estos treinta y seis años de violencia. Conforme levantamos el monumento vamos incrustándole diversos objetos que conservamos como recuerdos de nuestros muertos: cruces con sus nombres, objetos personales o algo que nos recuerda su existencia. Yo colocaré en la cúspide de esta pirámide en un frasco la semilla de «ojo de venado» que traigo colgado al cuello desde que me lo dio en la mano aquella anciana que me dio su bendición en la oscuridad.

• Jun Chej (1 Chej). Disposiciones finales del documento y enriquecimiento con nuestras propias iniciativas.

Bien. El ciclo se ha cerrado, pero para dar comienzo a un nuevo amanecer para trenzar nuestras manos y nuestras inteligencias y dar el primer paso hacia adelante, en este nuevo Yichkan, para sembrar otro *yich*: raíz, base, cimiento de una nueva vida hacia el futuro dentro de un nuevo contexto, sin olvidar lo que quedó atrás.

Espero que con la ayuda de Dios y de todos, los niños de esta nueva generación ya no escuchen lo que escuché de niño; ya no se asomen al abismo hacia donde miré de niño; ya no sientan aquellos sentimientos que yo sentí de niño. Para que ellos puedan descubrir en los colores de las flores, en el canto de los pájaros que aún quedan, en el silencio de las noches de luna llena, un mundo armónico que llevan dentro de sí y que lo puedan comunicar a los demás, sin importar si son de su mismo color, si son de su misma raza, si son de su mismo pensar. Hay un lenguaje universal que no necesita de palabras, que no necesita de los idiomas, que a veces son un pretexto para no entendernos. Ese lenguaje es el del amor.

En tanto yo me despido con un acto de fe, un acto de fe en el ser humano y en mí mismo como hombre ya, después de haber recorrido este camino que aún no ha terminado para mí.

Después de tres etapas bien marcadas en mi existencia: fuga en mi niñez; tormento en el destierro durante mi juventud y retorno como maya a la tierra de mis ancestros en mi edad adulta. Un día me fui de aquí cuando apenas miraba a las personas hacia arriba. Creí en ese tiempo que el hombre era el animal más salvaje sobre la faz de la tierra, que era la criatura que causaba más temor y más daño. Lo fui conociendo durante estos años y finalmente llego a la conclusión de que a pesar de todo, en ese corazón humano circula algo más que sangre, en el fondo de su ser hay una semilla de bondad que puede ser rescatada, que puede ser cultivada y que puede dar buenos

frutos. Prefiero creer que el hombre no es del todo malo, dañino ni cruel. Prefiero mantener esta llama de fe en la humanidad.

—*Meb'ixh* (el huérfano).

IMPRESION
CENTRO IMPRESOR
PIEDRA SANTA